Der Dom zu Naumburg

VEREINIGTE
DOMSTIFTER
zu Merseburg und Naumburg
und des Kollegiatstifts Zeitz

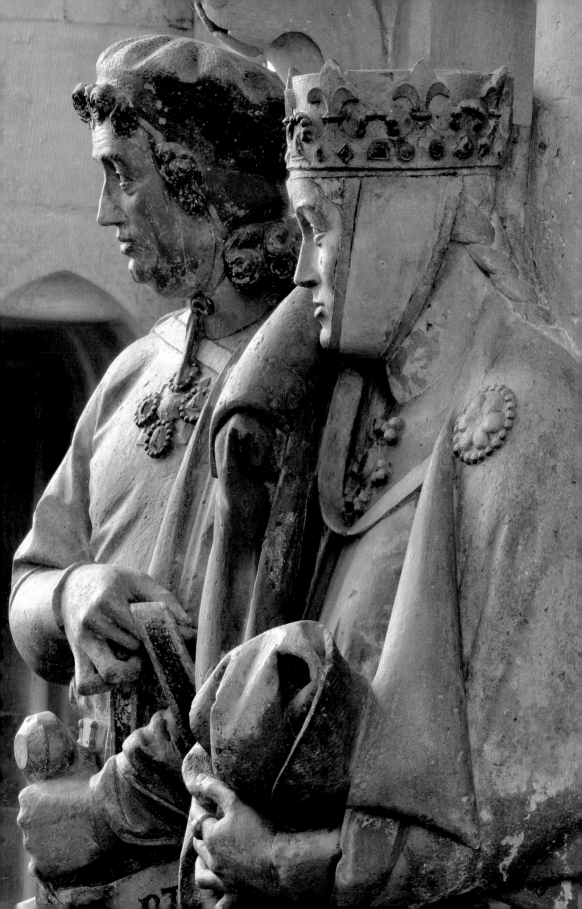

Matthias Ludwig · Holger Kunde

Der Dom zu Naumburg

Großer DKV-Kunstführer

Großer DKV Kunstführer

DEUTSCHER KUNSTVERLAG

Abbildung Seite 2:
Die Stifterfiguren Ekkehard und Uta im Profil

Bildnachweis
Sämtliche Abbildungen Bildarchiv der Vereinigten Domstifter zu Merseburg und
Naumburg und des Kollegiatstifts Zeitz (Matthias Rutkowski: Titelbild, Seite 2, 8 oben,
10, 11, 12, 14, 16/17, 18, 19, 21, 22 oben, 24 oben und unten, 27, 28, 29, 30, 31 oben, 32 oben
und unten, 33, 34, 37, 38/39, 42, 44/45, 47, 40 oben und unten, 50, 51, 52, 54, 56/57, 58/59,
61, 63 links und rechts, 64, 66, 67 oben links und rechts, 68, 69, 70 oben und unten, 71, 73,
78, 79 oben und unten, 80, 83, 90, 91, 93 alle, 102, 103, 112 links und rechts, 113 links und
rechts, 119, 120, 125, 126, 128, 129, 132, 133, 136, 138, 139, 141, 145, 155, 156 | Sarah Weiselowski:
Seite 22 oben, 35, 40, 43, 65 oben und unten, 67 unten, 82, 86, 95, 149, 150, 152, 153, 154 |
Matthias Ludwig: Seite 110 rechts, 111 | Hervorhebung der Ritzzeichnungen zur Kon-
struktion des Westlettnergiebels (nach Günter und Matthias Donath, Foto: Matthias
Rutkowski, Bearbeitung: Büro Nikolaus Ott): Seite 31 unten

mit Ausnahme von:
Seite 23, 36, 46 links und rechts, 53, 60, 62, 77, 81, 142: Guido Siebert, Naumburg
Seite 72: Reinhard Schmitt (Landesamt für Denkmalpflege Sachsen-Anhalt) und
Olaf Karlson, Halle
Seite 74: Landesamt für Denkmalpflege Sachsen-Anhalt
Seite 115: Stadtmuseum Naumburg
Seite 15, 116, 117, 123, 130, 147, 148: Constantin Beyer mit freundlicher Genehmigung
der Vereinigten Domstifter

alle übrigen ebenfalls Bildarchiv der Vereinigten Domstifter

Lektorat | Vera Maas und Edgar Endl, Deutscher Kunstverlag
Gestaltung und Layout | Edgar Endl, Deutscher Kunstverlag
Lithos | Lanarepro, Lana (Südtirol), und Birgit Gric, Deutscher Kunstverlag
Druck und Bindung | F&W Druck- und Mediencenter GmbH, Kienberg

Bibliografische Information der Deutschen Nationalbibliothek
Die Deutsche Nationalbibliothek verzeichnet diese Publikation in
der Deutschen Nationalbibliografie; detaillierte bibliografische
Daten sind im Internet über http://dnb.dnb.de abrufbar

2., überarbeitete und erweiterte Auflage
© 2017 Deutscher Kunstverlag GmbH Berlin München
Paul-Lincke-Ufer 34, 10999 Berlin
www.deutscherkunstverlag.de

ISBN 978-3-422-02305-5

Inhalt

Die Anfänge

Die Region

Die Region an mittlerer Saale und unterer Unstrut zählt zu den landschaftlich anmutigsten und in naturräumlicher und klimatischer Hinsicht bevorzugten Gebieten in Deutschland. Hohe Sonnenscheindauer, lange Vegetationsperioden, fruchtbare Böden, eine besondere Artenvielfalt und die Eignung der Südhänge für Weinbau sind wesentliche Ursachen für die hier bereits in frühester Zeit einsetzenden menschlichen Ansiedlungen.

Schon vor 7000 Jahren befand sich auf dem heutigen Stadtgebiet von Naumburg eine bedeutende Siedlung der Bandkeramiker. Weitere Funde aus den verschiedensten Zeitschichten lassen auf die Dauerhaftigkeit der Ansiedlung im Stadtraum Naumburgs schließen.

Die Ursprünge der heutigen Stadt haben ihre Wurzeln in den Entwicklungen des Frühmittelalters, in deren Folge die Region an mittlerer Saale und unterer Unstrut in eine lang andauernde Grenzlandsituation gelangte. Der Entwicklungsweg führt hier über die tiefgreifenden Entwicklungen der Völkerwanderungszeit, als das Thüringerreich im 6. Jahrhundert dem vereinten Angriff der Franken und Sachsen nicht standhalten konnte, und von Osten her slawische Stämme bis zur Saalegrenze vordrangen. Die Einbeziehung des sächsischen Stammesgebietes in das fränkische Reich im 8. und 9. Jahrhundert sowie die Christianisierungs- und Eroberungsbestrebungen gegenüber den Slawen führten nicht nur zu zahlreichen Auseinandersetzungen, sondern nach Ausweis des im 9. und 10. Jahrhunderts angelegten Hersfelder Zehntverzeichnisses zur Herausbildung einer außerordentlich dichten Kette von Befestigungsanlagen entlang der Flussläufe und zu einer abgegrenzten kirchlichen Topographie. So zählte das Land südlich der Unstrut und westlich der Saale zum Erzbistum Mainz, das Land nördlich von Saale und Unstrut zum Bistum Halberstadt. Die Missionsbestrebungen der ostfränkischen Herrscher führten darüber hinaus zu großflächigen Besitzschenkungen an die osthessischen Reichsklöster Hersfeld und Fulda.

Die Ekkehardiner

Durch den Niedergang der karolingischen Dynastie und das Emporstreben der ostsächsischen Liudolfinger zur Königswürde wurde auch das Land an Saale und Unstrut zu einer der wichtigen Königslandschaften im Reich. Dies fand nicht nur Ausdruck in den zahlreichen Pfalzenaufenthalten der Liudolfinger in der Region und der durch Kaiser Otto II. (973–982) erfolgten Gründung des Benediktinerklosters Memleben an der Unstrut im Jahr 979, sondern vor allem in der Neustrukturierung der kirchlichen Topographie unter Kaiser Otto I. (936–973).

Mit der Gründung des Erzbistums Magdeburg und der damit verbundenen Etablierung der Bistumssitze in Merseburg und Zeitz im Jahr 968 wurde damit begonnen, die Gebiete östlich der Saalegrenze kirchlich und herrschaftspolitisch stärker zu durchdringen. Damit einher ging die Stärkung einer herausgehobenen Adelsschicht, die im königlichen Auftrag die Grenzverteidigung und Verwaltung des Königsgutes als Mark- bzw. Pfalzgrafen abzusichern hatten. Herausragende Bedeutung für die Stadtgründung Naumburgs erlangte dabei die Familie der Ekkehardiner, die über reiche Eigengüter am Zusammenfluss von Saale und Unstrut verfügte. Ekkehard I. (gest. 1002) erlangte 985 die Würde eines Markgrafen von Meißen und wusste sich durch geschickte Heiratspolitik, rücksichtslose Durchsetzungskraft und kluge Diplomatie zu einem der mächtigs-

ten Fürsten des Reichs zu entwickeln. Als sein Stammsitz gilt die archäologisch nachgewiesene Burg auf dem Kapellenberg bei Kleinjena in unmittelbarer Nähe der Unstrutmündung. Hier gründete Ekkehard I. auch das Benediktinerkloster St. Georg. Die Häufung von militärischer Befehlsgewalt und herrschaftlichen Befugnissen in seiner Hand zeitigte beim Tod Kaiser Ottos III. im Jahr 1002 bereits ein bemerkenswertes Resultat: Markgraf Ekkehard I. von Meißen griff nach der Krone! Im Vertrauen auf seine einflussreiche Stellung in Ostsachsen suchte er die Thronfolge des bayerischen Herzogs Heinrich aus der Nebenlinie der Ottonen zu verhindern. Seine Ermordung am 30. April 1002 in der königlichen Pfalz Pöhlde im Harz beendete alle hochfliegenden Pläne eines ekkehardinischen Königsgeschlechts, führte aber in der Folge zu nachhaltigen Verschiebungen im sensiblen Machtgefüge an der Ostgrenze des Reiches.

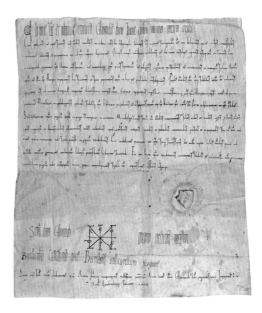

Kaiser Konrad II. bestätigt die Verlegung des Bischofsitzes, 17. Dezember 1032

Von Zeitz nach Naumburg

Die Anlage einer neuen Burg auf einer südöstlich der Saale gelegenen Anhöhe – die Keimzelle der Stadt Naumburg – scheint bereits unter Markgraf Ekkehard I. um das Jahr 1000 erfolgt zu sein. Strategisch war die Burganlage gut gewählt, boten doch die steil nach Norden und Westen fallenden Hänge ebenso wie der Flusslauf der Mausa nach Süden natürlichen Schutz. Ihr Ausbau und die Herstellung einer entsprechenden Infrastruktur ist jedoch das Werk seiner Söhne, der Markgrafen Hermann (gest. 1038) und Ekkehard II. (gest. 1046) von Meißen. Sie setzten sich gegen die Erbansprüche ihres Onkels Gunzelin (gest. 1017) nach erbitterten Kämpfen endgültig im Jahr 1009 durch. Aus den Quellen lässt sich erkennen, wie zielstrebig sie den Ausbau Naumburgs vorantrieben. Sie verlegten das Benediktinerkloster St. Georg von Kleinjena auf eine unmittelbar nördlich der Naumburg gelegene Anhöhe und legten wohl auch die Grundlagen für die südwestlich der Burg errichtete Stiftskirche St. Moritz. Um für ihre Stiftungen wirkliche Dauer-

haftigkeit und eine höhere Reputation zu erlangen, wollten sie diese der hoch angesehenen Merseburger Bischofskirche übertragen. Es ist aus den vorhandenen Dokumenten nicht genau zu erkennen, welche Forderungen sie im Gegenzug an den Merseburger Bischof richteten, auf jeden Fall lehnte dieser das Angebot ab. Nun setzte ein Vorgang ein, der bis dahin in der deutschen Kirchengeschichte ohne Beispiel war. Die ekkehardinischen Brüder entwickelten im engen Zusammenspiel mit Kaiser Konrad II. (1027–1039) und Bischof Hildeward von Zeitz (1003–1030) ein Szenario, in dessen Ergebnis der Bischofssitz von Zeitz nach Naumburg verlegt und im Dezember 1028 durch Papst Johannes XIX. (1024–1033) genehmigt wurde. In Zeitz, am Ort des früheren Bistumssitzes, wurde als »Entschädigung« ein Kollegiatstift, also ein Kollegium von Weltgeistlichen unter Führung eines Propstes, eingerichtet.

Das Machtzentrum des jungen Bistums wurde somit von Zeitz etwa 40 Kilometer an die äußerste Nordwestgrenze der Diözese verlegt. Die offiziell dafür geltend gemachte Begründung der Unsicherheit des Zeitzer Bischofssitzes durch regelmässigen Feindeinfall ist trotz

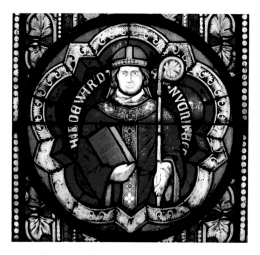

Bischof Hildeward (1003–1030), Glasmalerei im Westchor

scheinen die ekkehardinischen Brüder, die beide kinderlos blieben, den Kaiser zum Erben eines Teils ihrer umfangreichen Güter bestimmt zu haben. Für Bischof Hildeward ergab sich der Vorteil, dass sein Bistum einen Großteil des ekkehardinischen Allodialgutes als Ausstattung übertragen bekam und er damit die dürftige Gründungsausstattung Kaiser Ottos I. deutlich aufbessern konnte. Für die Markgrafen Hermann und Ekkehard II. erfüllte sich mit der Verlegung des Bischofssitzes auf ihre Eigengüter ein lang gehegter Wunsch, wurde doch damit die dauerhafte Memoria ihrer selbst, ihrer Familienangehörigen und insbesondere auch ihres ermordeten Vaters nach den Vorstellungen ihrer Zeit auf das höchstmögliche gesichert.

Soweit es die Urkunden von Konrad II. und Heinrich III. erkennen lassen, setzten sich die Markgrafenbrüder auch nach der Verlegung mit ihrer ganzen Kraft für den neuen Bischofssitz ein. Um 1032 wurden die in Kleinjena angesiedelten Fernhändler auf Geheiß des Naumburger Bischofs und kraft königlicher Autorität nach Naumburg umgesiedelt und damit die im Entstehen befindliche Bischofsstadt endgültig zum Schnittpunkt bedeutender Handelsstraßen mit entsprechender Marktentwicklung bestimmt.

einiger daraufhin deutender archäologischer Befunde sicher nicht allein entscheidend, vielmehr wurde sie wohl im Sinne einer kirchenrechtlich akzeptablen Formulierung vorgeschoben. Mit weitaus größerer Wahrscheinlichkeit ist ein Interessenausgleich »hinter den Kulissen« für die Motivierung dieses Ereignisses in Erwägung zu ziehen. Der salische Kaiser Konrad II. konnte mit seiner Zustimmung zur Verlegung eine der mächtigsten Adelsfamilien Ostsachsens dauerhaft an sich binden. Zudem

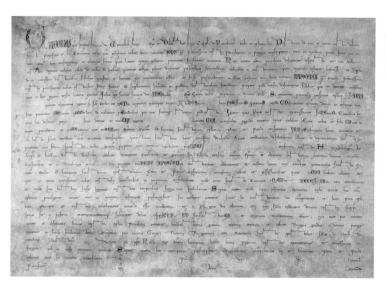

Papst Gregor IX. transsumiert die Bestätigung der Verlegung durch Papst Johannes XIX. (1028), Perugia, 8. November 1228

Der frühromanische Dom

Die farbigen Ziffern und Buchstaben verweisen auf den Grundriss in der hinteren Umschlagklappe

Wohl unmittelbar mit der päpstlich bestätigten Verlegung des Bischofssitzes 1028 setzten die Baumaßnahmen an der neuen Domkirche ein. Für ihren Standort wurde ein etwa 150 m östlich der Burg gelegenes Plateau ausgewählt. Über Ausmaß und Aussehen der ersten Domkirche vermögen nur die im Verlauf der Restaurierungsarbeiten 1874–78 getroffenen Beobachtungen sowie die 1948 und vor allem zwischen 1961 und 1965 durchgeführten archäologischen Grabungen Aussagen zu vermitteln.

Die Kirche war demnach eine kreuzförmige dreischiffige Basilika mit östlichem Querhaus ohne ausgeschiedene Vierung. An den beiden Armen des Querhauses befand sich je eine östliche Apside. Der Hauptchor im Osten war quadratisch angelegt und besaß eine halbrunde eingezogene Apsis. Nach Westen beschlossen zwei Türme mit dazwischen liegender gerader Westwand und dahinter liegendem eingezogenem Westchor den Dom. Unter Letzterem befand sich vermutlich eine kleine Krypta, die unter dem Ostchor fehlte. Insgesamt handelte es sich um einen vergleichsweise bescheidenen Bau, der in Ost-West-Richtung etwa 50 m und das Querhaus in Nord-Süd-Richtung etwa 26 m maß. Der Altarraum belief sich auf ca. 7 × 7 m. Aus der Merseburger Bischofschronik erfahren wir, dass dieser Dom im Beisein von Bischof Hunold von Merseburg vor 1044 geweiht worden ist. Nach dem Vorbild des einstigen Zeitzer Doms erhielt er das Patrozinium der Apostelfürsten Peter und Paul. Die Klausur befand sich nach den Ausgrabungsbefunden nördlich der Domkirche.

Nicht sicher zuzuordnende und in der Forschung verschieden interpretierte archäologische Befunde westlich und südwestlich dieses Doms lassen in Zusammenhang mit den ebenfalls freigelegten Fundamenten der Nikolauskapelle im Südosten erkennen, dass die Sakraltopographie um den Dom bereits in früher Zeit erweitert worden ist. Möglicherweise ist auch der 2009/10 ergrabene Ostabschluss der Marienpfarrkirche südlich des Doms in diese frühe Periode einzuordnen. Da der Dom keine Pfarrkirche war, musste für die gottesdienstliche Versorgung der sich um den Dom ansiedelnden Handwerker und Kaufleute ein entsprechendes Bethaus zur Verfügung stehen.

Einige Fragen bleiben jedoch unbeantwortet: Wo befanden sich bis zum Tod Markgraf Ekkehards II. im Jahr 1046 die bischöflichen Wohn- und Amtsräume? Welche Ausstattung erhielt die erste Domkirche?

Die auf dem Gelände des ersten Doms und in seinem Umfeld festgestellten frühen Begräbnisse deuten in Verbindung mit den Nachrichten aus den Anniversarien und Nekrologien des Domstifts darauf hin, dass der Dom schnell eine herausgehobene Memorialfunktion ausüben konnte. Insbesondere lassen sich die Begräbnisse vor dem Kreuzaltar inmitten der Kirche sowie vor dem Stephanusaltar und vor dem Altar Johannes des Täufers mit hochgestellten Stiftern des thüringisch-sächsischen Adels in Verbindung bringen. Auch Markgräfin Uta, die Gemahlin Ekkehards II., fand nach Ausweis einer Nekrologabschrift ihr Begräbnis vor dem Kreuzaltar des Doms. Ob Ekkehard II., der nach dem Zeugnis der Großen Altaicher Annalen 1046 feierlich im Beisein Kaiser Heinrichs III. in Naumburg bestattet wurde, ebenfalls in der Domkirche seine letzte Ruhestätte erhielt oder in der ekkehardinischen Grablege im Benediktinerkloster St. Georg ist unsicher und in der Forschung umstritten. Gleiche Unsicherheiten im Wissen über den Begräbnisort bestehen für den kurz nach 1038 gestorbenen Markgraf Hermann und seine Gemahlin, die polnische Königstochter Reglindis.

Über bauliche Veränderungen des ersten Doms schweigen die schriftlichen Quellen. Aus einer Urkunde Bischof Wichmanns (1149–1154)

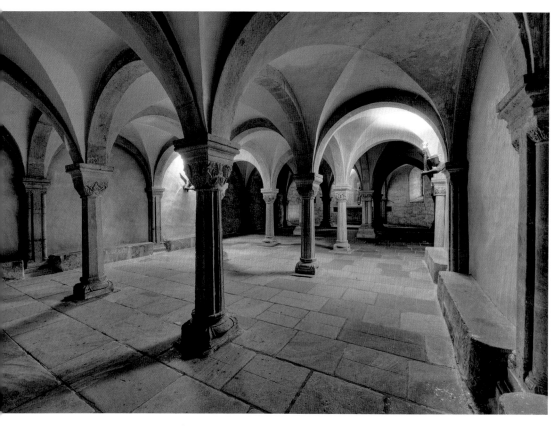

Hochromanische Mittelkrypta (1160/70)

aus dem Jahr 1152 geht lediglich hervor, dass die von seinem Vorgänger, Bischof Udo I. (1125–1148), nach Naumburg berufenen flämischen Siedler einen jährlichen Zins in Höhe von 30 Solidi für den baulichen Erhalt des Domdachs zu zahlen hatten.

Aufgrund stilistischer Kriterien kann der Einbau einer Hallenkrypta unter dem Ostchor in die 1160/70er Jahre datiert werden, also in die Amtszeit des Naumburger Bischofs Udo II. (1161–1186). Diese Krypta ist mit Ausnahme ihrer östlichen Apside erhalten und bildet den mittleren Teil der heutigen KRYPTA [C]. Sie besteht aus drei Schiffen zu je drei Jochen. Das Gewölbe ruht auf sechs Freisäulen, vier Wandsäulen und zwei Wandpfeilern. Während jeder Säulenschaft individuell verziert wurde, weisen die attischen Säulenbasen der Freisäulen einen gleichförmi-gen Baudekor auf. Die flach reliefierten Würfelkapitelle zeigen hingegen einen stilisierten, untereinander kaum differenzierten Dekor aus Palmetten und Diamantbändern.

Ob bereits in der Amtszeit Udos II. oder seines Nachfolgers Bertholds II. (1186–1206) das Langhaus der Domkirche verändert worden ist, worauf zumindest die altertümlichen Formen der östlichen Pfeiler im ersten Langhausjoch und möglicherweise die bereits erwähnten Ausgrabungsbefunde westlich des Westabschlusses der ersten Domkirche hindeuten, bleibt offen.

Ein eindrucksvolles Zeugnis aus der Amtszeit Bischof Udos II. stellt das heute in der Krypta über dem Altar aufgestellte ROMANI-SCHE KRUZIFIX [5] dar, das den Gekreuzigten mit geöffneten Augen als Triumphator über den Tod zeigt.

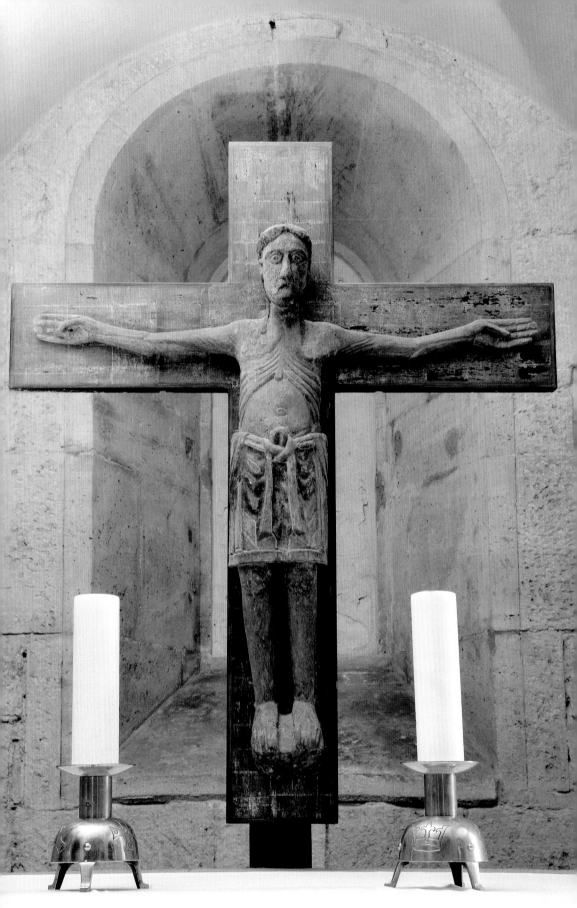

Die Kirche der Bischöfe im 13. Jahrhundert

Der Neubau unter Bischof Engelhard

Mit Bischof Engelhard (1206–1242) kommt auf Betreiben des Stauferkönigs Philipp von Schwaben (1198–1208) ein schwäbischer Kleriker aus dem Umkreis von Ellwangen auf den Naumburger Bischofsthron. Er zählt zu den bedeutendsten Naumburger Bischöfen im Hochmittelalter. Unermüdlich ist er im Königsdienst tätig und nimmt auch an zwei Kreuzzügen teil (1217/18 und 1227/29). Sein hohes Ansehen ist Ursache dafür, dass er zur Einweihung prominenter Bauten hinzugezogen wird: 1218 weiht er die St. Georgkirche in Eisenach, 1233 weiht er die Stiftskirche St. Vitus in Ellwangen; 1237 nimmt er an der Weihe des Bamberger Doms teil, auch hat er die Dombaustellen in Magdeburg und Mainz bei seinen dortigen Aufenthalten 1220 und 1235 kennengelernt. Auf Bischof Engelhard wird daher manche Anregung für den Naumburger Dombau zurückzuführen sein.

Aus seiner Amtszeit stammen die ersten schriftlichen Nachrichten für den Neubau des Doms und der Klausurgebäude. So hört man im Jahr 1213 vom Plan des Domkapitels, die Baulichkeiten der Naumburger Kirche in Angriff zu nehmen. In dem in diesem Jahr getroffenen Vergleich mit dem Zisterzienserkloster Pforte wird Letzteres verpflichtet, dem Domkapitel zehn Mark für die Erneuerung der Gebäude der Naumburger Kirche zu überweisen. Dass der Dom im Jahr 1213 noch benutzbar war, zeigt die Einladung des Bamberger Bischofs und seines Domkapitels zu Verhandlungen in die *maiori ecclesia* – also in die Domkirche.

1215, als der junge Stauferkönig Friedrich II. Naumburg besucht, wird er noch die erste Domkirche sowie die wohl bereits abgesteckten Umrisse des Neubaus gesehen haben. 1217 wird in großer Gesellschaft in der Kurie des Dompropstes getagt und geurkundet, unter der mit an Sicherheit grenzender Wahrscheinlichkeit die heute noch bestehende Ägidienkurie mit ihrer außergewöhnlichen, mit herausragender Freskenmalerei versehenen romanischen Kapelle gemeint gewesen sein dürfte, die zu diesem Zeitpunkt also bereits vollendet gewesen ist.

Am 27. August 1223 finden in der damals immer noch benutzbaren Naumburger Domkirche Verhandlungen mit dem Benediktinerkloster Bosau über den Status der Pfarrkirche in Profen statt. Das Kloster wird gezwungen, an die Mangel leidende Naumburger Kirchenfabrik 35 Mark Silber zu zahlen. Der Domherr Albert von Griesheim und der Vikar Walung, die Naumburger Bauverantwortlichen, sollen Sorge dafür tragen, dass von diesem Geld der Kapitelsaal und das Dormitorium vollendet werden.

Vom 6. Juli 1229 bis zum 7. August 1236 werden Urkunden in der *capella beate virginis in Nuenburg*, also in der Marienpfarrkirche südlich des Doms, ausgestellt. Der Dom scheint in

Bischof Engelhard (1206–1242), Glasmalerei im Westchor

dieser Zeit nicht benutzbar gewesen zu sein, auch wenn wir am 19. Juni und 30. August 1234 von einer feierlichen Synode und einer zahlreich besuchten Versammlung in Naumburg hören.

Bis zum Tode Bischof Engelhards am 4. April 1242 fehlen weitere Zeugnisse, die Rückschlüsse auf den Fortgang der Bautätigkeit vermitteln würden. Am 29. Juni 1242 soll aber nach einem ausführlichen Bericht des 18. Jahrhunderts der Naumburger Dom feierlich im Beisein von zwei Herzögen von Sachsen, des Magdeburger Erzbischofs, der Bischöfe von Merseburg, Brandenburg, Havelberg und Meißen sowie des Abtes von St. Georg in Naumburg und des Propstes von St. Moritz in Naumburg und der Gesamtheit der Kleriker eingeweiht worden sein. Der Wahrheitsgehalt dieser spät überlieferten Nachricht ist nur schwer abzuschätzen, jedoch sprechen die beiden zutreffend mit ihren Namen bezeichneten Zeugen und manche Einzelheit im ausführlich geschilderten Weiheablauf eher dafür.

Wie können die dürftigen schriftlichen Nachrichten mit dem tatsächlichen Baufortschritt der Domkirche in Einklang gebracht werden? Da keine exakte Analyse der Bauforschung zum spätromanischen Dombau vorliegt, ist man hier auf Beobachtungen vor Ort und Hypothesen angewiesen.

Setzt man voraus, dass es das Bestreben von Bischof und Domkapitel gewesen ist, die liturgische Benutzbarkeit der alten Domkirche solange als möglich aufrecht zu erhalten – für eine solche Handlungsweise gibt es zahlreiche Parallelbeispiele –, so erscheint folgender Ablauf möglich, wenn nicht sogar wahrscheinlich zu sein.

Die spätromanischen Bauteile

Die Bauarbeiten begannen im Osten. Um den bestehenden Chor der ersten Domkirche wurde das Mauerwerk des wesentlich größer dimensionierten Neubaus ausgeführt. So entstanden in einem ersten Schritt die Umfassungsmauern des neuen Chors mit Apsis, der nördlichen und

Ostchor, spätromanisches Portal mit Gotteslamm (oben), gotisches Kapitell mit Schach spielenden Affen (unten Mitte), Zeichnung 1836

südlichen Nebenapsis sowie des nördlichen und südlichen Querhauses. Die Dimension des Querhauses wurde auf drei Joche mit ausgeschiedener Vierung ausgelegt. Auch das aufwendig gegliederte fünfstufige Säulenportal im südlichen Querhaus mit seinen qualitätsvollen Adlerkapitellen auf der linken Seite und einem TYMPANON [3] aus Sandstein, das den auferstandenen Christus in einer von zwei Engeln getragenen Mandorla zeigt, ist wohl bereits in diesem Zusammenhang entstanden, das heißt wohl um 1200. Parallel laufen die Arbeiten an der neu errichteten Ägidienkurie, der Kurie des Dompropstes, deren Kapelle spätestens 1217 fertiggestellt war.

Unmittelbar zeitlich daran anschließend sind wohl die Nordmauern des nördlichen Seitenschiffs mit den Ansätzen der Gewölbeschildbögen und der auf Konsolen aufgesetzten Rippen für die Nordklausur fundamentiert und errichtet worden. Ebenso wurden die Süd-

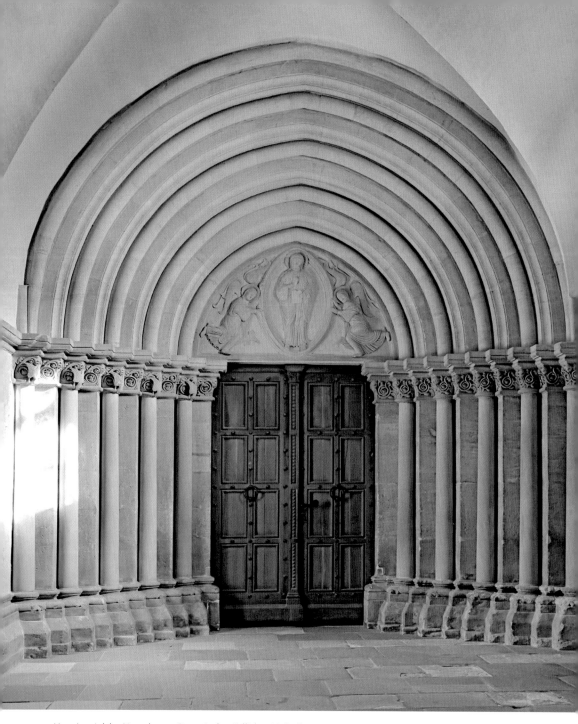

Hauptportal des Naumburger Doms in der südlichen Vorhalle

mauern des südlichen Seitenschiffs aufgerichtet. Auch hier entschloss man sich, die Vorbereitungen für eine künftige Ausführung einer südlichen Klausur durch Einfügung von Gewölbeansätzen zu treffen. Der westliche Abschluss beider äußeren Mauern mündet in den neu fundamentierten Westtürmen, wobei der Nordwestturm im Gegensatz zum Südwestturm ein Untergeschoss erhielt. Beide Türme verwenden hier anstehende ältere Bausub-

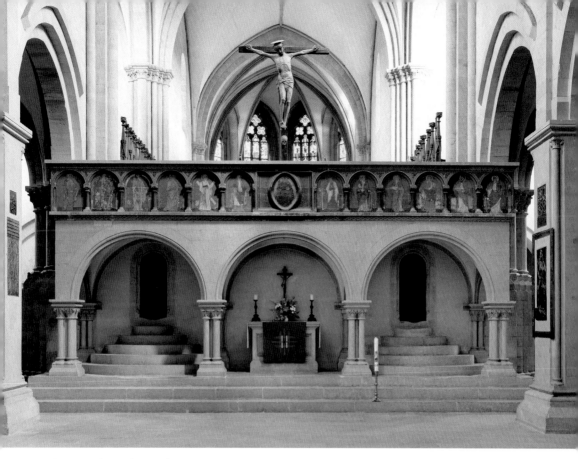

Naumburger Ostlettner (um 1230)

stanz, deren Funktion in der Forschung verschieden beurteilt wird. Möglicherweise stellen sie Zeugnisse einer früheren Westausdehnung des frühromanischen Doms dar.

Die äußeren Umrisse des Domneubaus waren damit abgesteckt, wobei der Abschluss zwischen den beiden Westtürmen ungeklärt ist. Wahrscheinlich sind auch die heute nicht mehr vorhandenen Kapitelgebäude auf der Nordseite – Kapitel- und Schlafsaal – vollendet. Zeitlich ist die zweite Phase auf den Zeitraum 1215/16–1228/29 einzugrenzen.

Dann folgt der Abschnitt von 1229–1236, in dem nicht mehr im Dom geurkundet wurde. Das deutet darauf hin, dass in diesem Zeitraum der alte Dom abgerissen worden ist. Der Anschluss von der neuen Ostapside zur älteren Krypta wurde hergestellt und zugleich auch die Krypta nach Westen verlängert. Es entstand die bis heute vorhandene dreiteilige Kryptenanlage, die ihren Zugang aus den beiden Quer-

häusern erhält. Der Abschluss der Kryptenerweiterung war die Voraussetzung für die Errichtung des Chors mit seinen Zugängen zu den beiden Osttürmen, wovon der nördliche durch ein in Stuck ausgeführtes Rankentympanon mit Gotteslamm besonders hervorgehoben wurde. Der im Vergleich zum ersten Dom wesentlich vergrößerte Chorbereich trug der Anzahl der Naumburger Domherren und der neu hinzugekommenen Vikare und weiterer Geistlicher Rechnung.

Die südliche und nördliche Nebenapside wurden zu Kapellen des hl. Stephanus bzw. des hl. Johannes des Täufers ausgebaut und vom Querschiff jeweils durch eine Wand mit Türöffnung abgetrennt, wovon bis heute nur noch die nördliche Abtrennung mit ihrer bemerkenswerten Wandöffnung in Form einer Lilie erhalten ist. Herausragendes Zeugnis der liturgischen Praxis in der Kapelle Johannes des Täufers ist die heute im Domschatzgewölbe

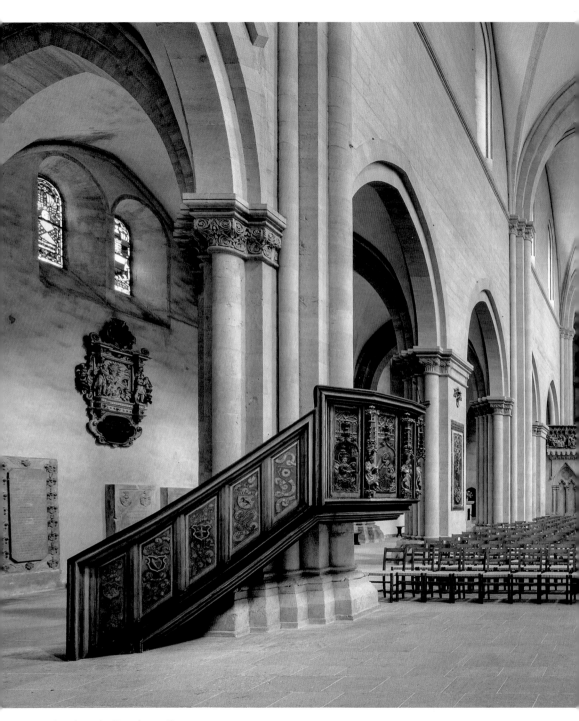

Langhaus des Naumburger Doms

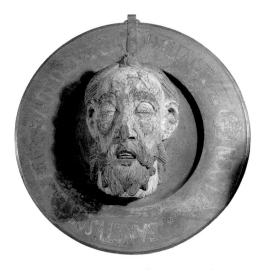

Naumburger Johannesschüssel (13. Jahrhundert)

präsentierte JOHANNESSCHÜSSEL [55], deren ungemein realitätsnah gestalteter Kopf aus dem ersten Drittel des 13. Jahrhunderts stammt, die Schale ist im 16. Jahrhundert ergänzt worden.

Als Westabschluss der westlichen Kryptenerweiterung wurde ein Hallenlettner über einem dreistufigen Sockel errichtet, der den Chor vom Langhaus abtrennt und damit den dem Klerus vorbehaltenen Bereich von dem der Laien separierte. In der Mitte des Lettners befand sich der Kreuzaltar. Südlich und nördlich des Kreuzaltars führen steinerne Stufen zu zwei Türen, die Aus- und Eingang zum Chor gewähren und vermutlich vor allem zu Prozessionen gedient haben.

Der eindrucksvolle Lettner erhielt eine dreijochige, kreuzgratgewölbte Halle auf vier Bündelsäulen und doppelten Wandsäulen. Die Lettnerbrüstung zeigte in der Mitte den richtenden Christus in der Mandorla sowie in Blendarkaden die gemalten Darstellungen der zwölf Apostel und an den beiden Stirnseiten je drei Heilige (sämtliche Darstellungen im 19. Jahrhundert erneuert). Vermutlich wurde im Triumphbogen über dem Hallenlettner mit seinem Kreuzaltar eine monumentale Triumphkreuzgruppe errichtet, von der jedoch nichts erhalten ist.

Auch das Pfeilersystem, welches Hauptschiff und Seitenschiffe voneinander scheidet, wurde nun von Ost nach West schreitend in Angriff genommen. Es entstand ein zweizoniger Wandaufbau mit Kreuzgratgewölben, die Pfeiler erhielten mit Rankenwerk verzierte Kapitelle.

Die beiden Erdgeschossräume der Westtürme wurden zu verschließbaren Kapellen mit Altären ausgebaut. Die Gewölbe beider Kapellen werden von je einer Mittelsäule getragen, deren Kapitelle mit reichem Blattwerk verziert sind.

Der letzte Bauabschnitt von 1236/37–1242 war der Vollendung des Angefangenen gewidmet. Erst jetzt wurden die Einwölbungen der Deckengewölbe von Ost nach West folgend fertiggestellt. Auch die – heute nicht mehr erhaltene – Verglasung aus jener Zeit im Ostchor und den Fenstern des Obergadens im Hauptschiff sowie in den Seitenschiffen muss zu diesem Zeitpunkt eingefügt worden sein. In diesem Abschnitt entstand auch das eindrucks-

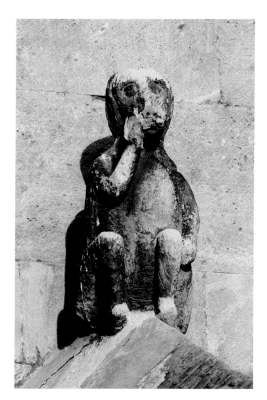

Hundefigur am äußeren südlichen Seitenschiff

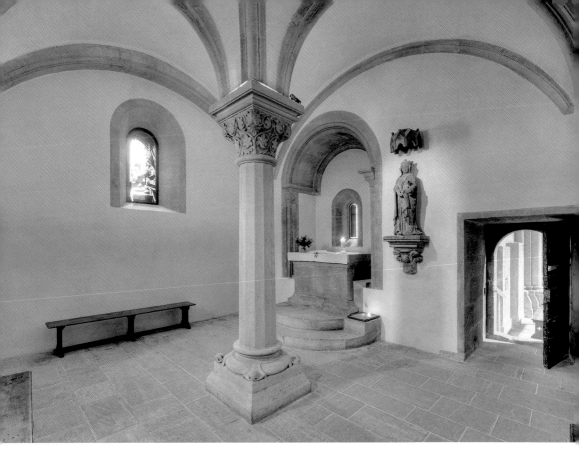

Elisabethkapelle im Naumburger Dom

volle Rhombenfenster mit der Darstellung eines lilienförmigen Lebensbaumes im Südgiebel des Querhauses. Die Skulptur eines sitzenden Hundes – wohl Sinnbild der steten Präsenz des Dämonischen, vor dem man auf der Hut zu sein hatte – wurde außen über dem westlichen Ende des südlichen Seitenschiffs angefügt.

Die Osttürme wurden bereits fast bis zu ihrer heutigen Höhe ausgeführt, während die Westtürme bis zur Höhe der Dachtraufe gebaut worden waren. Vielleicht ist bereits jetzt die im Hinblick auf Ikonographie und Ausdruckskraft außergewöhnliche Skulptur der heiligen Elisabeth von Thüringen [26] entstanden und an die Ostwand der Erdgeschosskapelle des Nordwestturms versetzt worden. Die inschriftlich als Elisabeth bezeichnete Steinskulptur besaß im Kopf ein (heute leeres) Reliquiendepositum und dürfte wohl eine der ältesten Darstellung der europäischen Heiligen in Stein sein. Verschiedene Urkunden lassen erkennen, dass die Ausstattung der erst ab dem frühen 14. Jahrhundert als Elisabethkapelle benannten Vikarie auf Stiftungen aus dem Ende der 1230er Jahre zurückzuführen ist.

Der im Juni 1242 geweihte Naumburger Dom besticht durch seine großzügige und qualitätsvolle Ausführung sowie eine klar gegliederte Struktur. Der Naumburger Dom hat die ihn bis heute prägende Gestalt mit Ausnahme des Westchors erhalten. Am Außenbau lassen sich die durch Rundbogenfriese sowie durch Lisenen und profilierte Sockel gekennzeichneten Bauteile dieser Zeit gut erkennen. Im Vergleich zum ersten Dom hat sich eine deutlich belebter wirkende ornamentale Kapitellplastik entwickelt. Über die Herkunft der Bauleute und des Architekten verlautet in den Quellen nichts. Enge Bezüge zu rheinischen und insbesondere zu gleichzeitigen Kölner Kirchenbauten sowie zur niedersächsischen Kunst der Harzregion sind jedoch offensichtlich.

Die europäische Dimension

Bischof Dietrich II. und die Berufung des Naumburger Meisters

Nach dem Tod Bischof Engelhards im April 1242 verzögerte sich die Neubesetzung des Naumburger Bischofsitzes. Ursache dafür war die kontrovers verlaufene Nachfolge: der größere Teil der Domkanoniker wählte den Scholaster Magister Petrus von Hagen, ein kleinerer Teil den Dompropst Dietrich von Wettin. Letzterer, ein illegitimer Sohn Markgraf Dietrichs des Bedrängten von Meißen (gest. 1221), konnte sich unter tatkräftiger Einflussnahme seines Halbbruders, Markgraf Heinrichs des Erlauchten von Meißen (1218–1288), durchsetzen. Die Bischofsweihe erfolgte durch den Mainzer Erzbischof Siegfried III. von Eppstein (gest. 1249), der vom Papst anstelle des gebannten Magdeburger Erzbischofs dazu bestimmt und zum Visita-

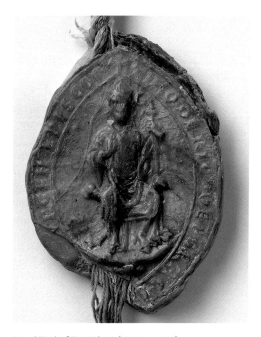

Siegel Bischof Dietrichs II. (1243/44–1272)

tor des Naumburger Bistums ernannt worden war. Weitere Zeugnisse wie die Visitation des Naumburger Domkapitels durch den Mainzer Erzbischof im Jahr 1244 oder die in seinem Auftrag von Bischof Dietrichs II. durchgeführten Weihen in Kirchen und Klöstern des mainzischen Erfurt sprechen für die engen Beziehungen des Wettiners zum Mainzer Erzbischof. Sie erklären auch die Berufung eines der bedeutendsten Künstler des 13. Jahrhunderts nach Naumburg, der nach seinem hier erhaltenen Hauptwerk als »Naumburger Meister« bezeichnet wird.

Der Naumburger Meister

Unter dem Begriff »Naumburger Meister« versteht die kunsthistorische Forschung im engeren Sinne einen namenlos gebliebenen Bildhauerarchitekten und seine Werkstatt, die für die Errichtung des Naumburger Westchors mit seinen Stifterfiguren, dem Westlettner, der architektonischen Formensprache und wahrscheinlich auch für die Ikonographie der Glasmalerei die Verantwortung getragen hat. Trotz aller Bemühungen ist es bisher nicht gelungen, Quellen zu entdecken, die über die Identität des Meisters und seine Persönlichkeit näheren Aufschluss vermitteln würden. Aufgrund der überragenden Fähigkeit des Meisters und seiner Werkstatt, Skulpturen und Reliefs organisch mit der Architektur zu verbinden und so zu gestalten, dass sie auf den Betrachter wie lebende Organismen voller emotionaler Ausdruckskraft wirken, zählt er zu den bedeutendsten Künstlern des europäischen Mittelalters. Dies betrifft sowohl die Gestaltung von Pflanzen an den Kapitellen und Friesen als auch – und dies im besonderen Maße –, die individuelle, fast porträthaft erscheinende Gestaltung von Personen und Personengruppen. Es gelingt ihm, nicht

Pflanzenkapitell am Westlettner

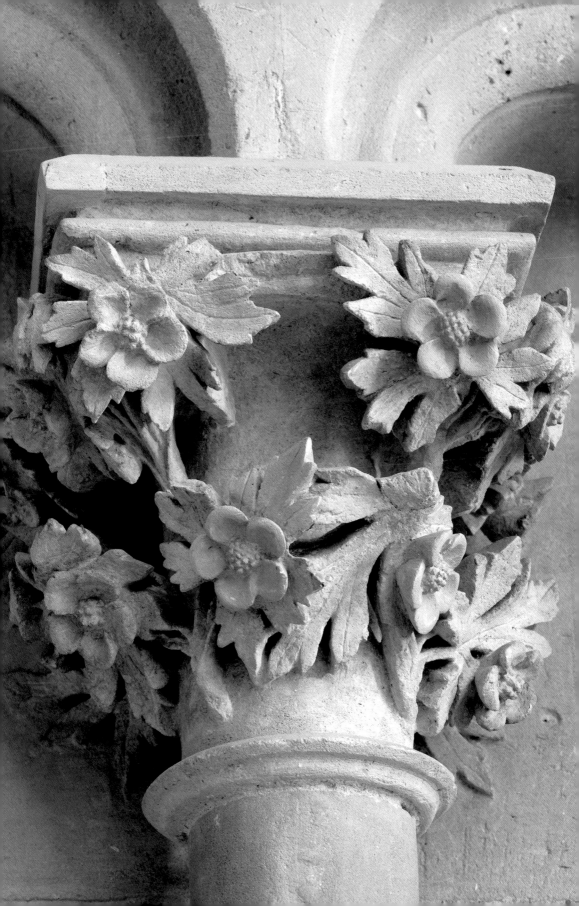

Stifterfigur Uta, Brosche

unbekannter Weise die monumentale Steinplastik in die Architektur des Kirchenbaus integriert. An der Kathedrale von Reims wurde erfolgreich der Versuch unternommen, sämtliche Erscheinungen der Schöpfung in realistischer und »beseelter« Gestalt abzubilden, seien es Darstellungen der biblischen Geschichte oder naturnahe Ausführungen des Blattwerks, übersteigerte Ausdrucksformen menschlicher und dämonischer Charaktere in den sogenannten Masken oder mit überzeitlich gestaltetem Blick versehene Charakterköpfe der Königsgalerie. Überall ist zu spüren, wie sehr es den Auftraggebern, das heißt dem Erzbischof und dem Domkapitel von Reims darauf ankam, die damals durch die Aristotelesrezeption in Theologie und Philosophie erreichte Versöhnung zwischen Glauben und Wissen in die Gestaltung ihres Gotteshauses zu übertragen. Von der in Reims an den oberen Partien des nördlichen und südlichen Querhauses erreichten Stilstufe

nur Realien wie Schmuck, Bewaffnung und Bekleidung derart in Stein zu gestalten, dass man die originale Beschaffenheit der unterschiedlichen Materialien zu verspüren meint, sondern auch die Körperlichkeit unter den Gewändern so hervortreten zu lassen, als hätte man tatsächlich Menschen aus Fleisch und Blut vor sich.

Die besonderen formalen und stilistischen Charakteristika des Naumburger Meisters wurden von der Forschung auch an anderen Orten ausgemacht und zur Diskussion gestellt. Demnach zeichnet sich ein Entwicklungsweg von West nach Ost ab. Inspirierender Ausgangspunkt für das Schaffen des Naumburger Meisters und seiner Werkstatt war die Krönungskathedrale der französischen Könige in Reims. Hier wurde seit 1211 eine der größten und innovativsten Kathedralbaustellen Europas betrieben, die stilbildend für weite Teile Europas werden sollte. Insbesondere die harmonische Verbindung von Architektur und Skulptur wirkte beispielgebend. In unglaublicher Anzahl und überragender Qualität wurde hier in bislang

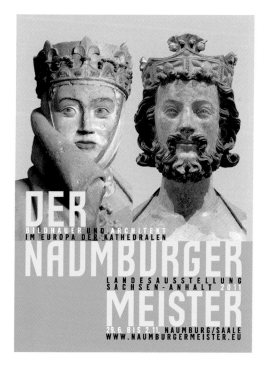

Plakat zur Landesausstellung 2011, Markgräfin Uta und König Childebert

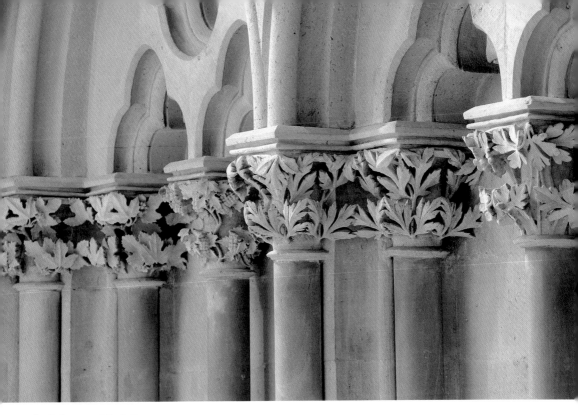

Kapitellzone am Westlettner

wurde der Naumburger Meister augenscheinlich am tiefsten geprägt.

Sein weiterer Weg führte von der Hauptstadt der Champagne nach Coucy und Noyon, wo er an der skulpturalen Ausstattung des Donjons der Burganlage bzw. an der Gestaltung der heute weitgehend zerstörten Westportale der Kathedrale von Noyon beteiligt gewesen ist. Inwieweit er bei der Ausführung von Reliefs an der Westportalanlage von Amiens beteiligt gewesen ist, ist in der Forschung umstritten. Dann gelangte er nach Lothringen, wo ihm die Madonna aus St. Nicolas du Port und ein Relief am Südportal der Kathedrale von Metz zugeschrieben werden. In den 1230er Jahren wurden der Bildhauerarchitekt und seine Werkstatt von Erzbischof Siegfried III. nach Mainz berufen. Hier wurde von ihm der – heute in Fragmenten erhaltene – Westlettner des Mainzer Doms geschaffen sowie ergänzende Arbeiten im Ostchor der Kathedrale durchgeführt, die bei der feierlichen Weihe des Mainzer Martinsdoms am 4. Juli 1239 vollendet gewesen sein dürften. Parallel dazu entstand die Templerkapelle in

Iben. Inwieweit er auch an der Planung der Lettneranlage in Gelnhausen beteiligt gewesen ist, wird in der Forschung kontrovers diskutiert.

Festzuhalten bleibt in jedem Falle, dass der Naumburger Meister durch seine Tätigkeit an den verschiedensten Kathedralbaustellen in Frankreich und Deutschland mit den modernsten technischen und ikonographischen Entwicklungen der Skulptur und Architektur vertraut gewesen ist und sich das hier entwickelte Formenrepertoire derart aneignete, dass er in der Lage gewesen ist, es entsprechend den Anforderungen seiner Auftraggeber anzuwenden und selbstständig weiterzuentwickeln.

Der Auftrag

Welchen Auftrag Bischof Dietrich II. und die führenden Vertreter des Naumburger Domkapitels dem Naumburger Meister und seiner Werkstatt stellten, ist durch keine Schriftquelle überliefert. Auf die Motive der Auftraggeber kann also nur indirekt aus verschiedenen ur-

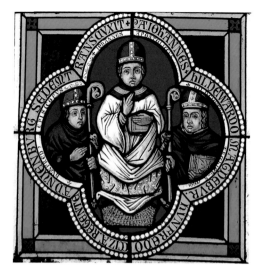

Papst Johannes XIX., Erzbischof Hunfried von Magdeburg und Bischof Hildeward von Naumburg, Replik einer mittelalterlichen Glasmalerei im Ostchor

Auch scheint die Fertigstellung unvollendeter Schlusssteine im Hauptschiff zum Auftragsprogramm gezählt zu haben. Wahrscheinlich sollten auch die bereits in den ersten beiden Geschossen vorhandenen Westtürme vom Naumburger Meister vollendet werden.

Insgesamt ein überaus komplexes Programm, das in letzter Konsequenz die Darstellung der historisch-juridischen und theologischen Existenzgrundlagen des Naumburger Bischofssitzes zum Inhalt hatte. Die Vorstellungen der Auftraggeber sind in theologischer Hinsicht von der stetig zunehmenden Marienfrömmigkeit geprägt, die die Ursache für die Wahl des Marienpatroziniums für den Westchor ist. Darüber hinaus scheint die explizite Hervorhebung der Passionsgeschichte und des Kreuzestodes Christi beeinflusst von den Vorstellungen der radikalen Christusnachfolge, wie sie Franz von Assisi und nach seinem Vorbild Elisabeth

kundlichen Quellen, dem erhaltenen Werk selbst und den historischen Beschreibungen seiner heute nicht mehr im Original erhaltenen Teile geschlossen werden.

Demnach kamen folgende Vorstellungen des Auftraggebers zum Tragen. Der neu zu errichtende Westchor sollte zum Hauptschiff mit einem Lettner abgeschlossen werden. Die Gestaltung von Chor und Lettner sollte die zentralen christlichen Glaubensbotschaften von der Passion bis zum Jüngsten Gericht in eindringlicher Weise vor Augen führen. Dabei sollten im Innern des Westchors die hervorragenden ersten Stifter der Naumburger Domkirche gemeinsam mit den Naumburger Bischöfen bis zur Zeit des 1242 verstorbenen Engelhards dargestellt, und gemeinsam in den vorbestimmten Ablauf der Heilsgeschichte eingeordnet werden.

Darüber hinaus sollte dem ersten Naumburger Bischof Hildeward (gest. 1030) inmitten des den Apostelfürsten geweihten Ostchors ein BILDNISGRABMAL [42] errichtet werden, das zugleich die Memoria an Kaiser Konrad II. und Papst Johannes XIX., den beiden ranghöchsten Protagonisten der 1028 erfolgten Bistumssitzverlegung von Zeitz nach Naumburg, lebendig halten sollte.

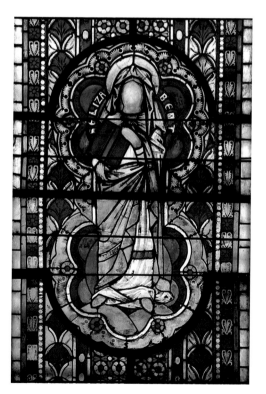

Hl. Elisabeth von Thüringen, Glasmalerei im Westchor (13. Jahrhundert)

von Thüringen Aufsehen erregend vorgelebt hatten. Erste Kontakte zu den Bettelorden der Franziskaner und Dominikaner sind für das Hochstift bereits unter Bischof Engelhard zu konstatieren. Zudem wird das beispiellose Leben Elisabeths von Thüringen ihren Verwandten, Bischof Dietrich von Naumburg, nicht unbeeindruckt gelassen haben. Er und einige Domherren werden die oft auf der nahen Neuenburg verweilende Landgräfin persönlich gekannt haben.

In historisch-juridischer Hinsicht sind die Vorstellungen geprägt von dem spezifischen Selbstverständnis des Naumburger Domkapitels, das seine Existenz und seinen Stellenwert als Entscheidungsgremium gegenüber den Ansprüchen des Kollegiatstifts Zeitz behaupten musste. Zeitz hatte den Verlust des Bischofssitzes nie akzeptiert und drang stetig auf eine Umkehrung der 1028 getroffenen Entscheidung. Die Konkurrenz äußerte sich in beidseitig vorgenommenen Urkundenfälschungen und dem Versuch, sich gegenseitig im Kirchenbau zu übertreffen. Nach harten und langen Auseinandersetzungen war unter Vermittlung hochrangiger Geistlicher 1230 ein Kompromiss gefunden worden, der den Vorrang des Naumburger Kapitels als einziges Kathedralkapitel gegenüber dem Zeitzer Kollegiatstift sicherte. Im Gegenzug erhielt der Zeitzer Propst Sitz und Stimme im Naumburger Domkapitel und damit die verbindliche Mitbeteiligung an der Bischofswahl. Zudem sollte der Todestag des Zeitzer Bistumsgründers, Kaiser Otto I., feierlich auch im Naumburger Dom begangen werden. Die 1230 getroffene Einigung wurde erst 1236 und 1237 endgültig durch Urkunden Papst Gregors IX. und Kaiser Friedrichs II. kirchen- und reichsrechtlich sanktioniert.

Aufschluss über die Vorstellungen des Auftraggebers hinsichtlich der zu vergegenwärtigenden Stifter gibt eine gemeinsam von Bischof und Domkapitel 1249 ausgestellte Urkunde. Sie wendet sich an alle Geistlichen und Gläubigen jeglichen Standes unabhängig ihres Geschlechts. Bischof und Kapitel erklären, dass sie zum Wohl der Verstorbenen als auch der Lebenden Folgendes beschlossen haben: die Erst-

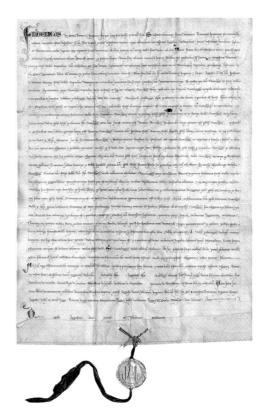

Kaiser Friedrich II. bestätigt die Schlichtung des Streites zwischen Naumburg und Zeitz, Augsburg 1237, Goldbulle

stifter der (Dom-)Kirche *(primi ecclesie nostre fundatores)*, Markgraf Hermann, Markgräfin Reglindis, Markgraf Ekkehard [II.], Markgräfin Uta, Graf Sizzo, Graf Konrad, Graf Wilhelm, Gräfin Gepa, Gräfin Berchta, Graf Dietrich (Theodericus) und Gräfin Gerburg haben sich durch ihre Stiftung größte Verdienste und Erlass ihrer Sünden bei Gott erworben. Ebenso sicher ist dies den Nachfolgenden, die durch Spendengaben für den Bau des Stifts *(per largitionem elemosinarum suarum in edificatione monasterii)* beigetragen haben und beitragen. Da Bischof und Domkapitel sich die Vollendung des Gesamtwerks *(consummationem totius operis)* zum Ziel stellen, versprechen sie allen Verstorbenen und Lebenden, die Spendengelder gegeben haben bzw. geben, die Aufnahme in ihre Brüderschaft und die Teilhabe an ihrem Gebet von diesem Tag an.

Die ersten Stifter der Naumburger Kirche, Spendenaufruf Bischof Dietrichs II., Naumburg 1249

Die Urkunde lässt erkennen, dass man in Naumburg an einer spezifischen Darstellung des ottonischen Bistumsgründers nicht das geringste Interesse besaß, sondern den Schwerpunkt auf die Vergegenwärtigung bestimmter Naumburger Fundatoren legte.

In der Urkunde werden elf Personen genannt, im Westchor sind tatsächlich zwölf dargestellt worden. Zwei im Westchor dargestellte, und durch jüngere Schildumschriften als Graf Dietmar und als Thimo von Kistritz bezeichnete Figuren werden in der Urkunde nicht erwähnt, zugleich ist in der Urkunde eine weibliche Person genannt, die nicht im Westchor dargestellt worden ist.

Durch die Forschung wurde herausgearbeitet, dass in Naumburg eine Gruppe, die mehr Personen umfasst, als im architektonisch vorgegebenen Raum des Westchors darstellbar waren, die ehrende Zubenennung als *fundator* bzw. *fundatrix* bzw. das damit verbundene hervorgehobene Totengedenken erfahren hat. Ihren Niederschlag hat die ausgewählte Gruppe sowohl in den dargestellten Stifterfiguren, dem Spendenaufruf als auch in den Totenbüchern der Kathedrale, deren älteste nur in Auszügen bekannt sind, gefunden. Es ist daher von einer durch Bischof und Domkapitel bewusst vorgenommenen Hervorhebung einer bestimmten Personengruppe für die Darstel-lung im Westchor auszugehen, die als traditionsbildend und konstitutiv für die Identität des Naumburger Kapitels fungieren und gelten sollte.

Es ist noch nach den Auswahlkriterien für den Personenkreis zu fragen, der als Stifter in der Naumburger Überlieferung herausgehoben wird. Maßgeblich für die Auswahl scheinen dafür vor allem erhaltene Schenkungsurkunden sowie in Nekrologen enthaltene Schenkungsnotizen gewesen zu sein. Dies gilt aber beispielsweise nicht für die kaiserlichen Donatoren Konrad II., Heinrich III. und Heinrich IV., deren Schenkungsurkunden die große Mehrzahl im 11. Jahrhundert ausmachen. Die salischen Kaiser sind offensichtlich bewusst nicht für die Darstellung des Stifterkreises berücksichtigt worden. Ihre Nichtwürdigung lässt sich nur aus der besonderen Konkurrenz gegenüber Zeitz und dessen verehrtem Gründer Kaiser Otto I. erklären. Denn nach mittelalterlichem Recht gebührte dem älteren Gründer eigentlich die höhere Anerkennung. Aus diesem Grund setzte man in Naumburg andere, in dieser Art einzigartige Akzente.

Dass das Begräbnis im Naumburger Dom ein zwingendes Kriterium für die Auswahl gewesen ist, kann nicht behauptet werden. Denn die Grabstätten von Markgraf Hermann und Reglindis gehen aus der erhaltenen Nekrolog-

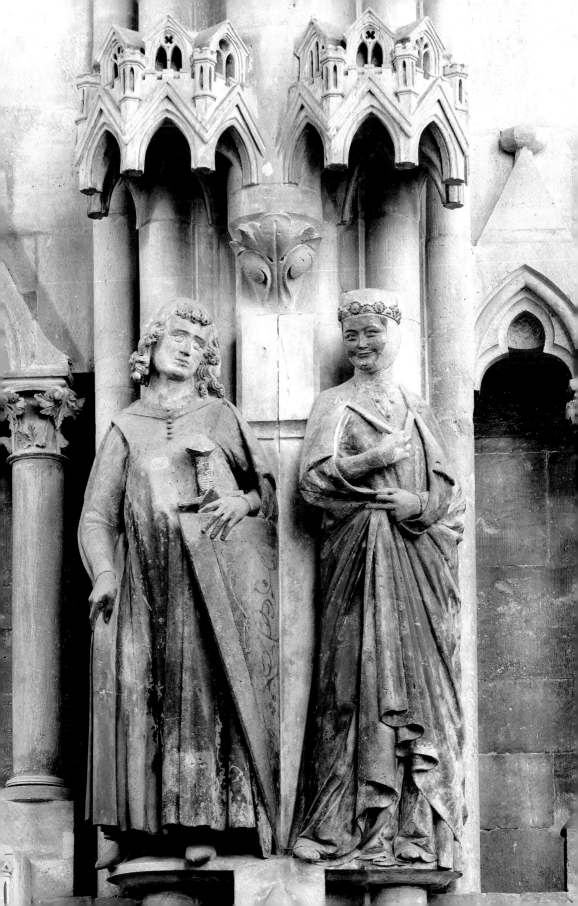

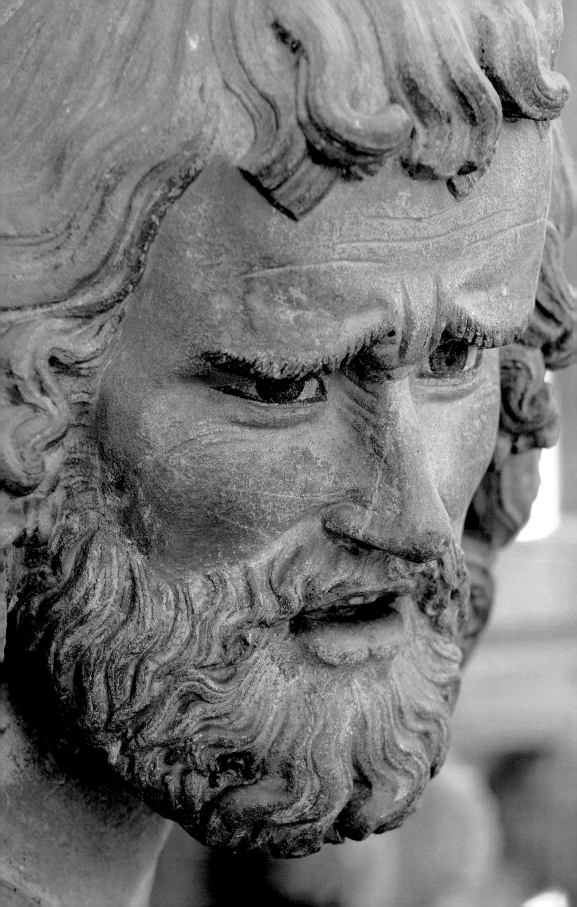

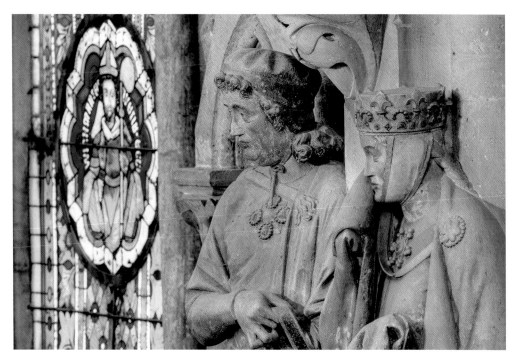

Ekkehard II. und Uta, Stifterpaar, Westchor

überlieferung nicht hervor und sind auch sonst nicht bekannt, bei Markgraf Hermann fehlt sogar die Verzeichnung des Todestages. Ähnliches gilt für Graf Sizzo, dessen Schenkung für den Naumburger Dom und seine Bestattung im Dom nicht in der Naumburger Überlieferung auftauchen, und nur in einer bruchstückhaft erhaltenen Schwarzburg-Käfernburgischen Genealogie innerhalb der Reinhardsbrunner Chronik verzeichnet sind. Bei Markgraf Ekkehard II. und bei Graf Konrad ist der Bestattungsort in den vor 1685 erstellten Auszügen des Dompredigers Zader mit *in monasterio* angegeben, was eine Bezugnahme auf das von den Markgrafen nach Naumburg verlegte ekkehardinische Hauskloster St. Georg nahe legt. Freilich ist wiederum der Bestattungsort der Markgräfin Uta mit dem Kreuzaltar des Naumburger Doms gekennzeichnet. Sollten sie an verschiedenen Orten bestattet worden sein?

Die verwandtschaftlichen Beziehungen der ausgewählten Stiftergruppe zu den in der Mitte des 13. Jahrhunderts handelnden Persönlich-

keiten im Domkapitel bzw. auf dem Bischofsthron wird darüber hinaus nicht ohne Bedeutung gewesen sein.

Zusammenfassend ist in diesem Zusammenhang festzustellen, dass der wichtigste Grund für die Darstellung von zwölf Stifterpersönlichkeiten im Westchor des Doms und die besondere Hervorhebung von weiteren Stifterpersönlichkeiten in den Nekrologen wohl tatsächlich ihre Rolle als Stifter der Naumburger Bischofskirche gewesen ist, unabhängig davon, ob die Persönlichkeiten im Dom bestattet worden sind oder nicht.

Ob die konkreten Formen der Realisierung des Auftragsprogramms bereits von Auftraggeberseite bestimmt oder – wahrscheinlicher – erst nach Vorschlägen des Naumburger Meisters und intensiver Diskussion umgesetzt worden sind, kann nicht entschieden werden. Festzuhalten bleibt dabei, dass man im Naumburger Domkapitel mit dem Domscholaster Petrus von Hagen über einen gebildeten Domherrn verfügte, der nach Ausweis der Quellen zu Be-

ginn der 1240er Jahre in Paris studierte und dort die Gelegenheit gehabt hätte, die Planung und Ausführung des Apostelzyklus im Innern der Sainte Chapelle mitzuverfolgen. Die Anordnung des Apostelzyklus im Chor des Obergeschosses der Sainte Chapelle könnte durchaus beispielgebend für die Anordnung der Stifterfiguren gewesen sein.

Der Westlettner

Das Langhaus des Doms endet vor der Fassade des Naumburger Westlettners, der der einzige Zugang zum Westchor ist und diesen nach Osten begrenzt. Neu entdeckte Risszeichnungen an der Nordwand des Westchors erweisen eindeutig, dass der Westlettner erst errichtet wurde, nachdem der Chor aufgerichtet worden war. Der Westlettner ist in seiner Ikonographie und seiner kunstvollen Gestaltung einzigartig. Vom Typus ist er ein Mauerlettner, dessen Lettnerbühne über zwei nach Mainzer Vorbild er-

richteten Treppenspindeln vom Westchor aus zugänglich ist. Im Zentrum der mehrschichtig gegliederten und mit zunehmender Höhe nach vorn gestaffelten Lettnerwand ist ein Mittelportal in Form eines Vorbaus mit hohem Dreiecksgiebel vorangestellt. Der Vorbau ist eingewölbt und mit zwei hervorragend ausgearbeiteten Blattwerkschlusssteinen verziert.

Die Lettnerwände zu beiden Seiten des Portals zeigen über einem bankförmigen Sockel auf Säulenschäften aus Rotsandstein und Muschelkalk jeweils vier kleeblattbogenförmige Arkaden mit je zwei mittigen Vierpässen, die von zwei spitzbogigen Blendarkaden und zwei Dreiecksgiebeln überfangen sind. Die Kapitelle aus Muschelkalk sind mit grazil herausgearbeitetem Blattwerk dekoriert. Zwei horizontal verlaufende Blattwerk- und Arkadenfriese, die vom Dreiecksgiebel des Mittelportals unterbrochen sind, markieren die Höhe der dahinterliegenden Lettnerbühne. Die Lettnerbrüstung besteht aus bis zu 30 cm Tiefe herausgearbeiteten, polychrom gefassten Reliefs,

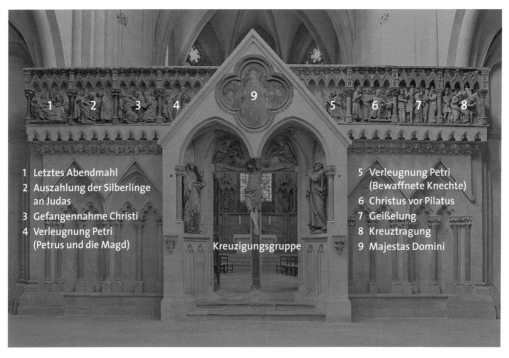

1 Letztes Abendmahl
2 Auszahlung der Silberlinge an Judas
3 Gefangennahme Christi
4 Verleugnung Petri (Petrus und die Magd)

Kreuzigungsgruppe

5 Verleugnung Petri (Bewaffnete Knechte)
6 Christus vor Pilatus
7 Geißelung
8 Kreuztragung
9 Majestas Domini

Westlettner, Schema

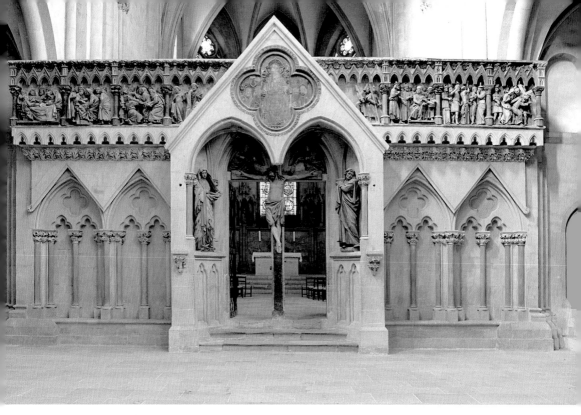

Naumburger Westlettner (um 1250)

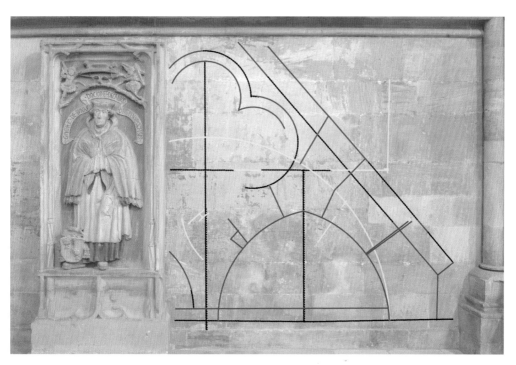

Hervorhebung der Ritzzeichnung auf der Nordwand des Westchors mit Konstruktion des Westlettnergiebels

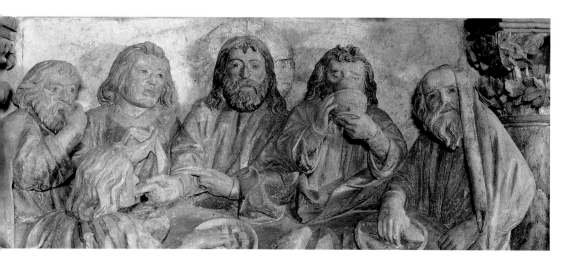

Das letzte Abendmahl, Relief am Westlettner (um 1250)

die die Passionsgeschichte Christi zur Anschauung bringen.

Auf der Grundlage der Evangelienberichte zeigen die Reliefs das Abendmahl, die Auszahlung der Silberlinge, die Gefangennahme, die Verleugnung des Petrus, zwei Wächter, die Verurteilung, die Geißelung und die Kreuztragung. Die beiden letztgenannten Reliefs sind 1747 nach dem Vorbild der im Brand von 1532 beschädigten Originale von dem Naumburger Drechslermeister Johann Jakob Lütticke in Holz ergänzt worden. Die Passionsreliefs sind kunstvoll eingerahmt in eine horizontal verlaufende und mit goldenen Kugeln bekrönte Arka-

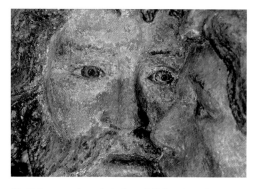

Die Gefangennahme, Judaskuss, Relief am Westlettner (um 1250)

tur, die von Säulen mit Kapitellen und aufsitzenden Turmfassaden vertikal gegliedert ist. Ein Blattwerkfries bildet den oberen Abschluss der Lettnerbrüstung.

Die Darstellungen der auf Untersicht angelegten Passionsreliefs sind durch die psychologisierende Gestaltung der handelnden Personen, ihre perspektivisch anmutende Anordnung und die polychrome Fassung (sichtbar vor allem die aus dem 1. Viertel des 16. Jahrhunderts stammende Zweitfassung) von einer bis dahin nicht erreichten dramatischen Lebendigkeit und Ausdruckskraft. Hinzuweisen ist hier etwa auf den völlige Verzweiflung ausdrückenden Gesichtsausdruck des Verräters Judas bei der Entgegennahme der 30 Silberlinge oder den gehetzten Blick des Petrus bei der Verleugnung. Der als Einziger mit einem Kreuznimbus versehene Christus wird mit erhabener Würde und überzeitlichem Blick dargestellt. Die Kleidung und Bewaffnung entspricht der Zeit des Naumburger Meisters, die Juden sind mit Judenhüten, der seine Hände in Unschuld waschende Pilatus in prächtiger Hoftracht dargestellt. Innovativ und souverän ist der Umgang des Künstlers mit dem begrenzten Raum. So werden bei der Darstellung des Abendmahls neben dem zentral platzierten Christus und dem deutlich ausgegrenzten Verräter Judas nur

Auszahlung der Silberlinge, Judas, Relief am Westlettner (um 1250)

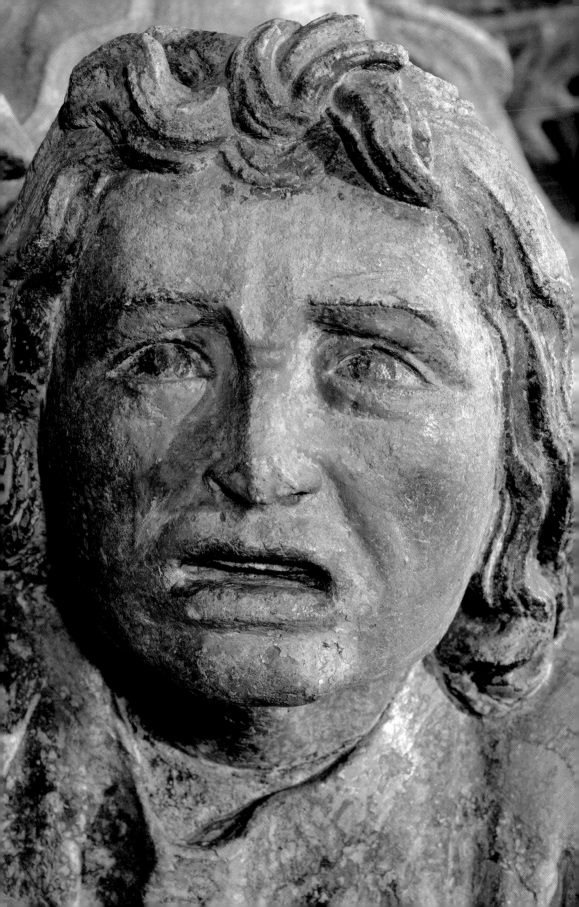

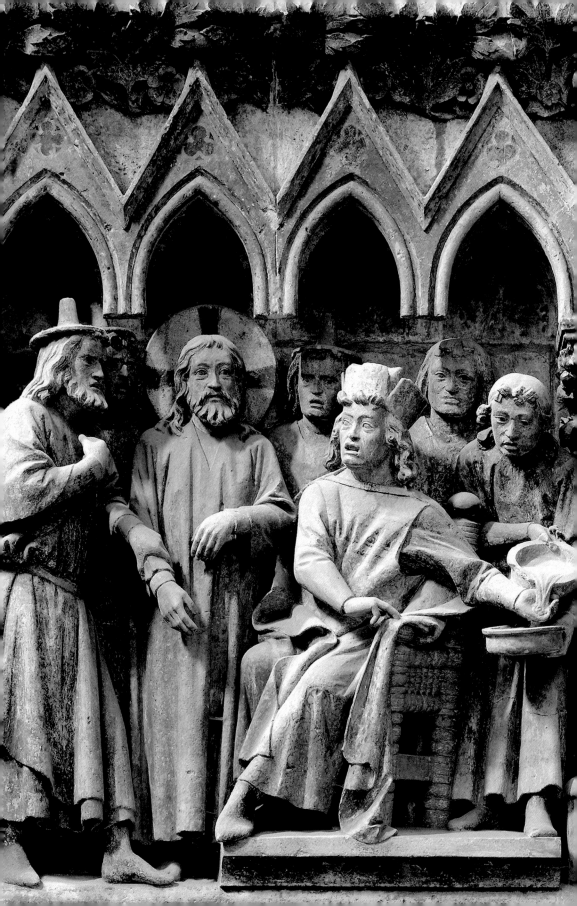

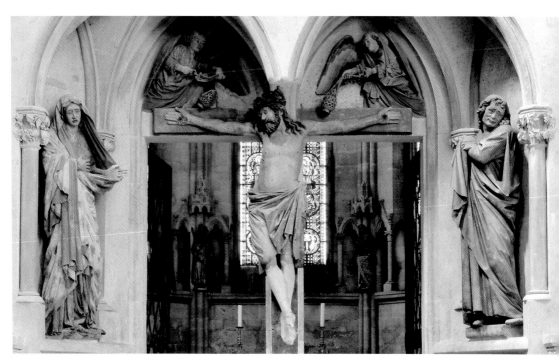

Kreuzigungsgruppe am Portal des Westlettners (um 1250)

vier weitere Jünger gezeigt. Petrus, der als Patron des Naumburger Doms schon bei der Gefangennahme im Vordergrund steht, versucht in der Verleugnungsszene über den Schenkel des Dreiecksgiebels zu entweichen, doch warten auf ihn auf der anderen Seite bereits zwei Kriegsknechte, von denen sich einer lässig an die Architektur lehnt.

Der thematische Abschluss der Passionsreliefs wird in der monumentalen polychrom gefassten Kreuzigungsgruppe im Mittelportal erreicht. Im Zentrum des Portals ist der mit drei Nägeln gekreuzigte lebensgroße Christus mit Dornenkrone an einem T-förmigen Kreuz als Trumeaupfeiler dargestellt. Sein von den erlittenen Torturen gezeichnetes Antlitz wendet sich leicht nach rechts, so dass der Blick seiner geöffneten Augen auf dem unter ihm in den Westchor Hereintretenden ruht. Welch erbebender Moment! Die Unterschenkel sind im 19. Jahrhundert ergänzt worden. Zwei Engel mit geschwenkten Weihrauchfässern befinden sich oberhalb der Kreuzarme. Zur Rechten und Linken Christi sind auf zwei mit Blendrahmen verzierten Wandsockeln die ebenfalls lebensgroßen Skulpturen der auf den Gekreuzigten verweisenden Maria und des sich mit schmerzverzerrtem Gesicht von Christus abwendenden Lieblingsjüngers Johannes aufgebracht. Noch nie zuvor in der mittelalterlichen Kunst wurden das unermessliche Leiden Christi und der Schmerz der beteiligten Augenzeugen derart eindrücklich, berührend menschlich und nah dargestellt. Auf diese Weise wurde das zeitlich ferne Passionsgeschehen mit Nachdruck in die Gegenwart des 13. Jahrhunderts und damit in die persönliche Vorstellungswelt der Gläubigen geholt.

Eine weitere wesentliche theologische Dimension des Westlettners und des Westchors insgesamt wird durch die Darstellung der Majestas Domini [12] im Vierpass des Lettnergiebels ausgedrückt. Ausgeführt in Stuck und Freskomalerei und inzwischen mehrfach übermalt,

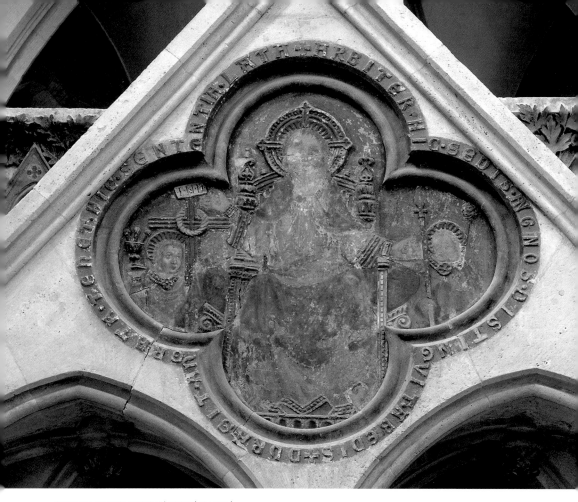

Majestas Domini am Westlettner (um 1250)

zeigt sie den endzeitlichen Christus als Welten-
richter auf dem Thron. Zwei Engel verherrli-
chen das mit einem Lorbeerkranz geschmückte
Kreuz und die Marterwerkzeuge Lanze und
Stab mit Essigschwamm. Die umlaufende bau-
zeitliche lateinische Inschrift lautet in deut-
scher Übersetzung: »Der Richter hier auf dem
Throne scheidet die Lämmer von den Böcken.
Mag es hart sein oder angenehm, endgültig ist
das hier gefällte Urteil.« Die auf einen Vers im
Matthäusevangelium (Matth. 25,32) zurückge-
hende Botschaft verweist auf das Jüngste Ge-
richt und ruft jeden Einzelnen zur Christus-
nachfolge und – im übertragenen Sinne – zur
Abtragung angehäufter Sünden durch Leistung
guter Werke auf. Die hier anklingende Dimen-
sion setzt sich im Programm des Westchors
fort.

Der Westchor

Der aus Freyburger Muschelkalkstein errich-
tete Westchor hat im Innern eine Ost-West-
Ausdehnung von etwa 25 m sowie eine Nord-
Süd-Ausdehnung von etwa 15 m. Er besteht aus
einem Chorquadrat und einem im Niveau vier
Stufen höher liegenden Polygon mit Altar. Die
behutsam erfolgte Einfügung des Westchors in
den bestehenden Kirchenbau erklärt seine be-
sondere architektonische Gestalt. Es galt auf
die beiden bereits in den beiden ersten Ge-
schossen vollendeten Westtürme Rücksicht
zu nehmen, deren extreme Außenpositionen
einen zur Breite des Hauptschiffs größeren
Zwischenabstand aufwiesen, während sich die
Ausmaße des neuen Chors an der Breite des
Hauptschiffs auszurichten hatten. Zur Über-

Schlussstein im Westchor

brückung des Abstandes wurde an den nordöstlichen und südöstlichen Seiten des Chors jeweils ein abgetrennter Zwickelraum errichtet, der den Durchgang von den Seitenschiffen zu den neu errichteten Treppenspindeln der Türme ermöglichte. Ihr Zugang wurde von Osten mit spitzbogigen Portalen gewährleistet. Die über diesen beiden überdachten Zwickeln im Innern des Westchors entstandenen Nischen wurden mit einem hohen Spitzbogen eingefasst.

Das Chorquadrat wurde mit einem sechsteiligen Rippengewölbe versehen und nach Westen mit einem 5/8-Polygon geschlossen. Sechs Strebepfeiler leiten die Last des Gewölbes nach außen. Sie sind mit tabernakelförmigen Fialen versehen, aus denen je ein Wasserspeier und zwei Zierspeier hervorlugen. Die qualitäts-

vollen Bildhauerarbeiten stellen von Südosten nach Nordosten eine große Nonne mit zwei kleinen Nonnen; einen großen Löwen mit zwei kleinen Löwen; eine große Hirschkuh mit zwei kleinen Hirschkälbern; einen großen Hund mit zwei kleinen Hunden; einen großen Stier mit zwei Stierkälbern sowie einen großen Mönch mit zwei kleinen Mönchen dar. Sie sind wohl ursprünglich das Werk des Meisters und seiner Werkstatt, wurden aber bis auf wenige Ausnahmen erneuert bzw. durch Kopien ersetzt. Horizontal gliedern den Chor außen ein Kaffgesims und ein Traufgesims in Form eines Blattfrieses.

Im Innern des Westchors sind die Gewölbeansätze mit vorzüglich gearbeiteten Blattwerkkapitellen geschmückt. Die Gewölberippen steigen von den Ecken des Polygons zum Scheitel auf und werden von einem reich mit Blatt-

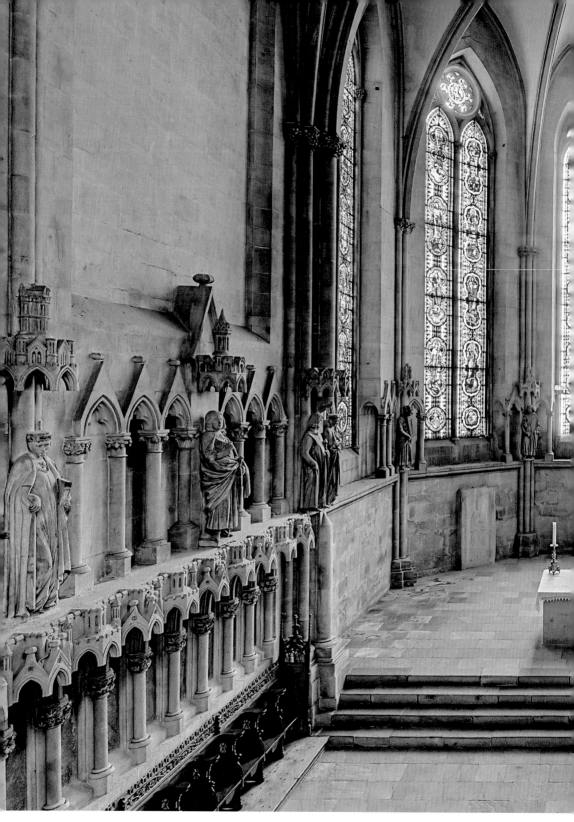

Naumburger Westchor

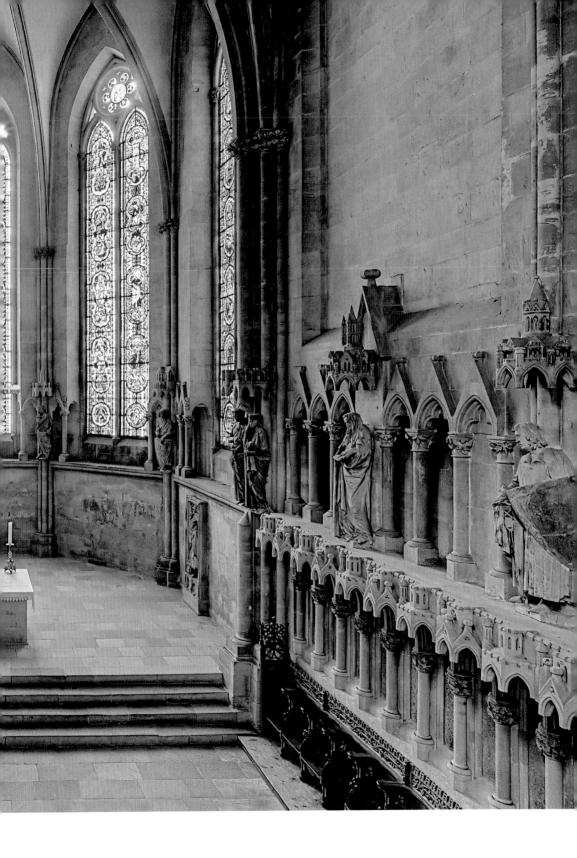

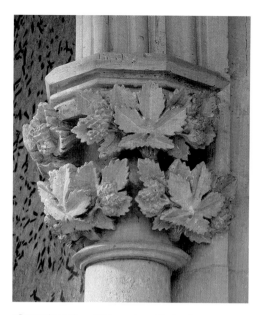

Pflanzenkapitell vor Rückwand aus Wechselburger Garbenschiefer, Westchor

werk dekorierten Schlussstein genau über dem Standort des Altars vereint. Fünf hohe zweiteilige Fenster mit Maßwerk in Form eines Sechspasses durchbrechen die Mauerflächen. Unter den Fenstern befindet sich im Polygon ein glatter Mauersockel, während auf der nördlichen und südlichen Wand des Quadrums ein Dorsale ausgebildet worden ist. Zwischen den heute weitgehend ergänzten Säulen und unterhalb der vollständig erneuerten Baldachinreihen des Dorsale wurden Platten von Wechselburger Garbenschiefer in die Wand eingelegt, die den hier befindlichen Sitzen der Domherren und Vikare eine besonders kostbare Wirkung verliehen. Das jetzt vorhandene Chorgestühl stammt aus dem frühen 16. Jahrhundert und wurde im 19. Jahrhundert weitgehend erneuert.

Über dem Mauersockel bzw. dem Dorsale ist nach Reimser Vorbild ein Laufgang angelegt worden, der Polygon und Chorquadrat miteinander verbindet und von den Westtürmen aus erschlossen wird. Er ist durch eine überaus qualitätsvolle Folge von Säulenarkaden und Wimpergen besonders hervorgehoben. In Höhe des Laufgangs sind die das Gewölbe tra-

genden zehn Dienste mit den lebensgroßen Skulpturen der Stifter verschmolzen – die Dienststücke, vor denen die Figuren zu stehen scheinen, sind aus denselben Steinblöcken wie die Figuren gehauen und daher fest miteinander verbunden. Dabei wurden in den westlichen Diensten des Chorquadrums in nächster Nähe des Altars zwei gegenüberliegende Figurenpaare ausgebildet. Über den Köpfen der Figuren sind kunstvoll gearbeitete Architekturbaldachine angebracht, die zum einen die besondere Kunstfertigkeit und die breite Kenntnis zeitgenössischer Architektur der Bildhauer belegen. Zum anderen weisen sie symbolisch daraufhin, dass die unter ihnen stehenden Stifter sich ein Anrecht auf das ewige Leben erworben haben. Zwei weitere, nicht in die architektonisch vorgegebene Anzahl der Dienste integrierbare Stifterfiguren sind in den Wandflächen der nordwestlichen bzw. südwestlichen Hälfte des Chorquadrums verankert. Über ihren Köpfen befinden sich zwei besonders prachtvoll gestaltete Baldachin-Wimperge.

Die Stifterfiguren

Die insgesamt zwölf Stifterfiguren zählen zu den herausragenden Skulpturen des europäischen Mittelalters. Sie stellen hochadlige Männer und Frauen des thüringisch-sächsischen Adels dar, die durch bedeutende Stiftungen das Erblühen der Naumburger Kirche seit der Verlegung des Bischofssitzes im Jahr 1028 ermöglicht haben. Obwohl sie zum Zeitpunkt ihrer Entstehung bereits mehr als 150–200 Jahre verstorben waren, sind sie in der zeitgenössischen höfischen Kleidung der Mitte des 13. Jahrhunderts dargestellt. Die Schwerter und Waffen der acht männlichen Stifterfiguren sind ebenso wie die Kronen, Ringe, Broschen und weitere Schmuckgegenstände sowie die Details der Bekleidung wie Hauben, Gürtel, Knöpfe und Tasselriemen wirklichkeitsgetreu ausgearbeitet. Mimik und Gestik der Skulpturen sind von überwältigender Wirkung. Die individuell gestalteten Gesichter zeigen innerliche Emotionen und wirken wie Porträts. Die Figuren schei-

nen untereinander sowie mit dem Betrachter durch Blicke, Gebärden und ihre Bewegungsrichtung zu kommunizieren. Der Eindruck des Lebendigen wird durch die an den meisten Figuren erhaltene polychrome Fassung erheblich verstärkt. Sichtbar ist vor allem die im frühen 16. Jahrhundert erfolgte Neufassung. Die Identifizierung der einzelnen Figuren ist ein schwieriges Unterfangen und gehört zu den in der Forschung umstrittenen Fragestellungen. Ursache dafür ist die bereits erwähnte Diskrepanz der in der Urkunde Bischof Dietrichs II. und seines Domkapitels von 1249 genannten mit der Anzahl der tatsächlich dargestellten Stifter sowie der Umstand, dass nur auf den Schilden von vier männlichen Stiftern aufgemalte Inschriften mit Angaben zur Person erhalten sind. Erschwerend ist hier zudem der Umstand, dass die heute sichtbaren Umschriften auf den Goldrändern der Schilde erst aus dem 1. Viertel des 16. Jahrhunderts stammen und auch die an einigen Schilden erkennbare darunterliegende Schrift wohl erst nachträglich, vermutlich um 1300, aufgebracht worden ist. Keine der weiblichen Stifter hat eine Bezeichnung erhalten, die einst vorhandenen Inschriften auf den Schilden von weiteren vier männlichen Stiftern sind nicht überliefert. Das hier wiedergegebene Schema verdeutlicht die gegenwärtig gebräuchlichste Benennung der Figuren.

Hervorgehoben sind die beiden sich gegenüberstehenden Stifterpaare, von denen das nördliche mit der Darstellung von Markgraf Ekkehard II. von Meißen und seiner Gemahlin Uta das berühmtere ist. Markgraf Ekkehard umfasst mit seiner linken Hand den Schwertgriff und hebt mit seiner Rechten den Riemen seines Schildes an. Markgräfin Uta verbirgt ihren rechten Arm unter ihrem Mantel und rafft diesen mit ihrer Linken. Beide Figuren repräsentieren durch ihre detailliert wiedergegebene kostbare höfische Kleidung, ihren Schmuck und ihre Haltung herrschaftliche Autorität, Reichtum und Würde. Sie richten ihren Blick auf das Geschehen am Altar. Die Identifizierung Ekkehards ergibt sich aus der Schildumschrift des 16. Jahrhunderts. Die mit einer fein ausgearbeiteten Krone ausgestattete Markgrä-

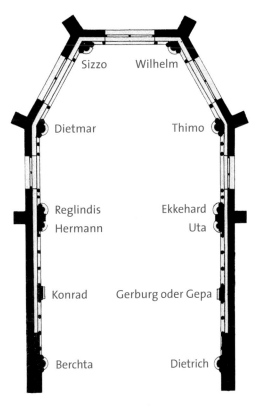

Westchor, Anordnung der Stifterfiguren

fin Uta wird durch das Gebende (Kopfbedeckung) und den geflochtenen Zopf als verheiratete Frau gekennzeichnet. Ihre Abkunft aus askanischem Hause ist durch zeitgenössische Quellen nicht belegt, sondern wurde erst im 16. Jahrhundert konstruiert.

Das Paar auf der Südseite des Westchors stellt Markgraf Hermann und seine Gemahlin, die polnische Königstochter Reglindis dar. Die Identifizierung ist auf der Grundlage der Urkunde von 1249 erschlossen, auf dem Schild Markgraf Hermanns ist kein Wappenbild und keine Inschrift erhalten. Barhäuptig und mit gelocktem Haar, den Schild und das Schwert mit der linken Hand an den Körper schmiegend, scheint der zum Altar des Westchors blickende Markgraf Hermann von tiefer Frömmigkeit erfasst zu sein. Die mit einem reich verzierten Kronreif geschmückte Markgräfin Reglindis zeigt mit geschlossenen Lippen ein

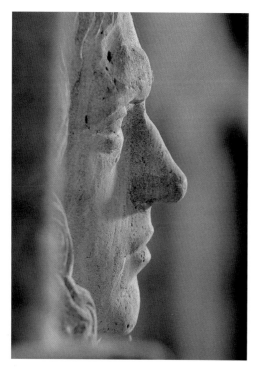

Konrad

Der Blick Graf Dietmars kreuzt sich mit der benachbarten Figur eines barhäuptigen Grafen in höfischer Kleidung, den sowohl die Inschrift auf dem Schild als auch das Wappenbild eines gekrönten leopardisierenden Löwen als Graf Sizzo von Käfernburg/Schwarzburg identifizieren. Der Schild Graf Sizzos ist bislang das einzige Beispiel dafür, dass unter der sichtbaren Fassung des 16. Jahrhunderts ein heraldisches Wappenbild aus dem 13. Jahrhundert vorhanden ist. Sizzo hält in der Rechten sein Schwert in der Scheide in der Pose eines Richters. Sein ausdrucksstarkes, nach rechts zu Graf Dietmar geneigtes Antlitz ist wohl entsprechend seines Wappenbildes löwenartig gestaltet. Der von einem Vollbart umgebene Mund ist wie zum Sprechen geöffnet, die gefurchte Stirn und die zusammengezogenen Brauen scheinen eine Art Zorn auszudrücken. Hier könnte der gerechte Richter gemeint sein, der mit heiligem Zorn Unrecht bekämpft.

Voller Melancholie und innerer Ergriffenheit ist der Habitus der nächsten Stifterfigur im Polygon. Die Schildumschrift weist ihn als Graf Wilhelm von Camburg, »einen der Stifter«, aus. Er ist in höfischer Tracht mit Grafenhut wiedergegeben, mit der Linken Schild und Schwert an den Körper haltend. Auch die hier gewählte Darstellung kann wohl als Kennzeichnung einer tiefempfundenen Religiosität verstanden werden.

Schwerer zu deuten ist der Ausdruck der anschließenden Stifterfigur, die in höfischer Kleidung ohne Kopfbedeckung mit Schild und Schwert wiedergegeben ist. Die Schildumschrift des 16. Jahrhunderts weist ihn als Thimo von Kistritz aus, der der Domkirche sieben Dörfer geschenkt hat. Sein Gesichtsaudruck zeigt eine zornige Entschlossenheit, sein Blick ist zum Altar hin gerichtet. Ist hier die zornige Entschlossenheit eines für die gerechte Sache Kämpfenden gemeint?

Von höchster innerer Konzentration und Frömmigkeit ist die weibliche Stifterfigur in höfischer Kleidung östlich der Markgräfin Uta. Sie hält mit beiden Händen ein geöffnetes Buch und trägt den Witwenschleier. Sie ist im Moment des Singens oder Lesens mit leicht geöff-

höfisches Lächeln auf ihrem Antlitz, das vielleicht als die zur Schau getragene Gewissheit interpretiert werden darf, Anrecht auf das ewige Leben erlangt zu haben. Auch sie ist durch das Gebende als verheiratete Frau charakterisiert. Mit ihrer rechten Hand das Tasselband ihres Mantels haltend, schaut Reglindis Richtung Osten.

Die westlich an Markgräfin Reglindis anschließende männliche Stifterfigur mit Grafenhut zeigt einen höfisch gekleideten, jedoch zum Kampf bereiten Adligen mit erhobenem Schild, der im Begriff ist, das Schwert zu ziehen. Die lateinische Schildumschrift des 16. Jahrhunderts weist ihn als Graf Dietmar aus, der erschlagen wurde. Über sein Leben ist nichts bekannt. Die gewählte Darstellungsform könnte entweder auf die durch die Inschrift überlieferten Umstände des Todes Graf Dietmars zu interpretieren sein oder so gedeutet werden, dass der für die gerechte Sache kämpfende Anrecht auf das ewige Leben erwirbt.

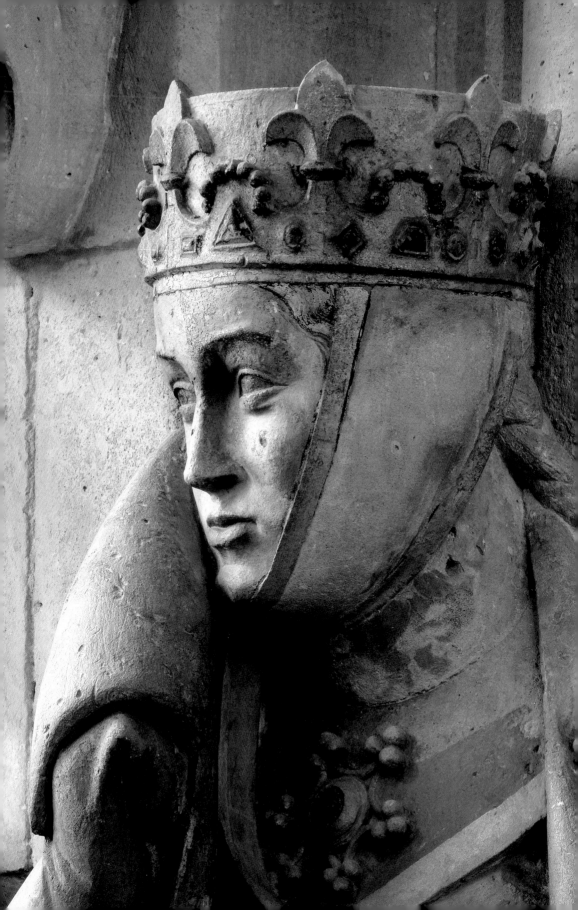

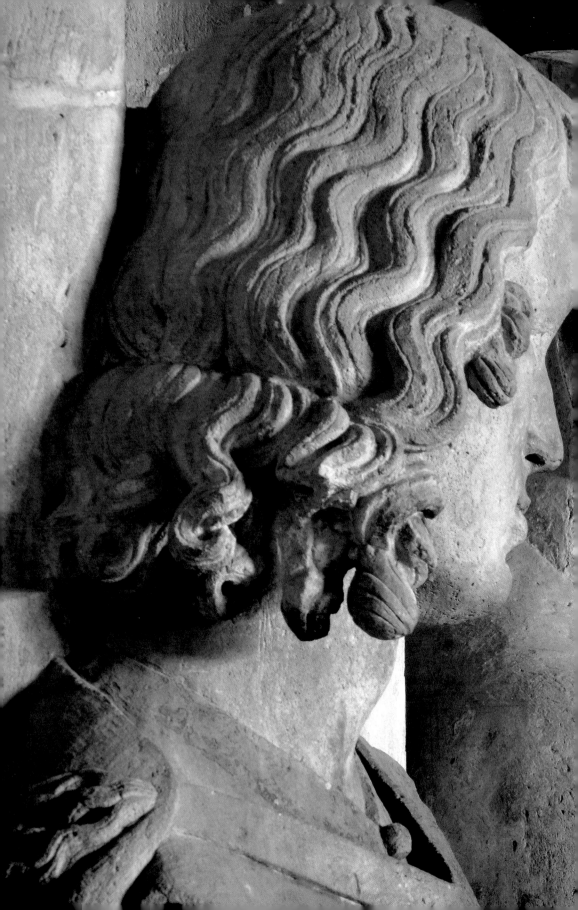

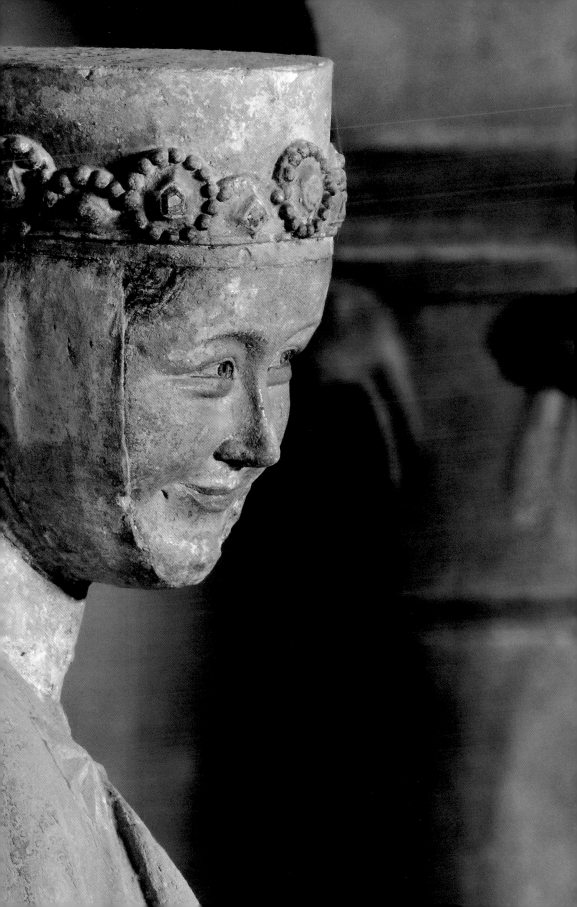

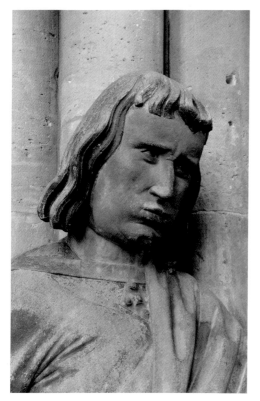

Thimo von Kistritz

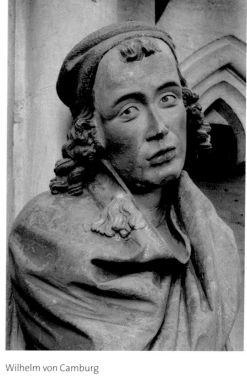

Wilhelm von Camburg

netem Mund dargestellt. Traditionell wird sie entsprechend der Urkunde von 1249 als Gräfin Gerburg oder Gräfin Gepa gedeutet. Sie ist wie die gegenüberliegende Figur des Grafen Konrad nicht organisch mit dem Werkstein verbunden, sondern mit Eisenhaken in der Wand befestigt.

Die Figur des Grafen Konrad ist aufgrund des Herabstürzens der Figur mehrfach an verschiedenen Stellen ergänzt worden. Der Kopf stammt erst aus dem Jahr 1941. Die Identifizierung als Graf Konrad geht auf die Nennung in der Urkunde von 1249 sowie auf Aufzeichnungen des Dompredigers Zader aus dem 17. Jahrhundert zurück. Angeblich soll damals auch die heraldische Figur eines geteilten Adlers auf dem Schild zu erkennen gewesen sein.

Zu seiner Rechten folgt als östlichste Stifterfigur auf der Südseite des Westchors eine adlige

Dame in höfischer Kleidung mit Kronreif. In der von ihrem Mantel verhüllten linken Hand trägt sie ein geschlossenes Buch. Ihr Blick ist nach Osten gerichtet, so dass sie die in den Chor Eintretenden mit ernstem Blick begrüßt. Sie gilt entsprechend der Urkunde von 1249 als Gräfin Berchta.

Ihr gegenüber befindet sich die östlichste Stifterfigur auf der Nordseite des Chors. Dargestellt ist ein Adliger in höfischer Tracht ohne Kopfbedeckung, in der rechten Hand das Schwert und in der linken Hand einen Schild haltend. Sein Blick ist zum Altar hin ausgerichtet, sein Mund ist wie zum Sprechen geöffnet. Er scheint von tiefer Frömmigkeit erfüllt zu sein. Die Identifizierung dieser Figur als Graf Dietrich folgt der Namensnennung in der Urkunde von 1249, auf dem Schild sind kein Wappenbild und keine Inschrift erkennbar.

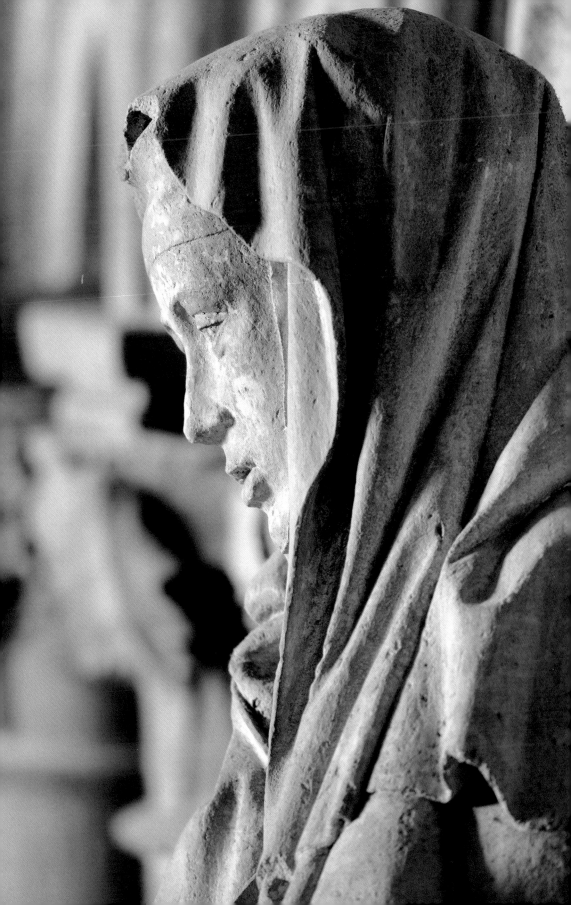

Die Glasfenster des Westchors

Die Interpretation der vom Naumburger Meister geschaffenen Stifterfiguren ist ohne die Einbeziehung der Glasfenster des Westchors nicht möglich. Die original erhaltenen Fenster im Westchor sind im sogenannten Zackenstil von einer unbekannten Werkstatt ausgeführt und zählen zu den bedeutendsten Zeugnissen ihrer Art im 13. Jahrhundert. Die mit den Stifterfiguren in vielerlei Hinsicht korrespondierenden Gestaltungen der Heiligenfiguren in den Fenstern lassen den Schluss zu, dass hier der Naumburger Meister und seine Auftraggeber entscheidenden Einfluss auf Auswahl und Darstellung nahmen und damit auch auf ein aufeinander abgestimmtes inhaltliches Gesamt-

programm des Westchors. Freilich sind von den fünf Fenstern im Polygon nur drei mit weitgehend originalem Bestand aus der Mitte des 13. Jahrhunderts erhalten. Es handelt sich um das Nordfenster, das Nordwestfenster und das Südfenster.

Das WEST- UND SÜDWESTFENSTER [22, 21] sowie der in der unteren Fensterbahn alle Fenster durchlaufende Reigen der Bischofsmedaillons wurden in den 1870er Jahren nach den Entwürfen von Karl Memminger durch den Naumburger Glasmaler Wilhelm Franke auf der Grundlage von älteren Beschreibungen und ikonographisch determinierten Analogien ergänzt. Daraus ergibt sich folgendes Gesamtprogramm der Fenster:

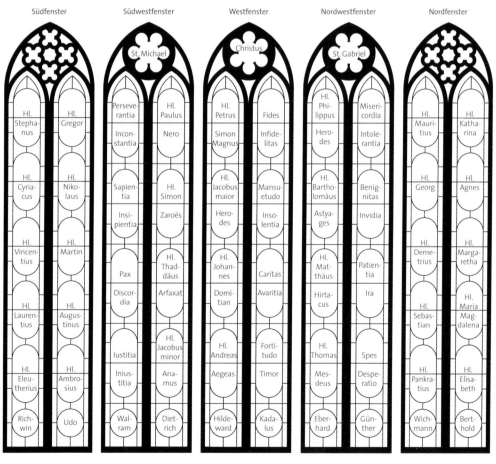

Westchorfenster, Schema

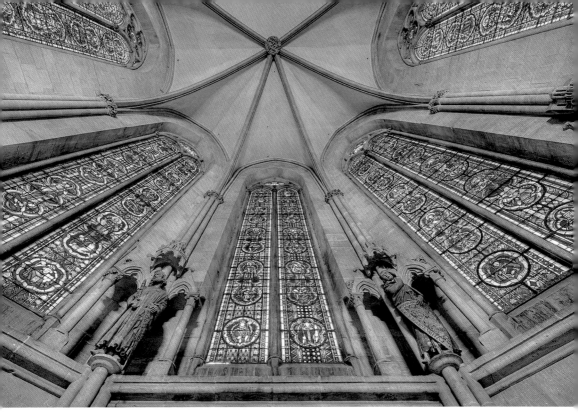

Westchorfenster

Dargestellt ist die triumphierende endzeitliche Kirche des Jüngsten Gerichts. Im Nordfenster sind zehn heilige Frauen und Männer aus dem Laienstand in ganzer Figur dargestellt. Hier finden sich solch mächtige Ritterheilige wie Mauritius und Georg, die zugleich auch die Patrone der beiden Naumburger Klöster bzw. des Magdeburger Erzbistums symbolisieren. Zugleich sind hier aber auch hochverehrte weibliche Heilige wie Maria Magdalena oder die 1235 in den Heiligenstand aufgenommene Landgräfin Elisabeth von Thüringen berücksichtigt. Im gegenüberliegenden SÜDFENSTER [20] sind korrespondierend zehn heilige Priester in ganzer Figur dargestellt. Neben heiliggesprochenen Kirchenlehrern wie Papst Gregor dem Großen, Ambrosius von Mailand oder Augustinus von Hippo finden sich hier auch die Hauptpatrone der benachbarten Diözesen: St. Stephan (Halberstadt); St. Martin (Mainz) und St. Laurentius (Merseburg). Die drei Chorfenster zeigen jeweils auf einer Fensterbahn vier über ihre Gegner triumphierende Apostel, den in der anderen Fensterbahn jeweils vier über die Untugenden triumphierende Tugenden gegenübergestellt sind. Der Heiligenzyklus kulminiert in

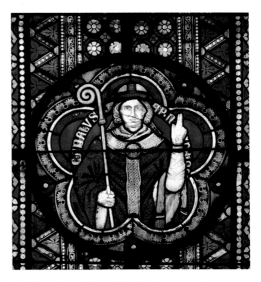

Der Naumburger Bischof Kadalus (1030–1045), Glasmalerei, Westchor

49

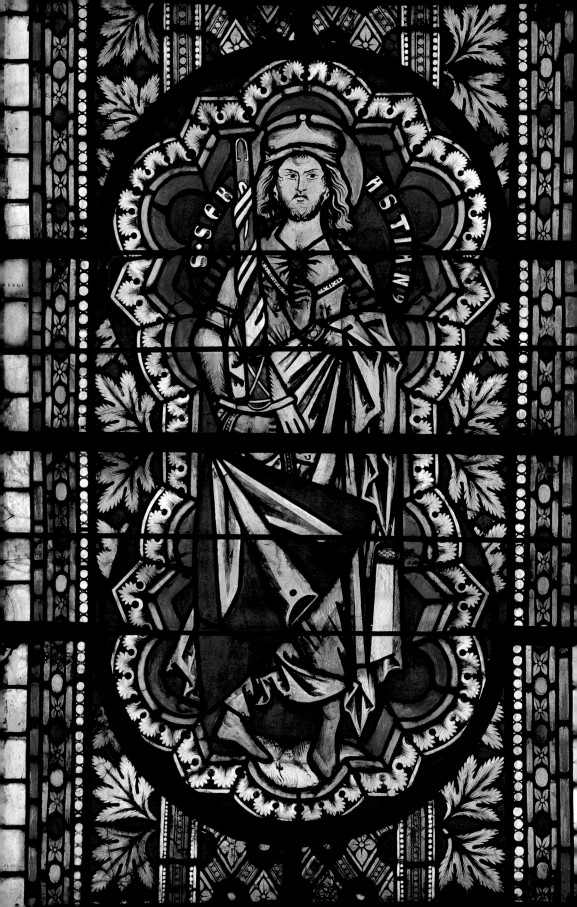

den Couronnements der drei Chorfenster, auf denen der endzeitliche Christus von den Erzengeln Michael im Südwesten und Gabriel im Nordwesten umgeben ist.

Die Darstellung von zehn Naumburger Bischöfen in Medaillons in der untersten Position der Fensterbahnen stellt den Zusammenhang mit den Stifterfiguren, die auf einer Ebene mit den Medaillons dargestellt sind, her. Verbildlicht sind Naumburger Bischöfe seit der Verlegung des Bischofssitzes von Zeitz (Hildeward) bis auf den 1242 gestorbenen Bischof Engelhard. Zusammen mit den Stifterfiguren symbolisieren die dargestellten Naumburger Bischöfe die Einheit sakraler und säkularer Gewalt, die im wahrsten Sinne des Wortes das Fundament der Naumburger Bischofskirche bilden. Durch ihre Stiftungen haben sich die Stifter von einem Großteil ihrer Sündenlast befreit und sind – wie die Baldachine über ihren Köpfen symbolisieren – des ewigen Seelenheils sicher. Genau wie die dargestellten, um das Fortergehen ihrer Kirche verdienten Bischöfe bedürfen aber auch sie noch des fortdauernden Gebets und der Fürbitte, um vollständig von ihrer Sündenlast gereinigt zu werden. Die verstorbenen Stifter und Bischöfe befinden sich also in einem reinigenden Zwischenstadium vor dem Jüngsten Gericht – dem sogenannten Purgatorium oder Fegefeuer. Deshalb sind sie oberhalb der im Westchor agierenden Geistlichkeit und unterhalb der Heiligendarstellungen verankert.

So wird der Zusammenhang zwischen den Passionsdarstellungen und der endzeitlichen Majestas Domini-Darstellung am Westlettner mit dem Programm der Stifterdarstellungen im Verbund der Glasfenster des Westchors zur einheitlichen Programmidee. Eingebettet in die Kernaussagen des hochmittelalterlich geprägten christlichen Glaubens wird die Naumburger Kirche auf diese Weise insgesamt in den Heilsplan Gottes integriert. Den lebenden Vertretern der Naumburger Kirche – das heißt dem Klerus und dem bei feierlichen Anlässen im Dom versammelten Laienstand der Diözese – sollten die Darstellungen Ansporn und Vorbild sein, sich aktiv durch erinnernde Fürbitte bzw. stiftende Fürsorge einzubringen.

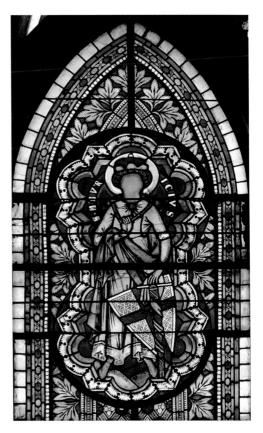

Hl. Mauritius, Glasmalerei, Westchor

Die Bauzeit des Naumburger Westchors

Weder der Baubeginn noch die Vollendung des Naumburger Westchors sind urkundlich oder durch Bauinschriften bezeugt. Auf die engen Beziehungen Bischof Dietrichs II. zum Mainzer Erzbischof Siegfried III. wurde bereits verwiesen. Vermutlich ist der Naumburger Meister bereits am Beginn der Amtszeit Dietrichs, also 1243/44, nach Naumburg gerufen worden. Aus dem Umstand, dass der Wegzug des Naumburger Meisters und seiner Werkstatt nach Meißen und der damit verbundene Beginn des Neubaus der Meißner Kathedrale von der jüngsten Forschung mit stichhaltigen Argumenten in die Zeit um 1249/50 datiert wird, ergibt sich eine erstaunlich kurze Gesamtbauzeit des Naumbur-

ger Westchors von ca. 6 Jahren. Auch das erste Freigeschoss des Naumburger Nordwestturms ist in diesem Zeitraum vom Naumburger Meister nach dem Vorbild der Kathedrale von Laon bzw. des Bamberger Doms geschaffen worden.

Aus dem Vergleich der Steinmetzzeichen in Naumburg und Meißen lässt sich eine weitgehende personelle Identität der Werkstatt des Naumburger Meisters in Naumburg und Meißen erkennen. Die Anzahl der Steinmetze umfasste mehr als zwanzig. Für die Vollendung des Naumburger Westchors in diesem Zeitraum spricht auch die inschriftlich belegte Grundsteinlegung des Chors der Zisterzienserklosterkirche von Pforte vom 18. März 1251, dessen Gestalt den Naumburger Westchor zwingend voraussetzt.

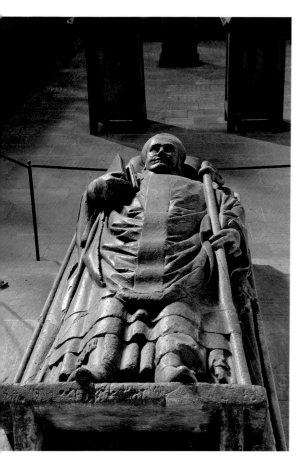

Bischofsgrabmal im Ostchor

Weitere Werke des Naumburger Meisters im Dom

Die inschriftlose BILDNISGRABPLATTE [42] eines Bischofs befindet sich über einem gemauerten rechteckigen Kasten auf den Stufen zwischen Ostchor und Sanktuarium. Dargestellt ist ein auf einem Kissen liegender Bischof mit Mitra in vollständiger liturgischer Gewandung. Sichtbar ist eine wohl im 16. Jahrhundert aufgebrachte polychrome Fassung. Seine Augen sind geöffnet. Das Gesicht des Bischofs, insbesondere die Mundpartie ist beschädigt, im unteren Teil der Platte sind deutliche Bruchstellen sichtbar. In seinen Händen, die von Handschuhen bedeckt sind, hält er rechts ein leicht geöffnetes Buch, links einen Bischofsstab mit Krümme. Die Bildnisgrabplatte, die zu den ältesten Bildnisgrabplatten eines Bischofs zählt, wird von der Forschung nahezu einhellig dem Naumburger Meister bzw. seiner Werkstatt zugeschrieben. Unentschieden ist die Frage, ob es sich hier um eines der ersten Werke des Meisters oder um ein Spätwerk handelt. Zur Ikonographie und Gewandung des Bischofs vergleiche man auch die nahezu zeitgleichen Darstellungen von Bischöfen und Priestern im SÜDFENSTER [20] des Naumburger Westchors.

Die Grabplatte bedeckt ein wirkliches Bischofsgrab, das in den 60er Jahren des 20. Jahrhunderts kurzzeitig geöffnet worden ist. Damals wurde eine KRÜMME [57] entnommen, die aufgrund ihrer stilistischen Merkmale in das ausgehende 12. Jahrhundert datiert werden kann. Sie ist heute im Domschatzgewölbe ausgestellt. Weitere nachprüfbare Befunde zum Bestatteten wurden nicht publiziert. Aus der ältesten erhaltenen Beschreibung des Naumburger Doms durch Georg Groitzsch aus dem Jahr 1584 geht hervor, dass um die Bildnisgrabplatte ein hölzerner Kasten bestand, auf dessen Seitenflächen mit Inschriften versehene Darstellungen Papst Johannes XIX. und Kaiser Konrads II. zu sehen gewesen sind, die jedoch bereits vom Alter gezeichnet waren. Es kann durch die Abbildung der für die Translation des Bischofsitzes verantwortlichen höchsten Gewalten der Schluss gezogen werden, dass auch

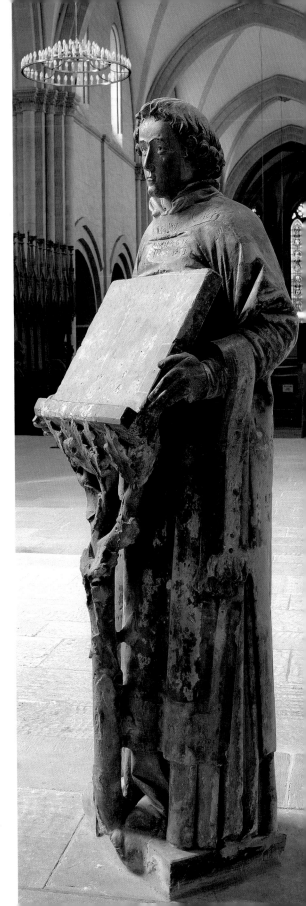

die Darstellung eines Bischofs auf der Bildnis-
grabplatte den ersten von Zeitz nach Naum-
burg gezogenen Bischof Hildeward meint. Frei-
lich kann diese Bildnisgrabplatte, die für das
Selbstverständnis der Naumburger Domkano-
niker konstitutiv war, auch das Grab eines an-
deren, im Zusammenhang des Chorneubaus
hierher versetzten Bischofsgrabes bedeckt
haben. Jedoch kann diese Frage ohne weitere
Untersuchungen nicht beantwortet werden.

Zum Werk des Naumburger Meisters im
Naumburger Dom zählt auch die vollplastische
FIGUR EINES DIAKONS [37] in liturgischer Ge-
wandung, der vor einem Lesepult steht und es
mit seinen Händen umfasst. Das Lesepult
selbst wird von einem jungen, mit Blattwerk
versehenem Eichbaum getragen. Die Skulptur
diente als Pulthalter für ein Missale oder eine
andere liturgische Handschrift. 1747 befand
sich der Pulthalter vor dem Bischofsgrab im
Ostchor. Der ursprüngliche Aufstellungsort die-
ser Skulptur, die sich gegenwärtig vor dem
Hauptaltar des Ostchors befindet, ist nicht
überliefert. Doch wird sie sicherlich für den
Hauptaltar des Ost- oder Westchors gefertigt
worden sein. Trotz aller Beschädigungen durch
eingeritztes Graffiti und durch im 19. Jahrhun-
dert erfolgte Ergänzungen im Gesicht ist die
außergewöhnliche Qualität der polychrom ge-
fassten Skulptur augenscheinlich, wobei die
sichtbare Fassung neuzeitlich ist. Der Naum-
burger Diakon zählt zu den ersten vollplasti-
schen Figuren des 13. Jahrhunderts in Deutsch-
land.

Diakon (Atzmann) im Ostchor

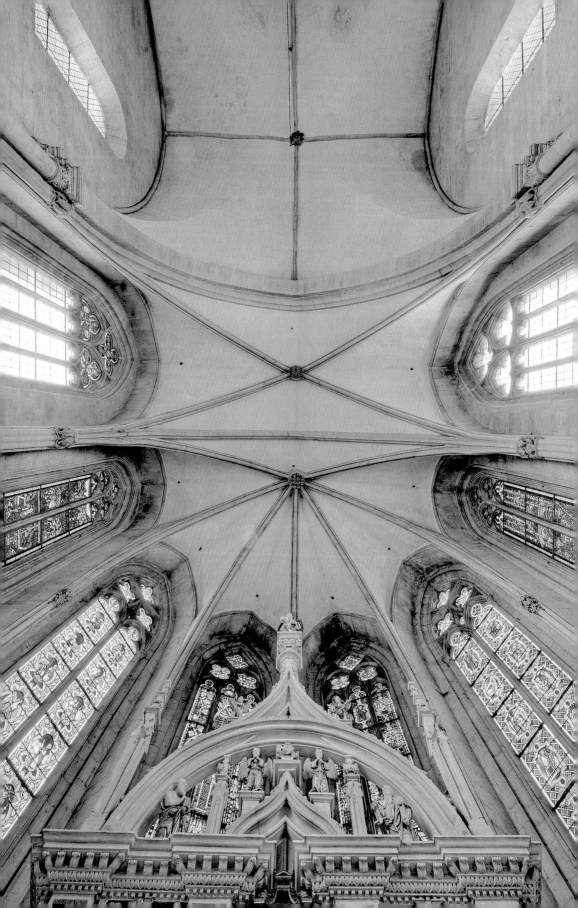

Spätmittelalterlicher Nachglanz –
Die Kirche der Domherren

Die Ostchorerweiterung nach 1300

Der Ostchor ist die liturgisch wichtigste Raumeinheit des Naumburger Doms. Bereits im frühen 11. Jahrhundert entstand hier ein in seinen Ausmaßen etwa halb so großer Bau, in dessen Zentrum der Hauptaltar der Kirche gestanden hat – der *altare summum*. Das Altarpatrozinium der Apostelfürsten Petrus und Paulus wurde auch in den Neubau des 13. Jahrhunderts übernommen. Im Ablauf des Baugeschehens, das sich in der Regel von Osten nach Westen entwickelte, ist der Ostchor wahrscheinlich sehr früh vollendet worden; vielleicht schon in den 1220er Jahren. Zu Beginn des 14. Jahrhunderts erfolgte ein neuerlicher, nun hochgotischer Umbau, der eine Verlängerung des Chorraums zur Folge hatte. Die spätromanische Halbrundapsis wurde zugunsten eines Polygons mit 6/10-Schluss aufgegeben. Im Innern ist die Übergangszone von Romanik und Gotik deutlich am einsetzenden Rippengewölbe im Osten zu erkennen. Am Außenbau verläuft unter dem Dachgesims ein romanischer Rundbogenfries genau bis zur Nahtstelle des gotischen Anschlusses. Die Frage, warum es nach kaum einhundert Jahren seines Bestehens bereits zu einem größeren Umbau des Ostchors gekommen ist, lässt sich nicht hinreichend klären. Auffällig ist jedoch die große Anlehnung an Struktur und Formensprache des frühgotischen Westchors, dessen Bau um 1250 abgeschlossen war. In beiden Fällen lässt sich das Anliegen einer gewissermaßen harmonischen Verbindung der spätromanischen und gotischen Elemente gut nachvollziehen, die zwar die Grenzen klar und sichtbar definiert, ohne jedoch den Eindruck eines radikalen Bruchs mit dem Vorgefundenen zu vermitteln. Darüber hinaus sind möglicherweise bewusst eingefügte Parallelen zu erkennen: Beide Räume verfügen über erhöhte Innenlaufgänge. Ebenso verweist die, heute hinter der Hochaltarrückwand des 16. Jahrhunderts verborgene, Baldachinarchitektur auf eine Aufstellung von Standbildern. Im Zuge des gotischen Umbaus erhielt der Naumburger Ostchor sechs große Maßwerkfenster, von denen sich vier im Polygon befinden. Sie heben sich deutlich von den wesentlich kleineren spätromanischen Rundbogenfenstern im Chorquadrum ab. Die ungewöhnliche Stellung der Polygonfenster führt dazu, dass der Naumburger Ostchor nicht wie üblich mit einem zentralen Scheitelfenster beschlossen wird, sondern von einer Wandvorlage. Rechts und links davon erstrecken sich zwei, jeweils mit drei Vierpässen bekrönte, Scheitelfenster, deren Glasmalereien in drei Bahnen angeordnet sind, während die sich nördlich und südlich anschließenden Fenster zweigegliedert sind.

Die Glasmalereien

Die beiden Scheitelfenster enthalten neben Ergänzungen des 19. Jahrhunderts noch einen beträchtlichen Bestand an mittelalterlicher Verglasung. Wahrscheinlich gehören die Glasmalereien zur Erstausstattung der Chorfenster aus der ersten Hälfte des 14. Jahrhunderts und können mit einer Werkstatt in Verbindung gebracht werden, die u.a. für das bekannte Augustinusfenster in der Erfurter Augustinerkirche verantwortlich zeichnete. Das nördliche Scheitelfenster ist das MARIENFENSTER [33], dessen mittelalterlicher Bestand größtenteils erhalten geblieben ist. Das südliche Pendant ist das JUNGFRAUENFENSTER [34], benannt nach dem im Hoch- und Spätmittelalter beliebten Programm der törichten und klugen Jungfrauen.

Die sich südlich und nördlich anschließenden POLYGONFENSTER [35, 32] sind Schöpfungen des 19. Jahrhunderts und gehen auf eine Stiftung des preußischen Königs Friedrich Wilhelm IV. aus dem Jahre 1856 zurück, nachdem dieser bei einem Besuch des Naumburger Doms drei Jahre zuvor eine Ergänzung der verlorenen mittelalterlichen Scheiben angeregt hatte. Die beiden Fenster orientieren sich programmatisch am Patrozinium des Naumburger Doms, indem das südliche Polygonfenster Szenen aus dem Leben des Apostel Petrus zeigt, während das nördliche Polygonfenster auf der rechten Seite des Chors den zweiten Dompatron Paulus in den Mittelpunkt stellt.

Im Anschluss an die Polygonfenster folgen im Süden das sogenannte SYMBOL- und im Norden das sogenannte PASSIONSFENSTER [36, 31]. Die beiden zweibahnigen Fenster sind Arbeiten aus der Zeit um 1420. Das Programm des Passionsfensters geht über den eigentlichen Osterzyklus hinaus und bezieht das Pfingstwunder ebenso ein wie verschiedene Szenen aus dem Marienleben. Die Scheiben des gegenüberliegenden Symbolfensters gehören nicht demselben ursprünglichen Bildprogramm an, sondern setzen sich aus Resten mehrerer Ostchorfenster zusammen.

Das Chorgestühl

Der Ostchor war der Ort der Zusammenkunft des Domkapitels zum mehrfach am Tag stattfindenden Chorgebet, dem sogenannten *officium*. Zurückgehend auf die Psalmworte: »Siebenmal am Tag singe ich dein Lob und nachts stehe ich auf, um dich zu preisen« (Ps 119,62) sollten sich auch die Kanoniker der Naumburger Kathedralkirche zu acht Gebetszeiten zusammenfinden.

Das abgesehen von einigen Ergänzungen vollständig erhalten gebliebene CHORGESTÜHL [44] vermittelt noch heute einen Eindruck von der einstigen Größe des Konvents. Im Laufe des Mittelalters stieg die Zahl der Naumburger Domherrenpfründen bis auf 22 an. Entsprechend befinden sich auf den erhöhten hinteren

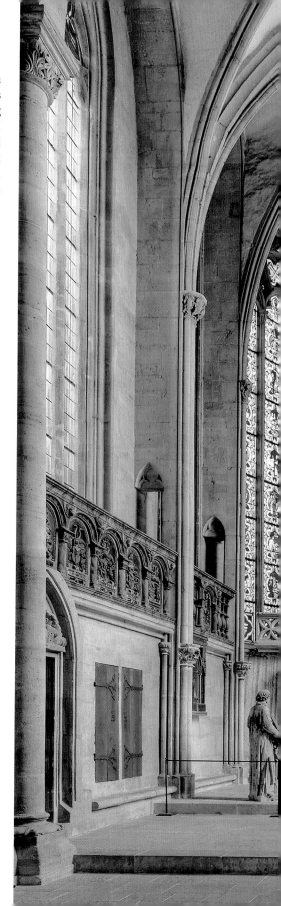

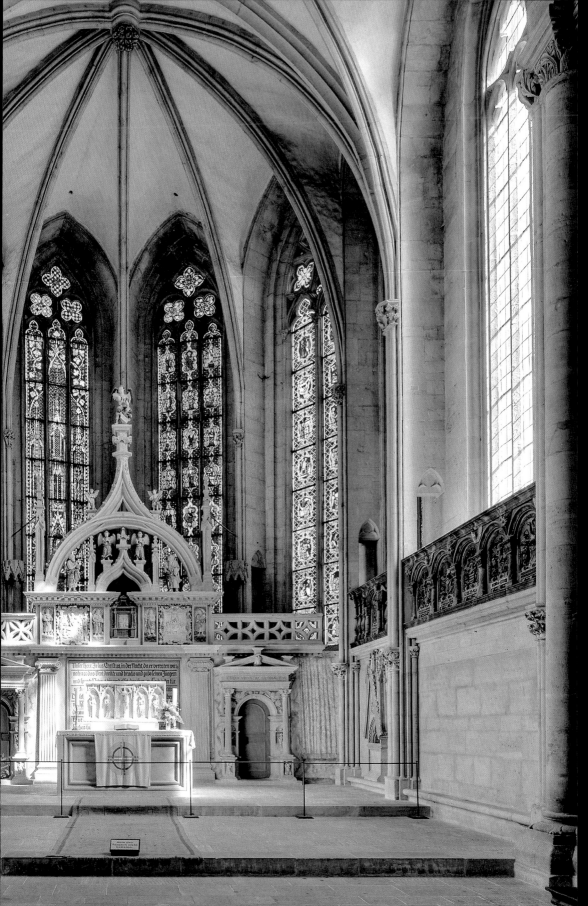

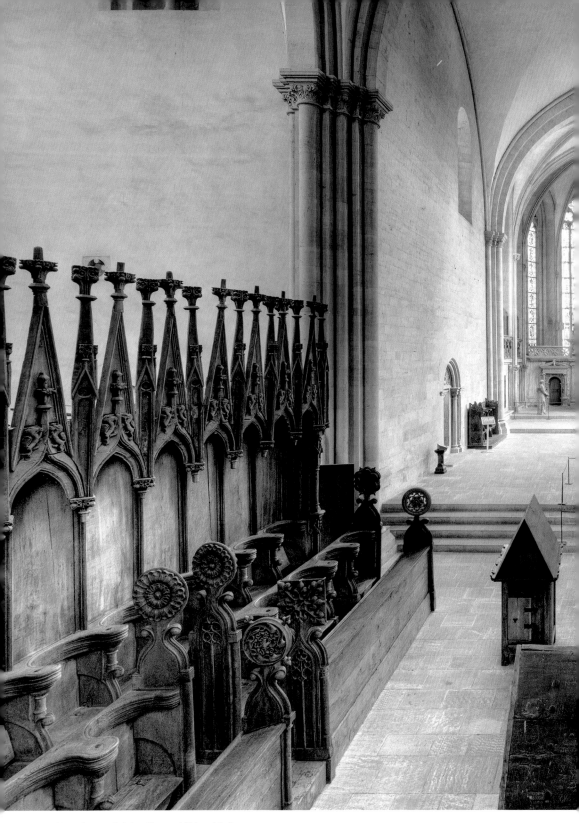

Naumburger Ostchor, Chorgestühl und Pulte

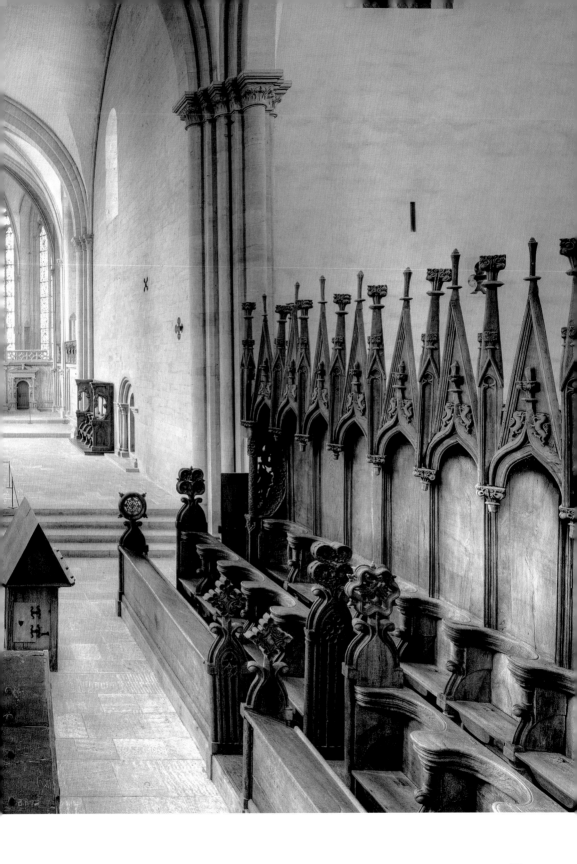

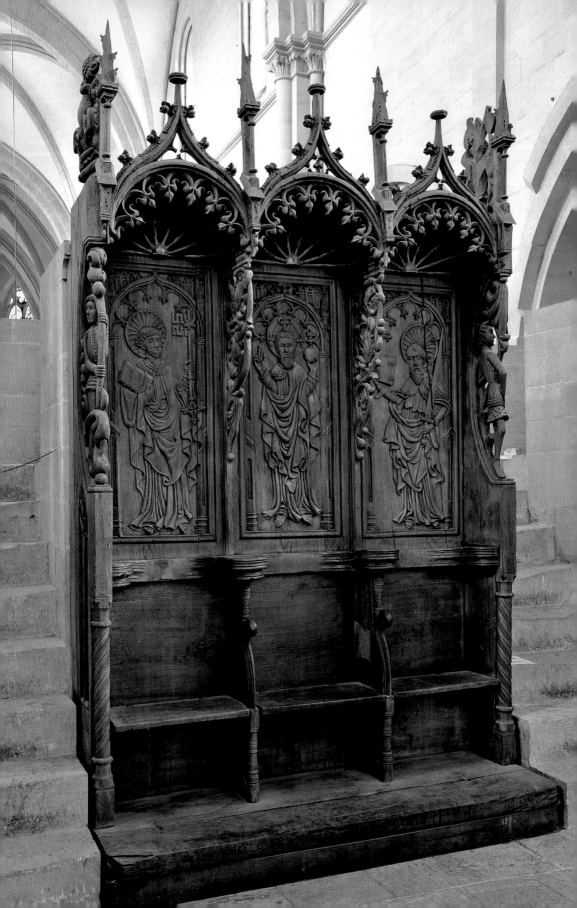

Chorgestühl, südlicher Block

Reihen beider Gestühlsblöcke 11 Sitze für die Domherren. Die in den herabgesetzten vorderen Reihen angelegten insgesamt 20 Sitze dienten den an den Stundengebeten partizipierenden Vikaren des Chors *(vicarii chori)*. Das heutige Erscheinungsbild des Chorgestühls geht auf eine lange Entwicklungsgeschichte zurück, die mit den erhaltenen Sitzen noch bis in das 13. Jahrhundert zurückreicht und ihren Abschluss mit der spätgotischen Filialarchitektur über den Baldachinen in der Zeit um 1500 findet.

Der sich westlich anschließende spätgotische DREISITZ [45] dürfte in der Wende vom 14. zum 15. Jahrhundert entstanden sein. Ikonographie und Funktionalität korrespondieren: Der zentrale Sitz mit der Darstellung Christi diente als Presbyter- oder sogenannter Levitenstuhl. Entsprechend der Apostelhierarchie bezeichnet die Darstellung des Apostels Petrus die Chorseite des Propstes als Primus des Kapitels, auf der anderen Seite entsprechend die des Paulus die Chorseite des Dekans als unmittelbarer Vorsteher der Gemeinschaft vor Ort. Entsprechend dieser Ordnung wurden in der Liturgie die Süd- und Nordseiten des Chors als *chorus praepositi* bzw. *chorus decani* ausgewiesen.

Zur Ausstattung des Chorgestühls gehören heute noch drei PULTE [46]. Das große Pult vor dem Dreisitz, mit dem es zumindest funktional in Verbindung gestanden haben könnte, geht wahrscheinlich auf das frühe 15. Jahrhundert zurück. Die Entstehung der beiden vorderen, im Haupt jeweils drehbaren Pulte lässt sich aufgrund der erhaltenen Rechnungseinträge genau auf den Jahrgang 1580/81 datieren. Sie wurden eigens für die zu diesem Zeitpunkt vom Naumburger Kapitel erworbenen Meißner Chorbücher angefertigt.

Die an Süd- und Nordwand des Ostchors aufgestellten VIERSITZE lassen sich bisher nicht sicher in einen unmittelbaren Zusammenhang mit dem Raum stellen. Die ersten archivalischen Belege für eine Aufstellung der Stücke

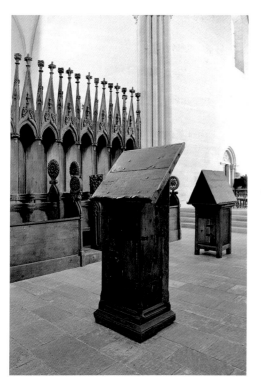

Ostchor, Lesepulte

Liturgie und Alltag

Der mittelalterliche Naumburger Dom war als bischöfliche Kathedrale Mutterkirche der Naumburger Diözese und damit geistliches Zentrum für ein Gebiet, das heute den Süden Sachsen-Anhalts, den größten Teil Ostthüringens und Teile Westsachsens umfasst. Die originäre Funktion des Domkapitels bestand in der Unterstützung des Bischofs bei dessen geistlichen Aufgaben und ebenso in der sich im Laufe des Hochmittelalters zunehmend ausdifferenzierenden weltlichen Verwaltung des Hochstifts. Die engere liturgische Funktion der Gemeinschaft bestand jedoch im gemeinsamen täglichen Chorgebet, das auf sieben Tages- und eine Nachtzeit verteilt, im Ostchor des Doms stattfand. Am Hauptaltar im Osten feierte ein Priester die Eucharistie. An der Südwand des Chors hat sich noch die Piscina [39] erhalten, die von einer aufwendig gestalteten vorgeblendeten Architektur gerahmt wird, die mit reichem Blattwerk und Fialen ausgestattet ist.

Die spitzbogige Nische für den um 1500 entstandenen Sakramentschrank an der gegenüberliegenden Nordwand ist nachträglich aus dem Mauerwerk ausgebrochen worden. Die Nische wird von schlichten in Gold gefassten Fialen eingerahmt. Der darüber liegende Sims trägt die der Fronleichnamssequenz *Lauda Sion salvatorem* entnommene Inschrift ECCE PANIS ANGELORUM (»Seht das Brot der Engel«). Die Sakramentsnische diente der Aufbewahrung der Hostien und war typischerweise auf der sogenannten Evangelienseite (Norden) des Altars untergebracht. Die beiden Flügel der Tür zieren Gemälde der Dompatrone Petrus und Paulus.

Im 11. Jahrhundert war das Naumburger Domkapitel eine Gemeinschaft von zwölf Kanonikern, die gemeinschaftlich am Dom lebten und wirkten. An ihrer Spitze stand ein Propst. Die von monastischen Grundsätzen abgeleitete *vita communis* wurde in Naumburg wahrscheinlich bereits sehr früh aufgebrochen, da schon für das 12. Jahrhundert eigenständige Domherrenhöfe nachgewiesen werden können. Die Aufgabe des gemeinschaftlichen Le-

im Chor stammen aus dem 17. Jahrhundert. Das frühgotische, noch in die Mitte des 13. Jahrhunderts datierende, Gestühl auf der Südseite [40] gehört zu den ältesten deutschen Kirchengestühlen überhaupt. Eine Zuweisung zum Westchor und der Vierergemeinschaft der *clementissimi*, die für dessen liturgische Versorgung verantwortlich zeichneten, ist durchaus möglich, lässt sich aber nicht sicher belegen. Alter und Größe des Gestühls könnten dafür sprechen. Andererseits wird der Sitz in der frühesten Überlieferung als Bischofsstuhl bezeichnet, wofür auch die Platzierung auf der Süd- oder Epistelseite des Chors sprechen würde. Der zweite Viersitz an der Nordwand [43] ist eine spätgotische Arbeit, die möglicherweise während des Episkopats Johannes III. von Schönburg (1492–1517) entstanden ist, und wahrscheinlich in keinem Zusammenhang zum südlichen Gegenstück steht. Die genaue Funktion des Gestühls ist ebenfalls ungeklärt.

Ostchor, Sakramentsnische

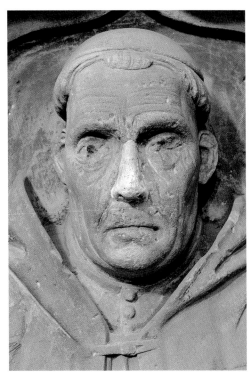

Propst Johannes von Eckartsberga

bens ging einher mit einem Wandel der Funktion und des Selbstverständnisses des Kapitels, dessen Mitglieder sich zunehmend auch außerhalb der bischöflichen Sphäre Wirkungsfelder eröffneten. Seelsorgerische Kompetenzen, die an weltgeistlichen Institutionen ohnehin eine nachgeordnete Rolle spielten, traten gegenüber akademischen Referenzen, vor allem im Bereich der Rechtswissenschaften, deutlich zurück. So finden wir im 15. und 16. Jahrhundert zahlreiche Inhaber Naumburger Dompfründen als hochqualifizierte Legisten und Doktoren des Dekretalenrechts im Dienste weltlicher Herrschaftsträger. Dies führte zwangsläufig zu einer Tendenz, dass immer weniger Kanoniker unmittelbar am Ort lebten. Um ihren liturgischen Verpflichtungen nachzukommen, ließen sich diese nicht residierenden Domherren von Vikaren vertreten, die schließlich die Hauptlast der Domliturgie trugen. Im Spätmittelalter gab es am Naumburger Dom 22 Domherrenstellen.

Doch in der Regel lebten selten mehr als zehn oder zwölf Kanoniker am Ort. Auch das höchste, mit umfänglichen Einkünften ausgestatte Kapitelsamt des Propstes verkam zunehmend zur Sinekure. Die maßgebliche Instanz vor Ort war der Dekan, der auch die Disziplinargewalt über das Kapitel, die niederen Geistlichen und die Bediensteten des Kapitels ausübte. Die eigentlichen Domherren stellten den geringsten Teil des Personals an der mittelalterlichen Naumburger Domkirche. Bedingt durch zahlreiche Stiftungen bestanden im Spätmittelalter zeitweise bis zu 18 Vikarien. Daneben gab es über 40 Altäre, an denen eine große Zahl von Vikaren und Altaristen Seelmessen abhielten oder feierliche Prozessionen zu Ehren der Stifter organisierten. Hinzu kam noch eine unbekannte Zahl von Scholaren der dem Kapitel angebundenen Domschule. Schließlich gehörten nicht wenige Offizianten und Bedienstete zum engeren Kreis der *familia* des Domkapitels.

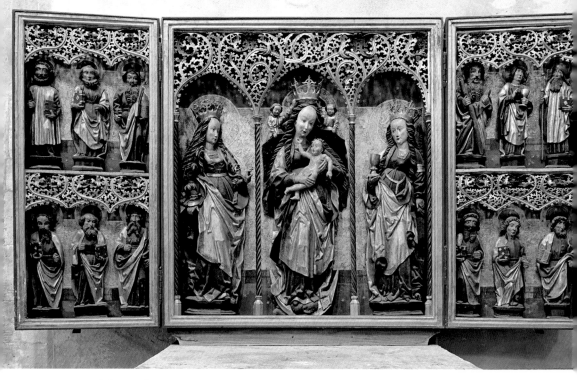

Marienretabel im Ostchor

Altäre

Zur Ausstattung des mittelalterlichen Naumburger Doms gehörten wahrscheinlich über 40 Altäre, von denen heute nur noch einige wenige Stücke erhalten geblieben sind. Vom frühromanischen Dom des 11. Jahrhunderts sind nur vier Patrozinien überliefert: Wie im Neubau des 13. Jahrhunderts war auch in der ersten Domkirche der *altare summum* den Stiftspatronen Petrus und Paulus geweiht und stand im Ostchor. Die im 13. Jahrhundert als exponierte Nebenchöre errichteten beiden Kapellen des heiligen Stephans bzw. Johannes des Täufers gehen ebenfalls auf prominente Altarstiftungen für den ersten Dom zurück. Nach einer alten Nekrologüberlieferung wurden vor ihnen die Gebeine der als Stifterfiguren im Westchor verewigten Grafen Thimo und Dietmar beigesetzt. Auch ein Laienaltar unter dem Patrozinium des heiligen Kreuzes (St. Crucis) ist für den ersten Dom überliefert. Vor diesem wurden die beiden wettinischen Grafen Wilhelm von Camburg und Dietrich von Brehna sowie deren Frauen Gepa bzw. Gerburg bestattet. Der Kreuzaltar des spätromanischen Doms wurde unter dem Ostlettner errichtet. Die Mensa wurde 1746 während der barocken Umgestaltung des Langhauses abgerissen. Der heutige Altartisch stammt aus dem Jahr 1878. Er wurde wieder am ursprünglichen mittelalterlichen Standort platziert. Für die meisten Altäre der Domkirche sind die Weihedaten nicht überliefert, nicht selten erscheinen sie erst im Laufe des 14. Jahrhunderts in den Urkunden. Zu den frühen nachweisbaren Patrozinien der neuen Domkirche gehört der möglicherweise von Bischof Engelhard (1206–1242) geweihte Altar der 11.000 Jungfrauen, der in der Nähe des Hauptportals im südlichen Querhaus stand. Bischof Dietrich II. (1243–1272) und das Domkapitel konnten vom nahegelegenen Zisterzienserkloster Pforte einen vollständigen Leichnam *(corpus integrum)* als Reliquie für den Altar erwerben. Vom Altar Johannes des Täufers im gegenüberliegenden Nordquerhaus hat sich noch die

Mensa erhalten. Er wird erstmals 1273 erwähnt. Noch im 17. Jahrhundert war über dem Altar die JOHANNESSCHÜSSEL [55] angebracht, deren Haupt ein Sepulcrum mit Überresten mehrerer Heiliger barg. Die urkundliche Ersterwähnung der Elisabethkapelle im Erdgeschoss des Nordwestturms datiert zwar auf das Jahr 1315, doch lässt sich die Existenz einer entsprechenden Vikarie und eines Altarpatroziniums aufgrund der Nekrologüberlieferung bereits für die Zeit um 1240 wahrscheinlich machen. Aus dem 13. Jahrhundert ist noch ein Jakobusaltar bekannt, der an unbestimmter Stelle im Dom stand. Zu den älteren Altären gehört wohl auch St. Gotthardi in der Krypta unter dem Ostchor, der 1330 erstmals erwähnt wird.

Während der Ostchor dem unter dem Patrozinium der beiden Stiftspatrone Petrus und Paulus stehenden *altare summum* vorbehalten blieb, befanden sich im gegenüberliegenden Westchor wohl zeitweise bis zu drei Altäre, mit Maria als Hauptheiliger. Im Zuge der Umgestaltung des Westchors zur Grabkapelle für den Naumburger Bischof Johannes III. von Schönberg (1492–1517) wurde der Marienaltar neu fundiert. Für das entsprechende RETABEL [60] konnte Lukas Cranach d.Ä. in Wittenberg gewonnen werden.

Flügel eines Marienaltars, Lukas Cranach d. Ä. (1518/19)

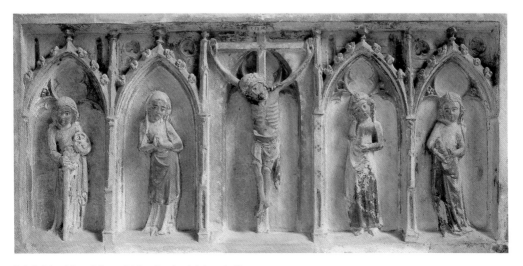

Retabel des Altars Felix und Adauctus (14. Jahrhundert)

Dreikönigskapelle, Außenansicht

Im 13. Jahrhundert ist ein Marien-Magdalenen-altar überliefert, der unmittelbar auf dem West-lettner gestanden haben könnte. Die übrigen Altäre der Domkirche verteilten sich auf das Langhaus, die Seitenschiffe – wo wahrschein-lich jeweils sechs Altäre standen – und auf die acht Kapellen, die sich in den jeweils ersten beiden Geschossen der vier Domtürme befin-den. Der Stiftungshintergrund der übrigen Al-täre ist nur zum Teil geklärt. Das gilt auch für einen weiteren Marienaltar, zu dessen Neben-patronen die Heiligen Felix und Adauctus ge-hörten. Das dazugehörige KALKSTEINRETABEL [64] aus der Mitte des 14. Jahrhunderts, das ur-sprünglich auf einer Mensa im nördlichen Sei-tenschiff stand, befindet sich heute in der Ma-rienkirche.

Die Dreikönigskapelle

Über der alten bischöflichen Nikolauskapelle südlich der Domkirche ließ Bischof Gerhard II. von Goch (1409–1422) im frühen 15. Jahrhun-dert eine neue Kapelle errichten, an der er einen Altar der Heiligen Drei Könige *(trium regum)* stiftete. Mit seiner hochaufstrebenden Dachkonstruktion und der an der östlichen Au-ßenmauer angebrachten DREIKÖNIGSGRUPPE [61] ist der spätgotische Kapellenbau bereits von Weitem zu erkennen. Der Zugang erfolgt heute über eine Außentreppe auf der Nord-seite. Der zweijochige Raum beeindruckt vor allem durch ein seltenes steiles, dreistrahliges Springgewölbe, das dem Betrachter zunächst einen asymmetrischen Eindruck vermittelt. Die Gewölbekappen sind dreieckig und trapez-förmig angelegt. Das darunter liegende Rip-pennetz ist jeweils in der Diagonale des Joches geteilt. Die Kapelle war wahrscheinlich schon im Spätmittelalter profaniert worden. In den Bestimmungen der Stiftung legte Gerhard von Goch fest, dass stets ein Angehöriger seiner ei-genen Familie Besitzer des Altarlehens sein sollte. Doch bereits Ende des 15. Jahrhunderts sah sich das Naumburger Domkapitel nicht mehr in der Lage, einen entsprechenden Nach-folger zu finden. Während der folgenden Jahr-hunderte war der Raum seiner ursprünglichen sakralen Nutzung entzogen und diente u.a. als Lager und Wohnung für die Familie des Schließkirchners. Am Ende des 19. Jahrhun-derts erhielt die Dreikönigskapelle im Zuge einer umfassenden Domrestaurierung (1874–1895) wieder das Erscheinungsbild eines Sa-kralraumes. In diesem Zusammenhang ist 1892 auch die GLASMALEREI [62] in der Ostwand ent-standen. Heute dient die Kapelle als Raum der Stille und als Ausstellungsort für die aus der Ampach'schen Sammlung stammenden soge-nannten »NAZARENERBILDER« [63]. Das um 1415 von Bischof Gerhard von Goch in Auftrag gege-bene ALTARRETABEL [51] wird heute im Dom-schatzgewölbe ausgestellt.

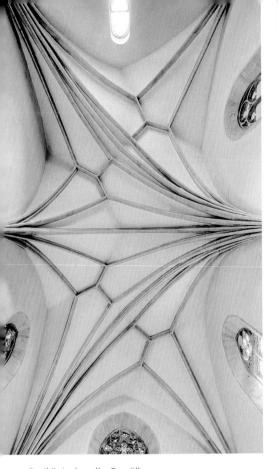

Dreikönigskapelle, Gewölbe

Dreikönigskapelle, Innenansicht

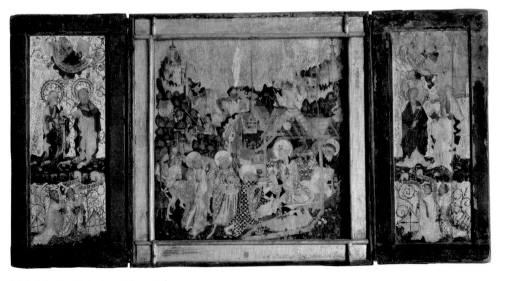

Retabel der Dreikönigskapelle (1415/20)

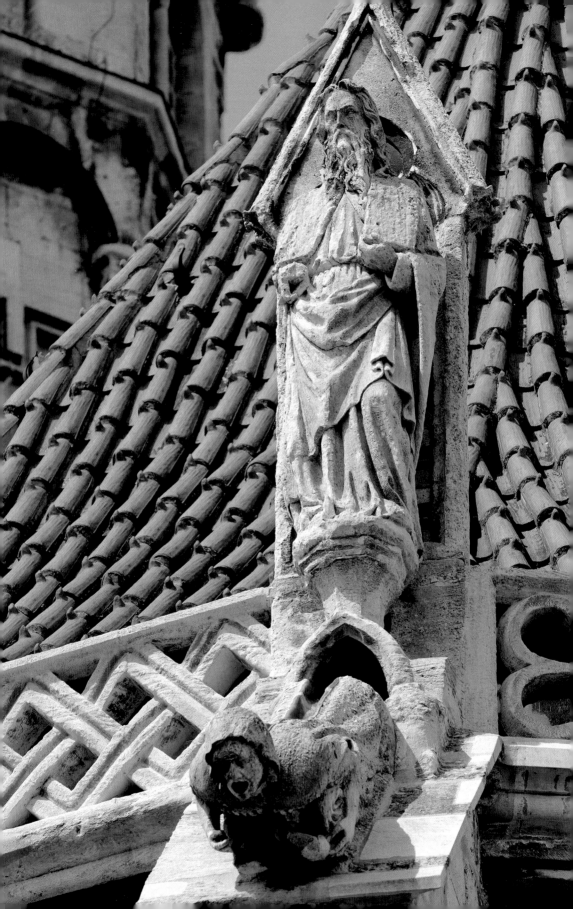

Der Außenbau

Die Dimensionen des Außenbaus der Naumburger Domkirche sind nur über unterschiedliche Blickachsen zu erfassen. Geeignete Standorte für die Beobachtung sind der südöstliche Domplatz am Eingang des Steinwegs, der nordwestliche Domplatz im Bereich der Ägidienkurie und das sich südwestlich anschließende Areal des sogenannten Domgartens. Die Gesamtausdehnung des Kirchenbaus beträgt von Ost nach West etwa 100 Meter. Im Süden schließt sich ein in weiten Teilen erhaltener Klausurbereich mit vier Kreuzgangflügeln an. Die Südostecke wird vom Chor der ehemaligen Stiftskirche St. Marien dominiert, deren Achse ebenso signifikant von der des Doms abweicht wie der zweigeschossige, mit hochaufstrebenden Spitzdach versehene Komplex von Nikolaus- und Dreikönigskapelle zwischen beiden Kirchen. Nördlich des Doms erstreckt sich ein Teil des Domplatzes auf dem Areal einer nicht mehr erhaltenen zweiten Klausur, die möglicherweise Opfer eines schweren Brandes im Jahr 1532 geworden ist und an die nur noch die Reste von Konsolen und Schildbögen an der Außenwand des nördlichen Seitenschiffs erinnern. Die spätromanischen Teile erstrecken sich vom Quadrum des Ostchors über die unteren Geschosse der beiden Osttürme, die Querhausarme, das Langhaus und die Untergeschosse der beiden Westtürme. Sie lassen sich am einfachsten an dem unterhalb des Dachgesimses entlangführenden Rundbogenfries ab-

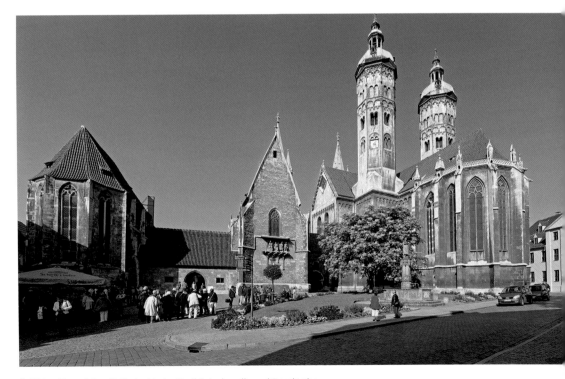

Östlicher Domplatz mit Marienkirche, Dreikönigskapelle und Domkirche

Wasserspeier »Frau«, Ostchor

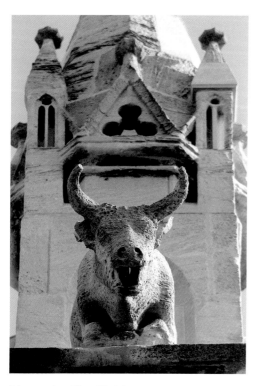

Wasserspeier »Stier«, Westchor

lesen, der gelegentlich in Lisenen und Ecklisenen mündet, welche die Fassade gliedern. Die Giebel der Querhausarme, die von einem Rauten- (Süden) bzw. Kreuzfenster (Norden) durchbrochen werden, ziert ein Zinnenfries. Der Obergaden wird von größeren Rundbogenfenstern mit einfachem Stabgewände durchbrochen, während die Seitenschiffe durch kleinere Doppelfenster belichtet werden. Der frühgotische Westchor des 13. Jahrhunderts und die hochgotische Ostchorerweiterung des frühen 14. Jahrhunderts heben sich trotz einer bemerkenswerten Rücksichtnahme auf die ältere Bautradition deutlich von den romanischen Bauteilen ab. Ihre durch wesentlich größere Fenster geöffneten Wände erscheinen feiner und werden von Strebepfeilern aufgefangen, die in dekorativen Fialen auslaufen. Qualitätsvolle Wasserspeier mit Darstellungen von Nonnen, Mönchen und verschiedenen Tieren säumen die Gesimse. Die beiden Osttürme sind noch zu großen Teilen in ihrer romanischen Struktur erhalten. Die untersten drei Geschosse

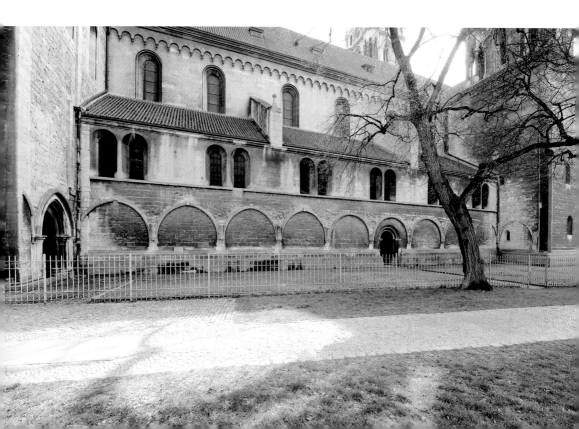

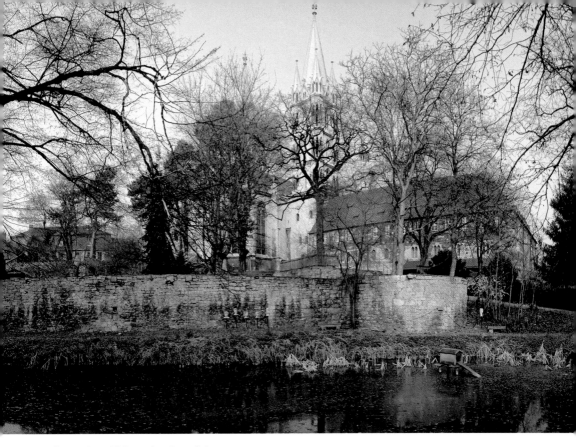

Naumburger Dom, Blick von den »Domgärten«

sind auf viereckigem Grundriss errichtet und münden jeweils in einer östlichen Apsis mit Kegeldach. Über dem Rundbogenfries folgen weitere drei romanische Geschosse mit einem achteckigen Grundriss, die wiederum von einem Rundbogenfries begrenzt werden. Erst darüber folgen spätgotische Aufbauten des 16. Jahrhunderts mit einer reichen vorgeblendeten Maßwerkarchitektur. Die laternenbesetzten Turmhauben sind barocke Zutaten des frühen 18. Jahrhunderts. Die beiden Westtürme verfügen ebenfalls jeweils über drei rechteckige spätromanische Untergeschosse, deren Fassade relativ schlicht gegliedert ist. Eine bislang nicht geklärte Besonderheit stellt ein aufwendig gearbeitetes Kellergewölbe mit Mittelstütze unter dem Nordwestturm dar. Während der Ausbau des Südwestturms nicht über die blockhaften Untergeschosse hinausgekommen ist, wurde der gegenüberliegende Nordwestturm in mehreren achteckigen gotischen Ge-

schossen weitergebaut, von denen das erste frühgotisch ist und noch in der Mitte des 13. Jahrhunderts entstanden sein dürfte. Man erkennt hier Einflüsse der Kathedralen von Laon und Bamberg. Die folgenden Geschosse stammen aus dem 14. bzw. 15. Jahrhundert. Das mit Ecktürmchen besetzte Zeltdach ist im Zuge der Restaurierung des Turms zwischen 1884 und 1886 aufgesetzt worden. Alle Aufbauten des Südwestturms, die auf den quadratischen Geschossen des 13. Jahrhunderts liegen, sind gotisierende Ergänzungen des 19. Jahrhunderts.

Klausur und Marienkirche

Die beiden Klausuren

Über die Klausur des frühromanischen Dombaus, die sich nördlich an den Kirchenraum anschloss, gibt es nur wenige sichere Erkenntnisse. Die im Bereich des Westflügels ergrabenen Reste gehören zu einem Steinbau, der nicht genau zu datieren ist. Mit dem Neubau der Domkirche kurz nach 1200 begannen auch die Arbeiten an einer neuen Nordklausur, von der Ost- und Nordflügel nachgewiesen werden konnten. Auf dem Areal des ehemaligen Ostflügels hat sich noch der polygonale Chorraum der Martinskapelle erhalten, die mit einem nicht sicher nachzuweisenden Kapitelsaal der Nordklausur in Verbindung zu bringen sein könnte.

Der größte Teil der Nordklausur ist dem verheerenden Stadtbrand von 1532 zum Opfer gefallen. Durch die aufgeschütteten Trümmer lag das Höhenniveau des nördlichen Domplatzes bis zur Abtragung dieser Schichten im 19. Jahrhundert deutlich über dem heutigen. Einzelne Teile der Klausur und der Kreuzgänge verschwanden in den beiden Jahrhunderten nach dem Brand. Reste des sich am nördlichen Seitenschiff des Doms anschließenden Kreuzgangflügels haben sich in Gestalt von Schildbögen und Konsolen erhalten, die noch heute einen Eindruck von den einstigen Ausmaßen dieser älteren Klausuranlage vermitteln. Um 1220 setzten dann die Arbeiten an der Südklausur ein, deren einzelne Teile bis etwa 1250 entstanden sind.

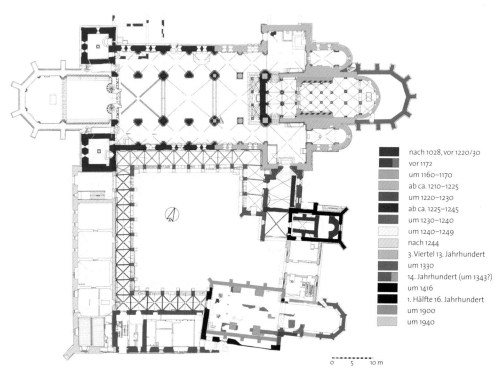

	nach 1028, vor 1220/30
	vor 1172
	um 1160–1170
	ab ca. 1210–1225
	um 1220–1230
	ab ca. 1225–1245
	um 1230–1240
	um 1240–1249
	nach 1244
	3. Viertel 13. Jahrhundert
	um 1330
	14. Jahrhundert (um 1343?)
	um 1416
	1. Hälfte 16. Jahrhundert
	um 1900
	um 1940

0 5 10 m

Naumburger Klausur, Bauphasen

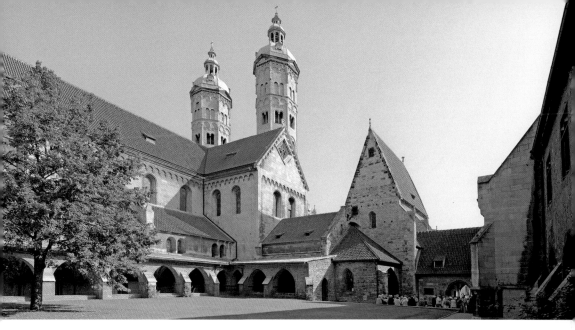

Südklausur

Kapitelhaus und Dormitorium

Der Westflügel der Klausur wird im Erdgeschoss vom Kapitelhaus und im Obergeschoss vom Dormitorium oder Schlafhaus eingenommen. Im nördlichen Abschnitt befindet sich der Zugang zum Kapitelskeller, der zu den größten romanischen Kellergewölben Mitteldeutschlands zählt (heute Domschatzgewölbe). Der Gebäudekomplex entstand in der Mitte des 13. Jahrhunderts, aber wohl nicht vor dem Jahr 1244. Seine Entstehung fällt also zeitlich ungefähr mit der Errichtung des Westchors zusammen. Zur mittelalterlichen Raumstruktur von Erd- und Obergeschoss gibt es kaum Erkenntnisse, da vom romanischen Kapitelhaus lediglich die Außenmauern und die Trennwand zwischen dem großen Tonnengewölbe im Norden und dem sich südlich anschließenden Raum erhalten ist. Nachdem das Gebäude im Brand von 1532 schwer beschädigt worden war, erfuhr es einen fast vollständig neuen Innenausbau. Das Erdgeschoss besteht aus sechs annähernd gleich großen Räumen. In das Mauerwerk des 13. Jahrhunderts wurden wohl schon im 15. Jahrhundert vier neue Gewölbe eingezogen – das romanische Gewölbe im Norden blieb bestehen. Die einzelnen Räume, die nun durch neu eingezogene Querwände voneinander getrennt wur-

den, erhielten jeweils eigene Zugänge zum Kreuzgang. Die inneren Durchgänge sind erst im 17./18. Jahrhundert entstanden. Der südlichste Raum – die heute noch von den Naumburger Domherren für ihre Sitzungen genutzte Kapitelstube – ist als repräsentative Stube mit Holzbohlendecke ausgeführt, die noch auf die erste Hälfte des 16. Jahrhunderts datiert. Neben dieser »großen« Stube lag eine »kleine« Kapitelstube, die als Vor- und Amtszimmer diente. Die sich weiter nördlich anschließenden, heute als Ausstellungsräume genutzten Gewölbe verschmolzen erst im Laufe des 17. und 18. Jahrhunderts zu einer funktionalen Einheit von Kapitelraum und Archiv/Bibliothek. Ein eigenes Archiv des Domkapitels ist bereits für das 12. Jahrhundert überliefert. Die seit dem frühen 16. Jahrhundert stetig anwachsenden Aktenbestände führten zu einem immer größeren Raumbedarf des Archivs, so dass bereits im 18. Jahrhundert alle Räume des Kapitelhauses mit Ausnahme des nördlichsten für die Unterbringung der Archivalien und der Bibliothek genutzt wurden. Zahlreiche Ausstattungsstücke wie Schränke und Truhen sowie ein großer Teil des originalen Ziegelbelags haben sich noch erhalten. Hier blieben die kostbaren Bestände der Bischöfe und des Domkapitels, die bis in das 10. Jahrhundert zurückreichen, erhalten.

Südklausur, Westflügel, Archivraum

Im Obergeschoss des Westflügels befand sich das alte Schlafhaus (Dormitorium), das aber wohl schon im 13. Jahrhundert nicht mehr von den Naumburger Domherren genutzt wurde, die im Umfeld des Doms bereits über eigene Kuriengebäude verfügten. Vielmehr ist hier an die Unterbringung der niederen Domgeistlichen und der Zöglinge der Domschule zu denken. Später diente der als *Tabulat* überlieferte Bereich als Kornspeicher des Kapitels. Mit der Ausweitung der Domschule auf das Obergeschoss des Westflügels zu Beginn des 19. Jahrhunderts erfolgte hier der Einbau von sechs Klassenräumen und eine Neugestaltung der Fenster. Nach dem Auszug des Domgymnasiums aus der Klausur im Jahr 1950 wurden die alten Klassenräume von der Stiftungsverwaltung bezogen, die hier bis zum Umzug in das angrenzende Gebäude Domplatz 19 im Jahr 2010 ihren Sitz hatte. Im Jahr 2012 konnte das historische Archiv wieder in seine inzwischen sanierten historischen Gewölbe im Erdgeschoss zurückkehren. Im Zentrum der im Obergeschoss untergebrachten Büchersammlungen steht die repräsentative Bibliotheksgalerie.

Der Südflügel

Zwischen dem Westflügel der Naumburger Domklausur und der Marienkirche an deren südöstlicher Ecke erstreckt sich ein zweigeschossiger spätromanischer Gebäudekomplex, der in der schriftlichen Überlieferung als »Schulhaus« begegnet. Es ist jedoch nicht unwahrscheinlich, dass mit der Errichtung des Gebäudes an eine andere Nutzung gedacht worden war. Im Erdgeschoss lässt sich noch die ursprüngliche Raumaufteilung des 13. Jahrhunderts ablesen. Einem großen Raum im Osten, der über einen heute noch als Fenster erhaltenen Durchgang erreichbar war, schloss sich ein kleinerer im Westen an, dessen Zugang noch erhalten ist. Da der kleinere Raum auch noch später als Kapitelsküche genutzt worden ist, kann man im benachbarten Raum ein ehemaliges Refektorium erwarten. Möglicherweise ist dieser Speisesaal später zu einem Schultrakt umfunktioniert worden. Eine sichere Lokalisierung der mittelalterlichen Domschule ist bisher jedenfalls nicht möglich. Nach Beseitigung der Schäden, die der Brand von 1532 verursacht hatte, befand sich im Erdgeschoss des Südflü-

gels eine dreiklassige Lateinschule, die 1685 um zwei Klassen erweitert wurde, für die das Kapitel Räume im Obergeschoss zur Verfügung stellte. Im 19. Jahrhundert nahm das jetzige Domgymnasium neben dem Südflügel auch das Obergeschoss des Westflügels ein. Aus dieser Zeit stammt auch das Hauptportal der Schule im Westen des Südflügels. Nach dem Auszug des Naumburger Domgymnasiums, wurden die Räume des Südflügels bis zur Renovierung 2009/10 von der Verwaltung der Vereinigten Domstifter genutzt.

Die Stiftskirche Beate Marie Virginis

Der südöstliche Bereich der Domklausur wird vom Komplex der sogenannten Marienkirche eingenommen. Der heute von der evangelischen Domgemeinde als Winterkirche und Veranstaltungsraum genutzte Bau fällt durch sein heterogenes Äußeres sofort auf. Die Hintergründe zur Entstehung der Marienkirche am Naumburger Dom sind nach wie vor ungeklärt. Das heutige Erscheinungsbild ist von spätgotischen und pseudogotischen Veränderungen geprägt. Die bislang durchgeführten Grabungen (2010) konnten zwei romanische Bauphasen mit eingezogener Apsis und Altar aus der Mitte des 12. Jahrhunderts ermitteln, die in Verbindung mit der im Jahr 1172 erstmals urkundlich erwähnten Marienpfarre zu bringen sind. Die im Vergleich zur Domkirche deutlich nach Süden verschobene Achse verweist aber auf ein höheres Alter möglicher Vorgängerbauten. Möglicherweise befand sich an dieser Stelle bereits im frühen 11. Jahrhundert, also noch vor der Errichtung des frühromanischen Doms, eine kleine Pfarrkirche mit Marienpatrozinium, die mit der Seelsorge für die sich unterhalb der neuen Markgrafenburg ausdehnenden Siedlung betraut war. Die konkrete Anbindung der romanischen Bauteile der Kirche an die Klausur des Doms ist noch weitestgehend ungeklärt. Im Jahr 1343 wurde die alte Marienpfarre vom Naumburger Bischof Withego I. (1335–1348) zum Kollegiatstift erhoben, an dem ein kleines Stiftskapitel mit eigenem Dekan und der Ver-

pflichtung zum Chorgebet installiert wurde. Verbunden mit dieser deutlichen Aufwertung waren umfängliche Baumaßnahmen, an deren Ende ein vergrößerter dreischiffiger gotischer Baukörper stand, der etwa den heutigen Ausmaßen entsprach. Der Plan zur Erhebung zum Kollegiatstift geht wahrscheinlich auf Bischof Dietrich II. (1243–1272) zurück, unter dessen Episkopat bereits kurzzeitig Marienkanoniker genannt werden. Die Funktion des Kollegiatstifts bestand darin, die für die Liturgie der Domkirche maßgeblich verantwortlichen niederen Geistlichen ökonomisch besser auszustatten. Die acht bis zehn Kanoniker der Marienkirche waren stets zugleich Vikare der Domkirche, in deren Zuständigkeit u.a. auch die Versorgung der Altäre des Westchors gehörte. Daneben blieb St. Marien bis in das 16. Jahrhundert weiterhin die Pfarrkirche für die Gemeinde der Domimmunität. Im großen Brand der Domfreiheit von 1532 wurde die Kirche fast vollständig zerstört. Nur Teile des Chors wurden notdürftig instandgesetzt, während das Langhaus für die nächsten Jahrhunderte Ruine blieb. Die Gottesdienste der Gemeinde der Domfreiheit wurden nach dem Brand zunächst interimsmäßig, schließlich dauerhaft in das Langhaus der Domkirche verlegt, wo sie auch heute noch abgehalten werden. Das Kollegiatstift Beate Marie Virginis, das sich zu keiner Zeit aus der administrativen und personellen Union mit dem bedeutenderen Domkapitel zu lösen vermochte, blieb auch nach der Zerstörung seiner Kirche bestehen. Die formale Auflösung des zuletzt nur noch nominell existierenden Stifts erfolgte im Zuge der Umstrukturierung des Naumburger Domstifts im Jahr 1879. Das Areal zwischen dem erhaltenen gotischen Chor und dem Klausurgebäude des Südflügels (Schulhaus) wurde Ende des 19. Jahrhunderts in die Erweiterungspläne des Domgymnasiums einbezogen. Die Lücke, die im 16. Jahrhundert durch die Zerstörung des Langhauses entstanden war, wurde durch den Neubau einer Schulaula im gotisierenden Stil geschlossen. Nach umfänglichen Renovierungsarbeiten im Jahr 2010 wird die Marienkirche als Gottesdienst- und moderner Veranstaltungsraum genutzt.

Die Häuser der Domherren

Der Domplatz

Der heutige Domplatz erstreckt sich in einem langen Halbkreis von der Anhöhe über dem Besucherparkplatz im Süden vorbei an Marienkirche, Ostchor und nördlichem Seitenschiff des Doms bis unterhalb des nordwestlich gelegenen Oberlandesgerichts. Er markiert damit das Zentrum der sogenannten Domfreiheit, die bis in die Mitte des 19. Jahrhunderts als ein Sonderrechtsbezirk (Immunität) neben der sich östlich anschließenden Naumburger Bürgerstadt bestanden hat. Ebenso wie diese war die Stadt der Bischöfe und Domherren von einer Mauer umgeben, die nicht nur Schutz vor äußeren Feinden gewährleisten sollte, sondern auch eine Rechtsgrenze vermittelte, die sich auch mitten durch das heutige Naumburger Stadtgebiet erstreckte. Dem Besucher, der vom Marktplatz kommend über den Steinweg die Domfreiheit erreicht, drängt sich die Allee des Lindenrings als eine deutliche architektonische Zäsur im Naumburger Stadtbild sofort auf. Die im Vergleich zur Ratsstadt wesentlich kleinere Domimmunität trägt mit ihrer Gassenstruktur und eher moderaten Hausbebauungen Kennzeichen einer typischen Ackerbürgerstadt, die in ihrer ökonomischen Potenz und Repräsentationsmöglichkeit deutlich hinter der benachbarten Marktstadt zurückstand. Dieser Eindruck wird jedoch beim Betreten des Domplatzes am Ende des Steinwegs jäh durchbrochen: Eine offene Platzsituation mit großzügigen Hausfronten, deren Fassaden mitunter aufwendig gestaltet sind, und an deren Hofbebauungen sich teils weitläufige Gärten anschließen. Bei diesen, den Naumburger Dom wie einen Kranz umziehenden Anlagen handelt es sich um die Kurien der Domkirche. Der lateinische Begriff *curia* kann in seiner allgemeinsten Bedeutung mit »Hof« übersetzt werden. Bei den mittelalterlichen Domherrenhöfen handelte es sich in der Regel um massiv gebaute Wohnanlagen mit angebundenen Wirtschaftshöfen, die in Größe und Anspruch kleineren Adelshöfen vergleichbar waren. Hintergrund für die Etablierung der Kurien waren Wandlungsprozesse, die im Laufe des Hochmittelalters Verfassung, Funktion und Selbstverständnis des Domkapitels nachhaltig verändert hatten. Lebten die Kanoniker in der Naumburger Frühzeit noch zusammen in gemeinschaftlich genutzten Räumen der engeren Klausur und in Abhängigkeit von der Versorgung durch die bischöfliche Tafel *(mensa episcopalis)*, kam es in Naumburg vielleicht schon im 12. Jahrhundert zum Aufbrechen dieser an monastischen Grundzügen orientierten *vita communis*. Die durch die Wahrnehmung von Aufgaben, die weit über die originären geistlichen Funktionen des Domklerus hinausgingen, und die durch stetigen Besitz- und Privilegienzuwachs provozierte allmähliche Lösung des Konvents vom Bischof führten zur Konstituierung eines selbstbewussten und zunehmend eigenständig auftretenden Kapitels. Dessen Mitglieder entstammten größtenteils dem niederen Adel des Naumburger Hochstifts sowie der benachbarten Markgrafschaft Meißen und der Landgrafschaft Thüringen. Herkunft und Standesbewusstsein der Kanoniker manifestierten sich zunehmend auch im Bereich des Alltags und der Wohnkultur vor Ort.

Die genaue Zahl der Naumburger Kurien im Mittelalter ist unbekannt. Die noch heute gültige Zählung der Häuser am Domplatz bis zur Hausnummer 21 zeigt aber bereits an, dass nur noch ein Teil des ehemaligen Bestandes vorhanden ist. Entsprechend dem Prozesscharakter der Auflösung des gemeinschaftlichen Lebens ist auch bei der Anlage der Kurien an eine längere Entwicklung zu denken, die dazu führte, dass sich Häuser von Domgeistlichen schließlich in der gesamten Domfreiheit befan-

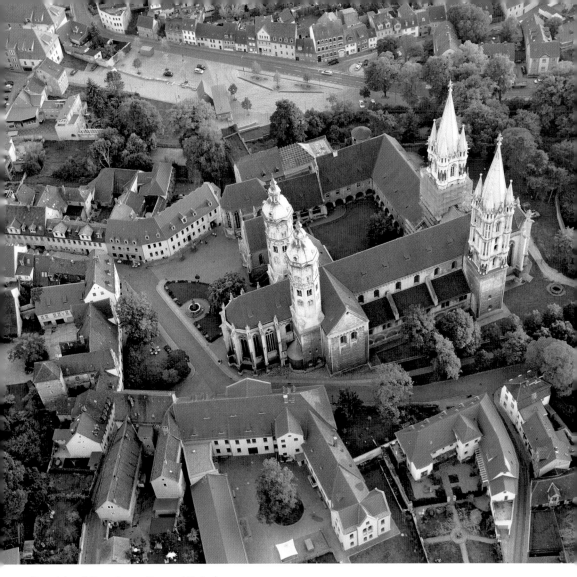

Domplatz mit Naumburger Dom und Kurienkranz

den, wobei die unmittelbar an der Kathedralkirche gelegenen Bebauungen wohl immer eine herausragende Stellung eingenommen haben. Da am Ende dieser Entwicklung nicht nur die residierenden Domherren, sondern auch die der niederen Domgeistlichkeit zuzurechnenden Vikare und Altaristen über Hausbesitz verfügten, war die Zahl der Kurien nicht unbeträchtlich. Dabei konnten die einzelnen Höfe in ihrem rechtlichen Status teilweise deutliche Unterschiede aufweisen. So gab es Kurien, die vom Domkapitel zum Nießbrauch auf Lebenszeit eines Kanonikers ausgegeben

wurden und nach dessen Tode wieder in die Verfügungsgewalt des Kapitels fielen. Andere, sogenannte Vikariatshäuser, sollten stets in der Verfügungsgewalt des Inhabers einer bestimmten Kapelle sein, die der Kurie nicht selten ihren Namen lieh (z.B. *curia sancti Levini* = Domplatz 14). Andererseits traten Domherren auch selbst als Bauherren auf und konnten entsprechend über diesen Besitz frei verfügen.

Untersuchungen auf dem Areal nördlich des Doms legen nahe, dass hier bereits vor dem Neubau der Domkirche im frühen 13. Jahrhundert mehrere Kuriengebäude errichtet worden

sind, die einen rechteckigen Grundriss aufwiesen und wahrscheinlich turmartig aufgebaut waren. Zwei Geschosse eines solchen romanischen Wohnturms aus dem 12. Jahrhundert haben sich als Annex des Hauptgebäudes auf dem Hof von Domplatz 1 *(curia episcopalis)* erhalten. Ein herausragendes Beispiel für eine romanische Kurienkapelle ist St. Ägidius am nördlichen Domplatz. Die meisten heute noch existierenden Domkurien weisen jedoch Merkmale der unterschiedlichsten Architekturepochen auf, was auf den bemerkenswerten Umstand zurückzuführen ist, dass es in Naumburg nie zu einer Auflösung des Domkapitels gekommen ist. Als wesentliche baugeschichtliche Zäsuren können vor allem die beiden Brände von 1532 und 1714 gelten, die jeweils einen beträchtlichen Teil der Domfreiheit in Mitleidenschaft gezogen haben. Während der oberirdische Baubestand nur in Ausnahmefällen mehr oder weniger vollständig intakt geblieben ist, haben sich noch eine ganze Reihe hochmittelalterlicher Kurienkeller erhalten.

»Neue Bischofskurie« (Domplatz 1)

Die neue Bischofskurie *(Curia episcopalis)*

An der Ostseite des Domplatzes am Ausgang zum Steinweg befindet sich der sogenannte Bischofshof oder die »Neue Bischofskurie« (Domplatz 1). Diese Bezeichnung gewinnt ihre Legitimation aus dem Umstand, dass der letzte Naumburger Bischof Julius von Pflug (1541/46–1564) hier nach 1563 auf den Resten einer Brandstätte eine neue Residenz im Stil der Renaissance erbauen ließ, deren Fertigstellung er jedoch nicht mehr erlebte. Das zweigeschossige, durch zwei geschweifte Renaissancegiebel gegliederte Haupthaus konnte erst unter dem Domdekan Johannes von Krakau im Jahr 1581 vollendet werden. Für den sich östlich an das Haupthaus anschließenden Turmbau des 12. Jahrhunderts, der nur über den Hof der Kurie zu erreichen ist, gibt es hingegen keine Hinweise auf eine Nutzung durch mittelalterliche Naumburger Bischöfe. Vielmehr dürfte es sich um eine der frühesten Naumburger Domherrenkurien handeln. Vom ursprünglichen, wahrscheinlich dreigeschossigen Wohnturm haben sich noch zwei Geschosse des 12. Jahrhunderts erhalten, während die beiden oberen Ebenen und das Zeltdach Ergänzungen des Spätmittelalters sind.

Eine Inschriftentafel auf der Südseite des Turms verweist auf den Naumburger Domherrn und späteren Merseburger Bischof Vinzenz von Schleinitz als Besitzer der Kurie, der den Turm 1505 renovieren ließ. Zur mittelalterlichen Kurie gehörte auch eine Barbarakapelle, die wahrscheinlich Opfer des Brandes von 1532 geworden ist. Der sich südlich an den Hof anschließende Gebäudekomplex (Domplatz 1a) war bis 1883 ebenfalls Teil der *Curia episcopalis.* Hier befanden sich mehrere Wirtschaftsgebäude und die Stallungen des Domherrenhofs. Bis in das 19. Jahrhundert hinein konnte sich der Domherrenhof als Residenz von Dompröpsten und -dekanen seine prominente Stellung innerhalb des Kurienkranzes bewahren.

Ägidienkurie und Ägidienkapelle

Die Ägidienkurie am nordwestlichen Domplatz gehört zu den bedeutendsten Hofbebauungen in der Domfreiheit. Ihre Errichtung fällt mit dem Neubau des Naumburger Doms um 1200 zusammen. Den herausgehobenen baulichen und künstlerischen Charakter verdankt der Domherrenhof wohl seinen frühen Besitzern.

Sehr wahrscheinlich war der Komplex von Wirtschaftshof, Wohnbereich und Kapellenbau bis zum Ende des 13. Jahrhunderts mit der Propstei, also dem höchsten Kapitelsamt, verbunden. Erst nach der Verlegung der bischöflichen Residenz von Naumburg nach Zeitz nach 1285 bezogen die Pröpste die freigewordene Burg auf der westlich gelegenen Anhöhe.

Von der mittelalterlichen Ägidienkurie sind heute vor allem im nördlichen und östlichen Flügel noch mehrere Bauteile erhalten geblieben, die vom Keller- bis in das Obergeschoss reichen. Der Westflügel und vor allem der südwestliche Anbau sind jüngere Ergänzungen. Bereits nach dem Brand von 1532 wurde der Domherrenhof im spätgotischen Stil überformt. Von diesem 1890 größtenteils abgerissenen Bau sind noch Reste der Hofbebauung vorhanden, während das Haupthaus auf teilweise verändertem Grundriss Ende des 19. Jahrhunderts neu entstand.

An der Südostecke des Kurienareals hat sich mit der dem heiligen Ägidius geweihten Kurienkapelle noch ein einzigartiges Kleinod romanischer Sakralbaukunst erhalten. Der kubische Bau mit Pyramidendach geht auf die Zeit um 1200 zurück und diente im Obergeschoss als Andachtskapelle der ursprünglich wohl mit der Propstei des Doms verbundenen Kurie. Das

Westgotenkönig Wamba, Ägidienkapelle, Fragment des romanischen Tympanons (um 1200)

Äußere des Untergeschosses erscheint schlicht, seine Fassade wird lediglich durch ein bauzeitliches Rundbogen- und ein nachträglich eingefügtes Spitzbogenfenster aufgebrochen. Der quadratische Innenraum wird von einem vierjochigen Kreuzgratgewölbe überspannt, das von einer Mittelsäule getragen wird. Die herausgehobene Funktion des Obergeschosses zeigt sich hingegen schon von außen. Seine zurückgesetzte Fassade wird durch Ecklisenen gegliedert und endet in einem einfachen Dreieckfries, der auf der Südseite von einem kreisrunden Okulus unterbrochen wird. Auf der Ostseite läuft die vorkragende Apsis im oberen Bereich des Untergeschosses mit einer kegelförmigen Konsole aus. Die Kapelle im Obergeschoss verfügte über einen innen gelegenen Zugang auf der Süd- und einen weiteren ursprünglich über eine Außentreppe erreichbaren auf der Nordseite. Von Letzterem haben sich noch Reste des romanischen Portals erhalten, das später zugunsten eines gotischen Vorhangbogenfensters aufgegeben wurde. Große Teile des in reicher Palmettenzier gestalteten Tympanons sind im Innern erhalten geblieben, wo sie als Brüstung des nachträglich eingesetzten Fensters zweitverwendet wurden. Es zeigt noch eine Darstellung des Westgotenkönigs Wamba als Bogenschützen. Nach der Legende befand sich der König auf der Jagd und war

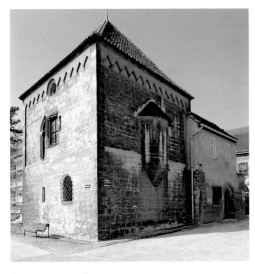

Ägidienkurie mit Ägidienkapelle

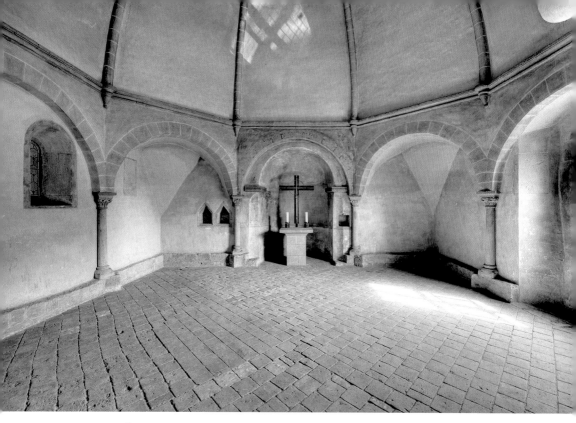

Innenansicht der Ägidienkapelle

dabei eine Hirschkuh zu erlegen. Doch Ägidius stellte sich schützend vor das Tier und wurde vom Pfeil des Königs getroffen.

Heute ist die Kapelle nur noch über den nördlichen Zugang zu erreichen, den noch ein romanisches Portal ziert. In der Kapitellzone der östlichen Säule des Portals befindet sich die Darstellung einer geflügelten Frauengestalt, in deren Brüsten sich Lindwürmer verbeißen – vielleicht eine seltene Verarbeitung des Liliththemas. Weltenkugel und Kreuz im Bogenfeld über dem Durchgang sind neuzeitlich. Der Kapellenraum selbst ist ungewöhnlich reich ausgestattet. Über einem quadratischen Grundriss erhebt sich ein zum Oktogon auslaufendes hohes Kuppelgewölbe, das im mitteldeutschen Raum singulär ist. Es verleiht dem Raum eine bemerkenswerte Akustik. Das Gewölbe liegt auf acht kleinen Wandsäulen auf, die wiederum in enger Beziehung zu den Ostteilen des spätromanischen Naumburger Doms zu stehen scheinen. Bei Renovierungsarbeiten wurden

im Umfeld der halbrunden Apsis mittelalterliche Fresken freigelegt, die noch einen Eindruck von der Pracht des Raumes vermitteln. In den Zwickeln über der reich ornamentierten Bogenleiste sind Engelsfiguren zu erkennen.

Die Johanneskapelle auf dem Domfriedhof

Zu den herausragenden hochmittelalterlichen Bauwerken im Umfeld des Naumburger Doms gehört die Johanneskapelle auf dem alten, inzwischen wieder eröffneten »freiheitischen Gottesacker« (Domfriedhof). Allerdings ist sie erst im 19. Jahrhundert dorthin verlegt worden, wo sie künftig als Friedhofskapelle genutzt wurde. Ihr ursprünglicher Standort lag südlich der Marienkirche im Bereich des heutigen Besucherparkplatzes. Eine aufwendige Nachbildung des Grundrisses der Kapelle markiert heute die Stelle, an der sie 600 Jahre gestanden

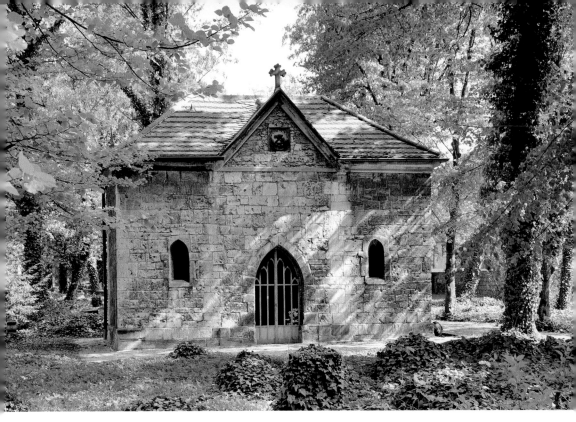

Johanneskapelle auf dem Domfriedhof

hat. Hier verlief im Mittelalter die südliche Grenze der Domfreiheit entlang der Mausa, eines heute kanalisierten Flüsschens. Das Areal gehörte zu einem Kurienkomplex, den die Naumburger Bischöfe nach der Verlegung ihrer Residenz nach Zeitz im Jahr 1285 als Unterkunft während ihrer Aufenthalte in der Bischofsstadt nutzten. Zum Wirtschaftstrakt dieses sogenannten »alten« Bischofshofes gehörte u. a. auch ein eigenes Brauhaus.

Die ebenfalls zum Komplex gehörende Kapelle mit dem Patrozinium Johannes des Täufers und der heiligen Anna erscheint erstmals in einer Urkunde des Naumburger Bischofs Ulrich I. von Colditz (1304–1315) im Jahr 1305. Stilistisch lässt sich ihre Entstehung jedoch bereits in die Mitte des 13. Jahrhunderts datieren. Der kleine dreijochige Kapellenbau auf einem rechteckigen Grundriss von 3,65 × 7 m ist mit seiner in der Tradition des Naumburger Meisters stehenden Formensprache ein Kleinod frühgotischer Sakralarchitektur. Während der

heute im Domschatzgewölbe ausgestellte Schlussstein der Kapelle mit dem Brustbild Johannes des Täufers noch in einem unmittelbaren Werkzusammenhang mit den Reliefs des Westlettners zu stehen scheint, verweist das übrige Dekor eher auf eine Nachwirkung des bedeutenden Meisters. Die architektonische Komposition ist trotz der bescheidenen Ausmaße beeindruckend. Das Kreuzgewölbe mit fein profilierten Rippen und Gurten ruht auf kleinen Wandsäulen bzw. Bündelpfeilern, deren qualitätsvolle Pflanzenkapitelle (Eiche, Hahnenfuss, Heckenrose, Hopfen, Wein, Anemone, Efeu) eine ausgeprägte Naturnähe aufweisen. Eine zum ursprünglichen architektonischen Bestand gehörende Ostapsis ist nicht mehr erhalten, konnte aber archäologisch am alten Standort nachgewiesen werden. Nach dem verheerenden Brand von 1532, dem der größte Teil des Bischofshofes zum Opfer gefallen ist, blieb die Kapelle bis zu ihrer Translozierung im 19. Jahrhundert ungenutzt.

Reformation und liturgische Kontinuität

Evangelischer Bischof vs. Katholisches Domkapitel

Der Übergang zur Reformation vollzog sich im Bistum Naumburg nicht gleichförmig und nicht ohne Widerstände. Zahlreiche Städte der Diözese, darunter Zwickau, Altenburg und Schneeberg, bekannten sich bereits in den frühen 1520er Jahren offen zum Luthertum ebenso wie die Dörfer der unter dem Einfluss der Wittenberger Reformatoren stehenden kursächsischen Gebiete. Im Hochstiftsgebiet und vor allem in den beiden bischöflichen Zentren Naumburg und Zeitz konnten die katholischen Kräfte hingegen noch längere Zeit Widerstand leisten. In Naumburg gelang es dem Domkapitel immer wieder, die Bemühungen der mehrheitlich lutherischen Bürgerschaft um eine durchgreifende Reformation der Stadt zu untergraben. Wenig Rückhalt fand das Kapitel dagegen beim Naumburger Diözesan. Seit 1517 regierte Philipp von Wittelsbach, der zugleich Bischof von Freising war, als Administrator über das Bistum. Während seines annähernd 24-jährigen Episko-

pats weilte er nur sehr selten in der Naumburger Diözese. Nach dem Tod Bischof Philipps von Wittelsbach am 5. Januar 1541 bestimmte das Domkapitel in Naumburg in kanonischer Wahl Julius von Pflug in dessen Abwesenheit zum Nachfolger im Bischofsamt. Kurfürst Johann Friedrich von Sachsen, der von den Nachfolgeverhandlungen ausgeschlossen worden war, setzte als Schirmherr des Stifts seinen eigenen Kandidaten Nikolaus von Amsdorf durch, einen protestantischen Theologen aus dem Freundeskreis Luthers. Am 20. Januar 1542 wurde Amsdorf gegen den Widerstand des Kapitels in einer denkwürdigen Zeremonie im Naumburger Dom in Anwesenheit des Kurfürsten und seiner Entourage zum ersten lutherischen Bischof der Welt ordiniert. Unter den Anwesenden befand sich auch die Wittenberger Prominenz, darunter Martin Luther, Philipp Melanchton und Georg Spalatin. Die Weihehandlung wurde vor dem Altar des Ostlettners vom greisen Luther selbst vollzogen. Seit 1939 erinnert eine figürliche Darstellung Martin Luthers an der mittelalterlichen KANZEL [9] an diesen für die Reformationsgeschichte bedeutsamen Akt.

Die Position des evangelischen Bischofs Amsdorf war von Anfang an sehr schwach. Wahrscheinlich war es die offene Ablehnung durch das katholische Domkapitel, die Amsdorf dazu bewog seine Residenz im sogenannten Schlösschen am Naumburger Marktplatz zu beziehen, also im Zentrum der lutherischen Ratsstadt. Im Zuge der Niederlage der Protestanten im Schmalkaldischen Krieg 1546/47 musste Amsdorf aus dem Stiftsgebiet fliehen. Erst jetzt konnte der formal bereits 1541 gewählte Julius von Pflug sein Bischofsamt antreten. Der aus einem alten böhmisch-meißnischen Adelsgeschlecht stammende Pflug gehörte zu den einflussreichsten Persönlichkeiten in den religionspolitischen Auseinandersetzungen der 1540er und 1550er Jahre und war

Philipp von Wittelsbach, Lukas Cranach d. Ä. (nach 1517)

Kanzel (1466) mit Figur Martin Luthers (1939, ganz rechts)

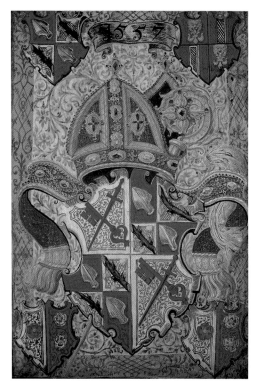

Bischöfliches Wappen Julius' von Pflug, Buchmalerei

zudem ein bedeutender Gelehrter seiner Zeit. Nachdem er in Leipzig Schüler des Humanisten Petrus Moselanus (1493–1531) war, studierte er an den italienischen Rechtsuniversitäten Padua und Bologna. Zurück im Reich, trat er in die Dienste des albertinischen Herzogs Georg dem Bärtigen und Kardinal Albrechts. Sein Auskommen sicherte er sich durch verschiedene Kanonikate, u. a. in Meißen, Naumburg, Zeitz und schließlich in Mainz. Nachdem er bereits 1530 am Reichstag in Augsburg teilgenommen hatte, avancierte er in den folgenden Jahren zum geachteten Wortführer der katholischen Kräfte im Reich, die er in fast allen wichtigen Verhandlungen der Zeit vertrat, etwa während der sogenannten Religionsgespräche von Regensburg 1541 und 1546. Gemeinsam mit Michael Helding und Johannes Agricola erarbeitete er nach dem Sieg des Kaisers über die Protestanten 1547 den Text des als »Augsburger Interim« bekannt gewordenen Reichsgesetzes. 1551/52 nahm der

Naumburger Bischof auch am Konzil von Trient teil. In seinen letzten Lebensjahren zog er sich, von Krankheit schwer gezeichnet, zunehmend in sein Naumburger Bistum zurück, wo er resigniert die erfolgreiche Ausbreitung der lutherischen Lehre zur Kenntnis nehmen musste.

Lutherische Predigt und lateinische Horen

Durch die weitestgehende Zerstörung der Marienkirche im Brand von 1532 war die Gemeinde der Domfreiheit ihrer Pfarrkirche beraubt worden. Diese Funktion wurde nach gescheiterten Bemühungen, in den notdürftig gesicherten Ruinen der alten Stiftskirche wieder Gottesdienste durchzuführen, von der benachbarten Domkirche übernommen. Damit ergab sich die besondere Situation, dass die von Nikolaus Medler für Naumburg entworfene lutherische Gottesdienstordnung in der noch mehrheitlich von einem katholischen Domklerus dominierten Naumburger Kathedralkirche eingeführt wurde. In der Folge nahm die Naumburger Domkirche eine hybride Sonderstellung ein. Einerseits wurde das Langhaus mit dem Kreuzaltar unter dem Ostlettner dauerhaft zum Ort der lutherischen Gottesdienste für die Ge-

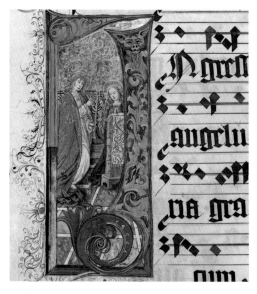

Verkündigung, Miniatur aus einem Chorbuch (um 1500)

meinde der Domfreiheit, andererseits blieb der darüber liegende Ostchor mit dem unter dem Dekan Peter von Neumark 1567 im altgläubigen Sinne neugestalteten Hauptaltar auch weiterhin den katholischen Kanonikern vorbehalten.

Bischof Julius von Pflug, der sich in seiner Religionspolitik maßvoll für eine Verständigung der Konfessionen einsetzte, konnte keinen entscheidenden Widerstand gegen die Ausweitung der Reformation in seiner Diözese leisten. Er sollte der letzte Naumburger Bischof bleiben. Mit seinem Tod im Jahr 1564 beginnt die Ära der sogenannten Administratoren, die als Rechtsnachfolger der Bischöfe die Herrschaft im nunmehr lutherischen Hochstift übernahmen. Die Administration blieb fortan dauerhaft mit den kursächsischen Wettinern verbunden. Aber auch jetzt noch konnte sich das Domkapitel seinen konfessionellen Sonderstatus bewahren. In der Revision der Kapitelsstatuten von 1580 wurde festgelegt, dass jeder neue Kanoniker, der in Naumburg die Emanzipation – also seine vollen Rechte und Pfründe – erhalten wollte, entweder der römisch-katholischen oder der lutherischen Konfession angehören müsse. Abgesehen vom Ausschluss reformierter Gläubiger, blieb das Naumburger Domkapitel formal zunächst eine gemischtkonfessionelle Institution. Von dem Dekanat Peters von Neumark (1551–1576) gingen wahrscheinlich die letzten größeren katholischen Impulse aus. Bis zum Ende des 16. Jahrhunderts waren die letzten altgläubigen Kanoniker verstorben und das Kapitel wurde zumindest personell lutherisch. An den überkommenen Liturgieformen änderte sich hingegen nur wenig. Die Legitimation des Domkapitels hing nach wie vor an der Ableistung des täglichen Chordienstes mit den *horas canonicas*. Zu diesem Zweck bemühte sich das Naumburger Kapitel um den Erwerb der zur Disposition stehenden Chorbücher der ehemaligen Meißener Kathedralkirche. Die acht kostbaren spätmittelalterlichen Handschriften, die sich im Besitz des sächsischen Kurfürsten August befanden, kamen schließlich 1580 in Naumburg an und wurden auf eigens für sie angefertigten PULTEN [46] im Ostchor aufgestellt. Die

Chorbücher auf den Pulten des Ostchors

beiden großen »taubenhausähnlichen« Pulte konnten jeweils zwei der großformatigen Bücher tragen, von denen ein jedes etwa 45 Kilogramm wiegt. Vier Bände enthielten die komplette Liturgie des Sommerteils, vier weitere die des Winterteils. Die bis in die Neuzeit reichenden Benutzungsspuren und Korrekturen in der Notation verweisen auf eine lange Nutzung der Bücher im Naumburger Chordienst.

Trotz immer wieder unternommener Anstrengungen zur Einstellung der »römischen« Liturgie, die nach Ausweis der Kapitelsprotokolle auch von einzelnen Domherren unternommen worden waren, hielten die für die Horenfeiern verantwortlichen Vikare bis in das 19. Jahrhundert an den alten lateinischen Gesängen fest. Nach und nach wurden zwar immer mehr Vikarien aufgelöst bzw. deren Einkünfte für säkulare Zwecke umgewidmet, zu einer endgültigen Aufgabe der tradierten Strukturen kam es jedoch erst im Zuge der Umwandlung des alten Domstifts in eine preußische Stiftung nach 1815. Die lateinischen Gesänge wurden sogar erst im Jahr 1874 offiziell abgeschafft. Damit waren auch die alten Meißener Chorbücher ihrer Funktion beraubt. Während sich die Pulte noch am alten Standort zwischen dem großen CHORGESTÜHL [44] befinden, werden die Chorbücher in der Domstiftsbibliothek verwahrt. Ein Exemplar ist dauerhaft im DOM-SCHATZGEWÖLBE [N] ausgestellt.

Der Brand von 1532 und die Renaissance

Die wundertätige Madonna

Am Sonntag Quasimodogeniti ist ein Feuer auf der Freiheit aufgangen, welches großen Schaden getan, dass auch etzliche Leute darinnen verdarben; dergestalt, dass die Freiheit vor dem Herrentor ganz und gar abgebrannt sei, beneben allen der Domherren Höfen… Und auf dem ganzen Dome, ausgenommen des Bischofs Hof, nichts anders als die Mauren verblieben, die Glocken zerschmolzen, die Orgeln und schönen Tafeln, auch feine Antiquitäten der Stifter verbrannt und jämmerlichen umkommen.

Das Feuer, das in den Mittagsstunden des 7. Aprils 1532 fast die gesamte Naumburger Domimmunität in Schutt und Asche legte, gilt als eine der wichtigsten Zäsuren in der Bau- und Ausstattungsgeschichte des Naumburger Doms und der meisten angrenzenden Grundstücke. Zahlreiche Gebäude waren bis auf die Mauern ausgebrannt. Bedeutende Bauwerke wie die südlich des Doms gelegene Stiftskirche St. Marien waren derart zerstört, dass sie als Ruinen oder wüste Brandstätten zurückblieben. Die Nordklausur ist wahrscheinlich bis auf wenige Ausnahmen ebenso Opfer der Brandkatastrophe geworden wie der größte Teil der benachbarten Kurien. Auch die Domkirche hatte schwere Schäden davongetragen. Die Dachkonstruktion war vollständig verlorengegangen und die Türme ausgebrannt. Herabfallende Trümmer verwüsteten die Kreuzgänge. Das Innere der Domkirche scheint hingegen nur punktuell vom Feuer erfasst worden zu sein, da die Gewölbe weitestgehend intakt geblieben waren. Zu größeren Schäden scheint es vor allem im Bereich des Westchors gekommen zu sein, wo nicht nur der größte Teil der immobilen Ausstattung und der Liturgica vernichtet wurden, sondern auch die Stifterfiguren teils schwere Schäden davongetragen haben. Zu den Verlusten gehörte wohl auch ein mit einem besonderen Kult verbundenes Schweißtuch *(sudarium)* und ein mit diesem in Zusammenhang stehender, im Westchor ausgestellter Ablass. Wahrscheinlich konnte das Feuer nicht oder nur marginal auf das Langhaus übergreifen, da der Westlettner diesen Bereich wie eine Brandmauer abschirmte. Der Legende nach war es eine wundertätige Madonna, die auf dem Westlettner stand, die das Feuer aufhielt indem sie ihren Mantel darüber ausbreitete und die Flammen erstickte. Hintergrund der Legende ist eine noch erhaltene hölzerne Skulptur einer GOTTESMUTTER IM STRAHLENKRANZ [59], die bis 1746 tatsächlich über dem Eingang zum Westchor aufgestellt war.

Gottesmutter im Strahlenkranz

Dach und Türme

In den ersten Jahren nach dem Brand von 1532 bemühte sich das Domkapitel um eine Instandsetzung der wichtigsten Gebäudekomplexe. Die Abfolge der Baumaßnahmen folgte dabei pragmatischen Erwägungen, die sich an Fragen der ökonomischen und liturgischen Funktionalität orientierten. Ästhetische Gesichtspunkte spielten zunächst eine untergeordnete Rolle. Dementsprechend wurden zuerst die Dachaufbauten der Domkirche und der wichtigsten Nebengebäude in Angriff genommen. In den ersten beiden Jahren nach der Katastrophe entstand eine komplett neue Dachkonstruktion, die im Wesentlichen noch erhalten ist. Darauf folgte die Wiederherstellung der beiden Osttürme, deren auf einer ebenfalls hölzernen Konstruktion beruhenden Hauben vollständig zerstört worden waren. Die einzelnen Geschosse waren wohl mit ihrer Ausstattung größtenteils ausgebrannt. Der Südostturm, der bereits vor dem Brand als Glocken- und Uhrturm diente, nahm nach seiner Fertigstellung die große Glocke des Naumburger Georgenklosters auf. Die 1507 für die Klosterkirche gegossene Marienglocke wurde im 17. und 18. Jahrhundert umgegossen und befindet sich noch heute im Südostturm.

Der nördliche der beiden Osttürme war der sogenannte Hausmannsturm, in dem noch bis in das späte 19. Jahrhundert die Wohnung des Türmers untergebracht war, der von großer Bedeutung für den Brandschutz der gesamten Domimmunität war. Die beiden Türme erhielten eine einheitliche Gestaltung mit jeweils acht die Hauben umkränzenden Erkern und einer Kupferdeckung, die grün eingefärbt wurde. Auf die Hauben wurden schlanke hohe Spitzen aufgesetzt. Diese Gestalt, die nur in einigen wenigen älteren Darstellungen überliefert ist, behielten sie bis zur Barockisierung der Hauben im frühen 18. Jahrhundert.

Der architektonisch besonders wertvolle Nordwestturm, der 1532 ebenfalls völlig ausgebrannt war, wurde hingegen nicht wieder instandgesetzt, was für eine eher nachgeordnete Nutzung dieses Gebäudeteils spricht. So er-

Osttürme und Nordwestturm des Naumburger Doms, Ausschnitt aus Martin Schamelius, Historische Beschreibung vom ehemals berühmten Benedictiner-Kloster zu St. Georgen vor der Stadt Naumburg, 1728

folgte die Wiederherstellung des Turms, *der eine landes zier zuvorn gewesen*, erst ein Vierteljahrhundert nach dem verheerenden Brand. Der Turm war durch die großen Lücken, die das Feuer im Mauerwerk verursacht hatte – in zeitgenössischen Quellen wird er gelegentlich als »durchlässiger« oder »durchsichtiger« Turm bezeichnet – in seiner Integrität stark gefährdet. Aufgrund seiner abweichenden Gesamtstruktur gelang eine gestalterische Annäherung an die beiden Osttürme nur sehr bedingt. Die ebenfalls mit Erkern versehene neue kupferbedeckte Haube erhielt einen Anstrich mit roter Ölfarbe. Die äußere Gestalt des Turms blieb bis zu seiner Gotisierung Ende des 19. Jahrhunderts erhalten. Die um 1560 durchgeführten Arbeiten am Nordwestturm stehen im Zusammenhang mit intensiven Bemühungen des Naumburger Dekans Peter von Neumark um eine bauliche Aufwertung der Domkirche.

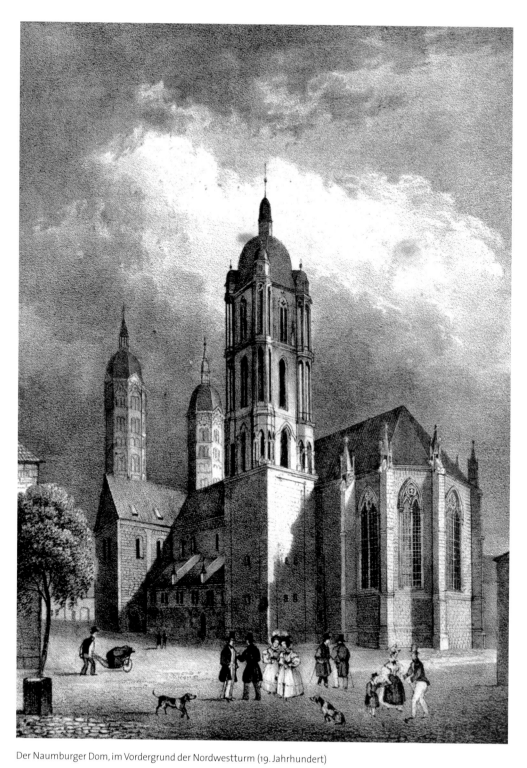

Der Naumburger Dom, im Vordergrund der Nordwestturm (19. Jahrhundert)

Die Hochaltarrückwand im Ostchor

Die Umgestaltung des Westchors zur Grabkapelle für den 1517 verstorbenen Bischof Johannes von Schönberg scheint die letzte größere Initiative vor dem Brand von 1532 gewesen zu sein, die innerhalb der Domkirche einen entscheidenden Gestaltungswillen erkennen lässt und auch renommierte Künstler wie Lukas Cranach auf den Plan brachte. Erst ein halbes Jahrhundert später sollte es wieder zu raumgreifenden Veränderungen kommen, hinter denen nicht mehr nur pragmatische Erwägungen standen, sondern die vor allem von einem ästhetisch-künstlerischen Anspruch geleitet wurden. Damit verbunden waren Einflüsse der Renaissance, die sich quasi in einem Intermezzo für wenige Jahre am Naumburger Dom Geltung verschaffen konnten. Die treibende Kraft dahinter war Peter von Neumark (um 1514–1576), der seit 1551 als letzter katholischer Dekan die Geschicke des im Umbruch befindlichen Naumburger Domkapitels lenkte. Seine bedeutendste Leistung besteht in der großzügigen Neugestaltung und Ausstattung des Ostchors in den Jahren 1567/68. Obwohl der größte Teil dieser Ausstattung verloren gegangen und nur noch bedingt zu rekonstruieren ist, wird der Raumeindruck bis heute von den Eingriffen des 16. Jahrhunderts bestimmt.

Nicht mehr erhalten ist die vom Orgelbauer Esaias Beck aus Halle geschaffene Schwalbennestorgel, die bis in das späte 18. Jahrhundert auf der Südseite des Chors stand. Es handelte sich um ein zweimanualiges Werk mit 24 Registern, für das der Zeitzer Maler Lucas Eberwein ein aufwendiges Gehäuse gestaltete. Das etwa acht Meter hohe und fünf Meter breite Gehäuse war blau und grau gefasst mit üppiger Vergoldung und filigranem Schnitzwerk versehen. Die Flügel der Orgel waren mit Gemälden der Geburt Jesu und der Szene der Heiligen Drei Könige ausgestattet. Die Flügel des Rückpositivs zeigten die Verkündigung bzw. Heimsuchung Mariens. Waren sämtliche Flügel geschlossen, sah man die Wappen aller Naumburger Domherren. Nach mehreren Reparaturen wurde die Orgel 1789 endgültig aufgegeben.

Bedeutendstes erhaltenes künstlerisches Zeugnis der Ära Neumark ist die 1567 geschaffene Hochaltarrückwand, die das dahinter liegende Polygon bis in die Höhe der Fenstersohlen vollständig vom Altarraum abtrennt. Neumark verpflichtete für die Arbeit den Erfurter Bildhauer und Steinmetzmeister George Koberlein. Große Teile, vor allem das Retabel, gehen jedoch auf seinen Mitarbeiter Matthes Steiner zurück, der auch in den folgenden Jahren im Naumburger Dom tätig war. Die Architektur der Rückwand zeigt eine bemerkenswerte Verknüpfung von spätgotischen Bauteilen mit Elementen der Frührenaissance, wobei sich die stilistisch jüngeren Komponenten im unteren Bereich befinden, also noch vor dem gotischen Oberbau errichtet worden sein dürften. Die untere Fassade ist dreigliedrig. Ein zugesetzter Flachbogen im Zentrum wird von zwei kannelierten ionischen Pilastern begrenzt. In den sich rechts und links anschließenden Abschnitten wird die Fassade von zwei reich dekorierten Renaissanceportalen durchbrochen, deren Architektur aus der Wand heraustritt. Jeweils zwei vorgestellte kannelierte korinthische Säulen tragen einen Architrav, in dessen Giebel Köpfe dargestellt sind. Die gekehlten rundbogigen Durchgänge besitzen ein rechteckiges Gewände mit kleinen, figurenbesetzten Muschelnischen. Die Zwickelfelder darüber sind mit Putti und ansprechender Akanthusornamentik gestaltet. Die Inschriften über beiden Portalen ergeben einen Vers aus Psalm 25: *Domine, dilexi decorem domus tuae et locum habitationis gloriae tuae* (Herr, ich liebe die Zier deines Hauses und den Ort, wo deine Herrlichkeit wohnt). Die Figuren in den Nischen des Gewändes und der Sockel repräsentieren die sieben freien Künste *(septem artes liberales)*. Die sieben Figuren werden um die Melancholie ergänzt, die vor allem aus Gründen der Symmetrie hinzugekommen sein dürfte. Inwieweit mit ihrer Wahl auch eine resignative Stimmung Neumarks als Auftraggeber durchscheint, die im Zusammenhang mit dem letztlichen Erfolg der Reformation stehen könnte, ist Gegenstand der Spekulation. Die Figurengruppe ist wieder von Norden nach Süden über beide Portale zu lesen,

DÑE.DILEXI.DECORE.DOM 9:TVÆ.

beginnend mit der oberen Reihe in den Gewandnischen, gefolgt von den vorgestellten Sockelnischen in der unteren Reihe: 1. Grammatik mit Schlüssel in der rechten Hand, 2. Dialektik mit freizügigem Gewand, ein Zepter in der rechten und eine Schriftrolle in der linken Hand haltend, 3. Rhetorik mit Buch und Stab, 4. Arithmetik mit Rechentafel in der Linken, 5. Musik, auf einer Laute spielend, 6. Geometrie mit Zirkel, 7. Astronomie, ein Astrolabium mit beiden Händen tragend, 8. Melancholie, verträumt, den rechten Arm auf eine niedrige Säule gestützt. Die beiden Reliefs über dem Mittelteil werden von jeweils zwei Evangelisten in Muschelnischen begrenzt. Sie stellen die Szene des Abendmahls (Norden) und der Auferstehung (Süden) dar. Eine Ergänzung des 17. Jahrhunderts ist das ehemalige Hausaltärchen zwischen beiden Relieffeldern. In einer hölzernen Architektur mit Säulchen und geschweiftem Giebel ist eine Alabasterplatte eingelassen, die den Kalvarienberg zeigt. Im spätgotischen Stil sind die Maßwerkgalerien über den Portalen und die beiden übereinandergestellten Kielbögen gestaltet. Unter dem großen Bogen stehen die Dompatrone Petrus und Paulus, während die Konsolen beider Bögen musizierende Engel tragen. Ein weiterer Engel, der das Neumark'sche Stifterwappen trägt, bekrönt die hochaufstrebende Fiale. Den Rahmen für die neue Ausstattung bot wahrscheinlich eine großflächige Renaissance-Wandmalerei, die nicht mehr erhalten ist. Bei Restaurierungsarbeiten in der Mitte des 20. Jahrhunderts wurden Reste einer Rankenmalerei entdeckt, die in das zeitliche Umfeld der Neumark'schen Erneuerung eingeordnet werden können.

Wappenbalustrade und Epitaphien

Das Vorbild der Neugestaltung des hohen Chors unter dem Einfluss der Renaissance wirkte im Naumburger Dom noch einige Zeit nach. Bis zum Beginn des 17. Jahrhunderts wurden vonseiten des Kapitels und einzelner Domherren mehrere Initiativen angestoßen, die im Vergleich zu den folgenden hundert Jahren

»Melancholia«, Hochaltarrückwand

einen größeren Gestaltungswillen erkennen lassen. Ein gutes Beispiel dafür ist die zwischen 1580 und 1583 ursprünglich für den sogenannten Herrenstuhl geschaffene Wappenbalustrade, die sich heute vor dem erhöhten Laufgang im Ostchor befindet. Der Herrenstuhl, von dem aus die Domherren an den Gottesdiensten im Langhaus teilnahmen, befand sich bis zur Barockisierung der Domkirche in der Mitte des 18. Jahrhunderts auf einer von Eichensäulen getragenen Empore, die sich auf der Nordseite rechtwinklig an den Ostlettner anlehnte. Die Wappenbalustrade diente als Brüstung und verlief sehr wahrscheinlich auf derselben Höhe wie die Ostlettnerbühne, an der sich Größe und Gestaltung ihrer Arkatur orientieren. Noch einmal zeigt sich hier eine bemerkenswerte Rücksichtnahme auf vorhandene romanische Bauteile, die in späteren Renovierungskampagnen schmerzlich vermisst wird. Die Putti in den Zwickeln der einzelnen Bögen zeigen hingegen auffällige Parallelen zu dem etwa zeitgleich geschaffenen, seit der Mitte des 20. Jahrhunderts verschollenen, neuen Taufstein des Westchors. Die erhaltene Farbfassung scheint mit der neuen Ostchor-

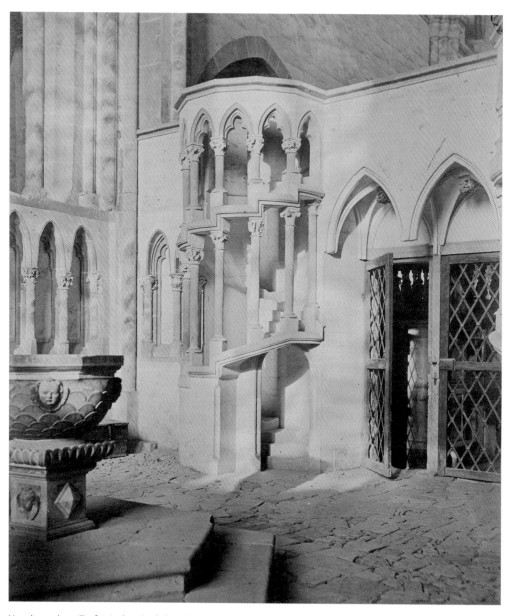

Verschwundener Taufstein des 16. Jahrhunderts, Westchor (Aufnahme vor 1874)

orgel aus dem Jahr 1568 zu korrespondieren. Es ist jedoch nicht auszuschließen, dass diese Angleichung erst nach der Versetzung der Wappentafeln in den Ostchor im Jahr 1746 erfolgt ist. Dabei ist der Platz der Neuaufstellung nicht willkürlich gewählt worden. Während der Vereidigung eines neuen Domherrn, die in der Regel vor dem Hauptaltar stattfand, nahmen die Mitglieder des Domkapitels im erhöhten Laufgang bzw. einer im Polygon eingebundenen Empore Aufstellung. Die dargestellten Wappen gehören sämtlich zu Domherren aus der zweiten Hälfte des 16. Jahrhunderts. Einige der aufgeführten Familien, wie die Breiten-

Wappenbalustrade im Ostchor, Johannes Bernhard von Gabelentz (um 1580)

Wappenbalustrade im Ostchor, Johannes von Haugwitz (um 1580)

bachs, Bünaus und Etzdorfs, haben im Laufe des Spätmittelalters und der Frühneuzeit regelmäßig Naumburger Kanonikate besetzt.

In der Domkirche hat sich eine kleine Gruppe von Epitaphien erhalten, die unter dem Einfluss der Renaissancearbeiten im Ostchor entstanden sind. Dazu zählt vor allem das EPITAPH DES DEKANS PETER VON NEUMARK [15], der wesentlichen Anteil an der Renovierung des hohen Chors wie der Domkirche überhaupt hatte. Das Epitaph aus gelbem Sandstein befindet sich in erhöhter Position an der Wand des vierten Joches im südlichen Seitenschiff. Für die Arbeit am Epitaph konnte der bereits an der Herstellung des Altarwerkes im Ostchor maßgeblich beteiligte Erfurter Bildhauer Matthes Steiner gewonnen werden. Sein Meisterzeichen MS weist ihn auch als Schöpfer des benachbarten EPITAPHS FÜR DEN DOMSCHOLASTER GÜNTHER VON BÜNAU (1524–1591) [14] aus, das sich in Aufbau und Formensprache deutlich an das Neumarkepitaph anlehnt. Ob Steiner auch für das GRABMAL des 1580 verstorbenen DOMHERRN GEORG VON MOLAU [28] verantwortlich zeichnete, lässt sich nicht hinreichend klären.

Epitaph des Dekans Peter von Neumark († 1576)

Barockisierung im 18. Jahrhundert

Abbau der »papistischen« Altäre

Nachdem die südlich des Naumburger Doms gelegene Stiftskirche Beate Marie Virginis im großen Brand von 1532 zur Ruine geworden war, zog die Gemeinde der Domfreiheit, die sich plötzlich ihrer Pfarrkirche beraubt sah, in den benachbarten Dom ein. Dieser war für die seelsorgerische Betreuung einer größeren Gemeinde – die Domfreiheit zählte im 16. Jahrhundert etwa 300 Haushalte – zunächst gar nicht ausgelegt. Darüber hinaus bestand vor allem in den ersten Jahrzehnten das Problem, dass lutherisches Abendmahl und katholische Messfeiern an den zahlreichen Altären des Doms nebeneinander zelebriert wurden. Nach dem Absterben der letzten katholischen Geistlichen Ende des 16. Jahrhunderts blieben nur noch die lateinischen Horen als altgläubiges Relikt bestehen. Die zahlreichen Nebenaltäre der Domkirche scheinen aber zunächst unberührt geblieben zu sein, obwohl sie ihrer liturgischen Funktion beraubt waren. Die mit ihnen verbundenen Vikarien und Lehen blieben zwar teilweise noch bis in das 19. Jahrhundert bestehen, doch wurden ihre Einkünfte in der Regel für eher weltliche Aufgaben umgewidmet. Das Schicksal der meisten Altäre, vor allem ihrer kostbaren Retabeln, entschied sich gegen Ende des 17. Jahrhunderts. Ausgehend von einem Memorandum zu einer grundlegenden Renovierung des Doms, das der Naumburger Domherr Günther von Griesheim vorgelegt hatte, sollten die im Hinblick auf die Abhaltung des Gottesdienstes als untragbar empfundenen baulichen Zustände im Innern der Domkirche verbessert werden. Es ging vor allem darum, ausreichenden Platz für Kirchengestühl zu schaffen, der jedoch nur durch den Abriss der meisten Altäre freizustellen war. Als besonders störend erwiesen sich vor allem mehrere Altartische im Langhaus und zwischen den einzelnen Pfeilern. Zu diesen pragmatischen Erwägungen trat vermehrt auch offene Kritik an den »papistischen« Bildwerken, die einen denkbar ungünstigen Einfluss auf die Gemeinde ausüben würden und *welche den Päpstlern nur appetit machen, nach unserer Kirchen wieder zu trachten.* Allerdings äußerten Mitglieder des Kapitels Bedenken an der Rechtmäßigkeit eines Abbaus der Altäre. Daher ersuchte das Kapitel im Jahr 1689 die theologische Fakultät der Universität in Jena um eine Stellungnahme, ob *mit fug undt guthen Gewissen* die für den Gottesdienst *nicht nur gantz undienlichen, Sondern auch bey demselben nicht wenig hinderlichen … vor alters von denen Pontificiis zu Haltung ihrer gewöhnlichen Messen gebrauchten Bey-Altäre* abgerissen werden könnten. Nachdem die Anfrage positiv beschieden worden war, erfolgte ab 1691 in kurzer Zeit der systematische Abbau der meisten Altäre. Von den etwa 40 Altären, die sich Ende des 17. Jahrhunderts im Dom befanden, waren 50 Jahre später nur noch zehn übrig. Zudem scheinen die dazugehörigen Retabel willkürlich versetzt worden zu sein, so dass die Beschreibungen des 18. Jahrhunderts nur bedingt eine Zuweisung zu konkreten Altären erlauben. Das Schicksal der meisten Stücke ist ungewiss. Das RETABEL [53] des bedeutenden Stephanusaltars im südlichen Nebenchor, der in dieser Zeit zur Sakristei umgestaltet wurde, hat sich nur erhalten, weil es der kleinen Dorfkirche in Kistritz vermacht worden war, von wo es heute als Dauerleihgabe zurückgekehrt ist.

Die spätbarocke Ausstattung

Der Ende des 17. Jahrhunderts eingeforderte Umbau des Naumburger Doms zu einer lutherischen Predigtkirche vollzog sich in mehreren Etappen bis zum Ende des 18. Jahrhunderts.

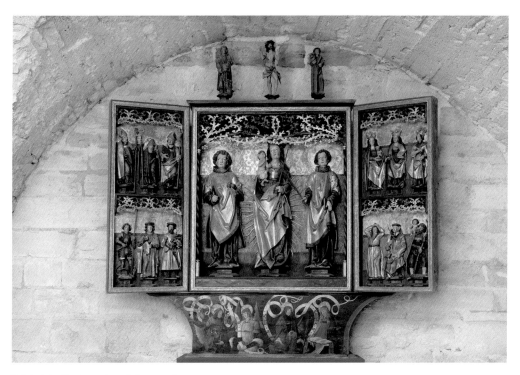

Retabel der Stephanuskapelle (um 1510)

Höhepunkt war die in den Jahren nach 1746 erfolgte spätbarocke Umgestaltung des Langhauses als zentraler Ort des Gottesdienstes unter Einbeziehung der Seitenschiffe und der beiden Lettner. Ost- und Westchor wurden hingegen ohne Rücksichtnahme auf die vorgegebene architektonische Struktur der Domkirche mehr oder weniger unbekümmert aus dem Raumgefüge entfernt, indem man ihnen durch den Einbau trennender Bauelemente eine isolierte Stellung zuwies. Am deutlichsten zeigte sich dies am Beispiel des Ostchors, der durch Aufbauten, die bis zum Gewölbe hinaufreichten, komplett abgeriegelt war. Die auf diese Weise deutlich verkürzte Achse war auf den Gemeindealtar St. Crucis vor dem Ostlettner ausgerichtet, der aber ebenso durch Emporen verbaut war wie der gegenüberliegende Westlettner, vor dessen Giebel sich nun eine reich dekorierte Rokokokanzel erhob, die mit dem Altarwerk im Osten korrespondierte. Der ursprüngliche Plan des Domkapitels, Teile des Westlettners mit den Passionsreliefs des 13. Jahrhunderts zu entfernen, wurde glücklicherweise fallengelassen. Man entschied sich vielmehr für eine Einbeziehung der Reliefs, die künftig als »Ölberg« bezeichnet wurden, in die Gesamtgestaltung. Zu diesem Zweck wurden die beiden letzten, seit dem Brand von 1532 verlorenen Szenen der Geißelung und der Kreuztragung ergänzt und der gesamte Zyklus übermalt. Weitreichender waren die Eingriffe am Ostlettner, auf dessen Brüstung ein neuer »Herrenstuhl« für die Domherren eingebaut werden sollte. Hierfür wurde der obere Teil des Lettners kurzerhand abgeschlagen, was auch eine Verstümmelung der mittelalterlichen Malereien mit den Darstellungen der Apostel zur Folge hatte. Die Abrisskante verlief etwa im Schulterbereich der heute ergänzten Figuren. Über den Herrenstuhl befanden sich weitere Emporen, die als »Musikchor« dienten. Erst 1789 wurde darüber noch eine neue Schwalbennestorgel eingebaut, deren Oberbauten fast bis an das Gewölbe heran-

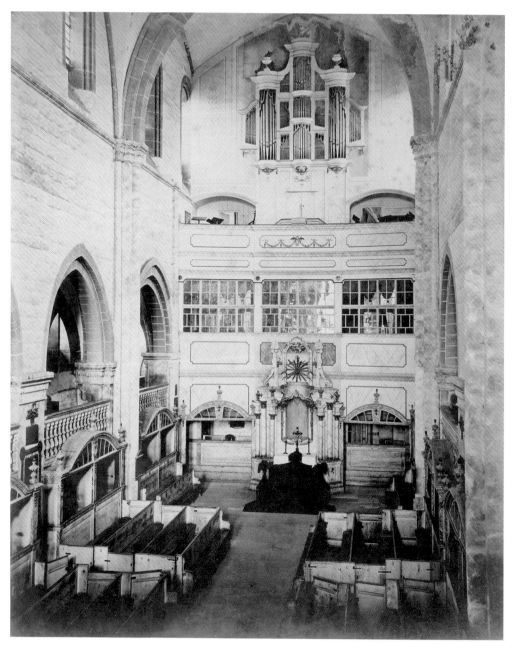

Spätbarockes Langhaus, Blick nach Osten (Aufnahme vor 1874)

reichten und den Triumphbogen nun völlig ab-schlossen. Auch die Seitenschiffe waren kom-plett verbaut worden. Im unteren Bereich der Joche wurden sogenannte »Kapellen« einge-baut, bei denen es sich um abgetrennte Prie-

chen handelte, die teilweise vom Kapitel ver-pachtet wurden. In den Obergeschossen der Joche waren weitere Emporen eingezogen wor-den. Sämtliche Priechen und Emporen waren aus Holz gefertigt und teilweise mit aufwendi-

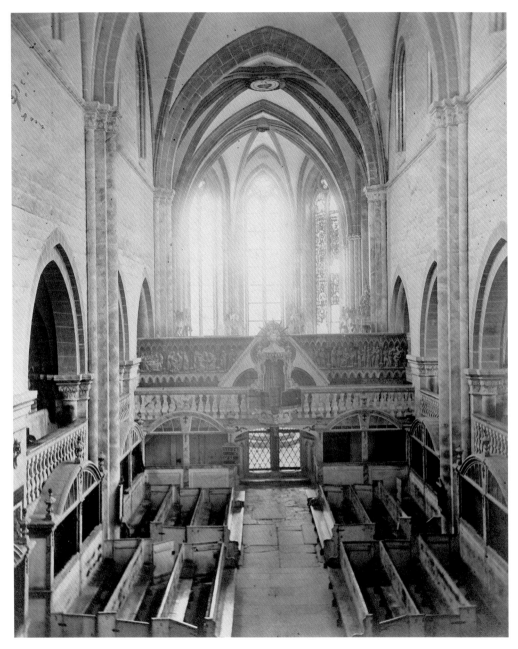

Spätbarockes Langhaus, Blick nach Westen (Aufnahme vor 1874)

gen Schnitzereien und Drechselarbeiten versehen. Die Pfeiler, die noch als gliedernde Elemente in die Gesamtgestaltung einbezogen wurden, erhielten einen marmorierenden Anstrich. Dieser Zustand bestimmte das Erscheinungsbild des Naumburger Doms bis zur Purifizierungskampagne des 19. Jahrhunderts, die 1874 mit dem Abriss der spätbarocken Ausstattung ihren Anfang nahm.

97

»Purifizierung« im 19. Jahrhundert

Vom Stift zur Stiftung

Bis in das frühe 19. Jahrhundert hinein konnte sich das Kapitel seinen institutionellen und rechtlichen Sonderstatus bewahren. Trotz vielfältiger Eingriffe, vor allem durch den kursächsischen Hof in Dresden, und gelegentlicher ökonomischer Beschneidungen, die im Laufe der Zeit zu einer erheblichen Reduzierung der Kanonikate führte, blieb die Verfassung des Kapitels grundsätzlich unberührt. Von der Kanonikergemeinschaft selbst verfasste Statuten, die seit dem Mittelalter immer wieder neu aufgelegt worden waren, regelten Aufnahmevoraussetzungen und Pflichten der Domherren und einzelner Dignitäre. Das *capitulum* verstand sich als exklusive Gemeinschaft, die sich – zumindest theoretisch – durch Kooptation jeweils selbst ergänzte. Wesentliches qualifizierendes Merkmal war dabei die adlige Herkunft. Die Naumburger Statuten legten fest, dass ein Kandidat eine lückenlose adlige Abkunft über vier Generationen sowohl in der väterlichen als auch mütterlichen Linie nachweisen sollte. Als herausragende Zeugnisse dieser Ahnenproben haben sich in Naumburg noch mehr als 120 sogenannte Aufschwörtafeln erhalten, die auf bemerkenswerte Weise die strengen Formalia eines juristisch relevanten Beglaubigungsmittels mit höchsten ästhetischen Ansprüchen in der künstlerischen Ausführung vereinen.

Die Bewerbung um ein einträgliches Kanonikat erfolgte in der Regel bereits im Jugendalter, bisweilen sogar kurz nach der Geburt des Kandidaten. Die Attraktivität der Naumburger Pfründen zeigt sich in den langen Expektanzlisten, die nicht selten mehr als 50 Kandidaten ausweisen. Der Erfolg einer Bewerbung hing von mehreren Faktoren ab, nicht zuletzt von familiären Bindungen oder Klientelbeziehungen. So nimmt es nicht wunder, dass das frühneuzeitliche Naumburger Domkapitel in seiner Zu-sammensetzung stark regional geprägt war. Es waren vor allem alte meißnische und thüringische ritterständische Familien und Angehörige des jüngeren sächsischen Amtsadels, die beinahe gewohnheitsmäßig die wichtigsten Naumburger Kanonikate besetzten.

Die umwälzenden Ereignisse, die während der napoleonischen Ära das Gesicht des alten Europas grundlegend veränderten, wirkten bis in das kleine Naumburger Stiftsgebiet zurück. Der formal souveräne Status des Stifts änderte nichts an der faktischen Zugehörigkeit zum Kurfürstentum bzw. Königreich Sachsen. Die Regierung des evangelisch-geistlichen Stifts lag zwar offiziell in den Händen eines Administrators, der nach überkommener mittelalterlicher Praxis bei seinem Amtsantritt dem Naumburger Kapitel eine Wahlkapitulation leistete. Faktisch übten die sächsischen Wettiner jedoch eine erbliche Herrschaft über das Stiftsgebiet aus. Das Territorium um Naumburg und Zeitz gehörte zu jenen Teilen Sachsens, die im Ergebnis des Wiener Kongresses von 1815 an Preußen fielen und in der neugeschaffenen preußischen Provinz Sachsen aufgingen. Nach den Maßgaben der preußischen Kirchenpolitik und gestützt auf den Reichsdeputationshauptschluss von 1803 hätten nun endlich auch die mitteldeutschen Domstifte, die bisher alle Versuche der Säkularisation überstanden hatten, aufgelöst werden können. Eine Auflösung der Kapitel hätte auch die Zustimmung einer breiten Öffentlichkeit gefunden, in deren Augen die auf dem Papier nach wie vor geistlichen Institutionen die letzten Relikte des Papsttums verkörperten. In juristischen Gutachten und Veröffentlichungen wurde der preußischen Regierung die vollständige Säkularisation der Stifte angetragen. Nur die persönliche Intervention des preußischen Königs Friedrich Wilhelm III. (1797–1840) sicherte den letztlichen Fortbestand der Kapitel in Merseburg und

Aufschwörtafel eines Naumburger Domherrn (18. Jahrhundert)

Naumburg. Er setzte sich über alle Bedenken der preußischen Verwaltungsbehörden hinweg und provozierte damit einen bemerkenswerten Kompromiss, der den – inzwischen auf ein über 800-jähriges Bestehen zurückblickenden – Korporationen erlaubte, sich funktional neu auszurichten und ihre Existenzberechtigung auf eine neue Grundlage zu stellen. Die wesentliche Zäsur bestand dabei in einer Wandlung der Selbstwahrnehmung der Institutionen. Auch wenn die Inhalte der überkommenen Liturgie von den einzelnen Akteuren kaum noch verstanden wurden, bildeten die nach wie vor abgehaltenen lateinischen Horen formal den Nukleus des Daseins der Domherren. Vor allem diese Innenperspektive galt es aufzubrechen. Die weitere Existenzberechtigung der Domkapitel, die sich einer zunehmend säkularen Gesellschaft ausgesetzt sahen, musste sich entsprechend an ihren öffentlichen Nutzen messen lassen. Und dafür gab es durchaus

günstige Voraussetzungen. Die geistlichen Stifte waren zugleich auch politische Herrschaften mit entsprechenden Strukturen in Verwaltung und Justiz. Darüber hinaus waren seit dem 16. Jahrhundert nach und nach immer mehr geistliche Lehen, die ursprünglich an Vikarien und Altäre der Domkirche gebunden waren, für die Besoldung von Kirchen- und Schulstellen umgewidmet worden. In diesen Bereichen konnten die Domstifte also Aufgaben übernehmen, für die anderenfalls der preußische Staat verantwortlich gewesen wäre. Der Anpassungs- und Legitimierungsprozess mit der formalen Unterstellung der Stifte unter den preußischen König und der schrittweisen Eingliederung in die preußische Provinzialverwaltung als übergeordnete Instanz vollzog sich im Laufe mehrerer Jahrzehnte. Am Ende dieses Prozesses stand eine Stiftungsstruktur, die schließlich den preußischen Staat selbst überleben sollte.

Der Druck zur Restaurierung

Eine völlig neue Herausforderung stellte sich dem Naumburger Domkapitel mit den zunehmend von außen herangetragenen Vorstellungen zur Restaurierung der Domkirche im Rahmen des aufkommenden Denkmalschutzes. Bisher zielten bauliche Maßnahmen, die zudem stets vom Kapitel selbst initiiert und getragen worden waren, auf eine Gewährleistung oder Verbesserung der Funktionalität ab. Gegenstand dieser »unvermeidlichen« Instandsetzungen waren in der Regel die Dächer der Kirche und der Türme sowie die Fenster, die immer wieder Opfer von Stürmen wurden. Auch der Umgang mit der älteren Ausstattung richtete sich nach pragmatischen Erwägungen, die von sachlichen Zwängen und den finanziellen Möglichkeiten der Stiftskasse diktiert wurden. So ist der Erhalt nicht weniger bedeutender Ausstattungsstücke, wozu auch die Lettner, die Hochaltarrückwand und der wertvolle Bestand an mittelalterlichen Glasmalereien zählen, dem Umstand zu danken, dass dem Kapitel die Mittel zur Durchführung weitreichender Erneuerungen fehlten. Die Integration des Älteren war somit vor allem der Not geschuldet und entsprang nicht einem Bedürfnis nach Konservierung. Entsprechend schwer tat sich das Naumburger Domkapitel mit ehrgeizigen Restaurierungskonzepten, die auf den Schreibtischen preußischer Verwaltungsbeamter entworfen wurden. Landeskonservatoren und Provinzialbauinspekteure konfrontierten die Stiftsverwaltung nun mit Vorgaben, die sich am Denkmalwert der Domkirche orientierten. Der um die frühe Regional- und Landesgeschichte verdiente Naumburger Jurist und Landrat Carl Peter Lepsius (1775–1853) war einer der Ersten, der Anfang der 1820er Jahre in Mahnschreiben an das Domkapitel auf die Bedeutung der Kunstwerke in der sich zunehmend in Verfall befindlichen Domkirche hingewiesen hat.

Kurze Zeit später erfolgte der Druck dann auch von behördlicher Seite. Nach einer Besichtigung des Doms äußerte sich der preußische Oberbaudirektor Karl Friedrich Schinkel (1781–1841) bedenklich zu den Naumburger Zuständen: *Das Gebäude bedarf in verschiedenen Teilen, besonders in der Krypta, einer Restauration; die eingebauten modernen Emporen erregen jedesmal beim Eintritt in dieses geschichtlich wie architektonisch merkwürdige Gebäude einen widrigen Eindruck und den Wunsch, dass hier einmal eine der Würde des Ganzen entsprechende Aenderung eintreten möchte.* Abgesehen von einigen Instandsetzungsarbeiten geschah in den folgenden Jahren jedoch nichts. Das Domkapitel weigerte sich hartnäckig, Maßnahmen, die über die bloße Erhaltung des Kirchenbaus hinausgingen, durchzuführen. Interessen, die lediglich auf eine Verschönerung des Doms abzielten, standen die Domherren ebenso verständnislos gegenüber wie der Rücksichtnahme auf stilistische Besonderheiten. Wichtigstes Argument in diesen Auseinandersetzungen war der enge finanzielle Spielraum des Domstifts, der eine umfassende Restaurierungskampagne nicht zuließ. Erst langwierige Verhandlungen in den folgenden drei Jahrzehnten und ein gesteigerter Druck der Öffentlichkeit führten zu einer Einigung über den Umfang und die Finanzierung der Restaurierungsmaßnahme, die schließlich in erheblichen Maße von der preußischen Regierung getragen wurde. Ein erster Schritt war die Renovierung des Ostchors im Jahr 1852, die allerdings noch auf die Verpflichtungen aus dem Legat des Domherrn Christian Leberecht von Ampach (1772–1831) zurückging. Nach Ampachs Wünschen sollte hier der von ihm gestiftete GEMÄLDEZYKLUS [63] aus der Werkstatt der »Nazarener« ausgestellt werden. Nach harscher öffentlicher Kritik wurden die Gemälde jedoch schon kurze Zeit später wieder entfernt.

Bis zum Beginn der Gesamtrestaurierung des Naumburger Doms sollten noch einmal zwanzig Jahre vergehen, in denen der öffentliche Druck auf die Verantwortlichen immer größer wurde. Eine kritische Immediat-Eingabe des Gesamtvereins der deutschen Geschichts- und Alterthumsforschenden Vereine provozierte eine reichsweite Resonanz, die sich in zahlreichen Zeitungsartikeln zur Bedeutung des Naumburger Doms und seines baulichen

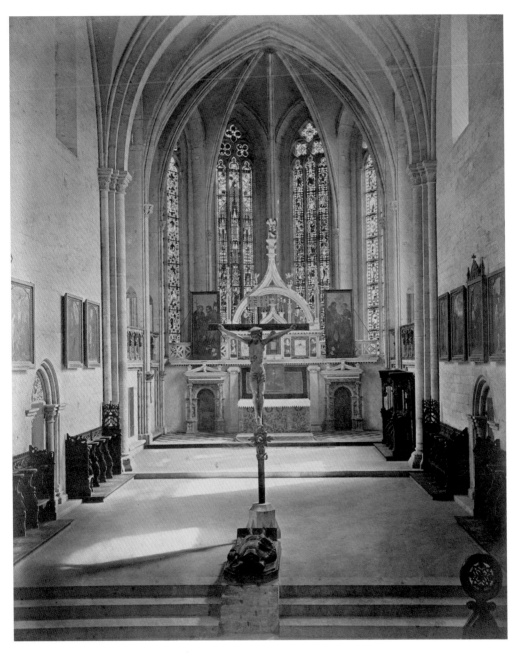

Naumburger Ostchor (Aufnahme vor 1874)

Zustandes niederschlug. Die Arbeiten begannen schließlich im September des Jahres 1874 mit dem Abriss der barocken Einbauten im Langhaus. Die »Gesamtrestauration« des Doms und seiner Nebengebäude sollte sich unter der Leitung des preußischen Kreisbauinspektors Johann Gottfried Werner und der Mitarbeit des einflussreichen Architekten Karl Memminger mit Unterbrechungen bis zum Ende des Jahrhunderts hinziehen.

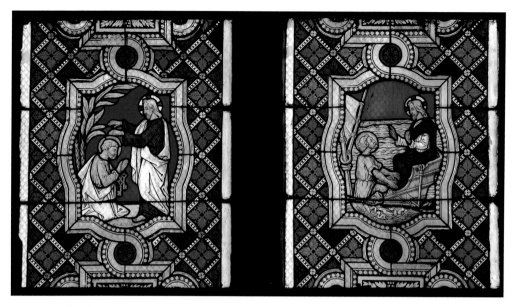

Petrusfenster (1856), Ostchor

Die Fenster des Königs

Bis zur Jahrhundertmitte stand vor allem der Ostchor als prominenteste Raumeinheit der Domkirche im Fokus der Renovierungsanstrengungen. Ein besonderes Interesse galt dabei der Verglasung der großen Polygonfenster, deren uneinheitliches Erscheinungsbild als augenfälliges Defizit empfunden wurde. Der Umfang des Bestands an originalen mittelalterlichen Scheiben war in den einzelnen Fenstern recht unterschiedlich, was zu einem Nebeneinander von großflächiger farbiger Verglasung und einfachem Weißglas führte. Schon im 18. Jahrhundert wurden im Kapitel Vorschläge diskutiert, die eine Vereinigung des mittelalterlichen Glasmalereibestands aus den Fenstern von Ost- und Westchor vorsahen. Rücksichten auf die unterschiedlichen stilistischen und programmatischen Zusammenhänge spielten in diesen Erwägungen keine Rolle. Vielmehr ging es darum, die vorhandenen Ressourcen zusammenzuführen um wenigstens dem prominenteren hohen Chor im Osten eine vermeintlich stimmige Gestalt zu geben. Glücklicherweise sind diese Pläne nie umgesetzt worden. Nach der Einglie-

derung des Naumburger Domstifts in die preußische Provinzialverwaltung hatte sich das Kapitel mit sogenannten Staatskonservatoren auseinanderzusetzen, die für die Inventarisierung und Erhaltung von Bau- und Kunstdenkmalen verantwortlich waren. Erster Inhaber dieses von Friedrich Wilhelm IV. (1840–1861) geschaffenen Amts war Ferdinand von Quast (1807–1877). Unter seiner Anleitung erfolgte in den Jahren nach 1843 die Restaurierung der Ostchorglasmalereien. Anlässlich eines Manöveraufenthalts in Naumburg im Jahr 1853 begutachtete der König persönlich die Ergebnisse der Arbeit. Dabei wurde seine Aufmerksamkeit auf die noch freien Fenster gelenkt, die sich südlich und nördlich an die Scheitelfenster anschlossen. Er stellte spontan die Stiftung einer entsprechenden Neuverglasung in Aussicht, die dann tatsächlich nach nur drei Jahren realisiert worden ist. Das Konzept für die beiden Fenster geht auf Ferdinand von Quast zurück, die Realisierung erfolgte durch den am königlichen Glasmalerei-Institut in Berlin-Charlottenburg wirkenden Glasmaler Ferdinand Ulrich. Das Bildprogramm nimmt Bezug auf die Naumburger Dompatrone Petrus und Paulus, deren Le-

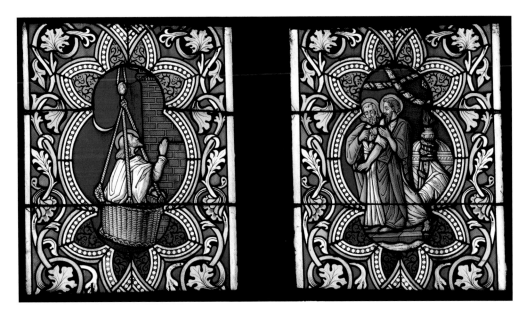

Paulusfenster (1856), Ostchor

genden in jeweils 14 Bildern im SÜDLICHEN [35] und NÖRDLICHEN [32] POLYGONFENSTER verarbeitet wurden. Die fertigen Scheiben konnten bereits im Oktober 1856 in die Polygonfenster eingesetzt werden.

Trotz entsprechender Hoffnungen beim Domkapitel gelang es nicht, den König auch für die Ergänzung der fehlenden Scheiben in den unteren Feldern der beiden Scheitelfenster (Marien- und Jungfrauenfenster) zu gewinnen. Nachdem der Entschluss gefasst worden war, hierfür Mittel aus dem Ampach'schen Legat zu verwenden, konnten die Arbeiten in Auftrag gegeben werden, die nach einer persönlichen Genehmigung der Entwürfe durch den König wiederum am Berliner Institut ausgeführt wurden. In Korrespondenz zu den sich südlich bzw. nördlich anschließenden Programmen (Petrus- und Paulusfenster) hatte sich Quast für Wappendarstellungen entschieden, die den besonderen Status der 1815 geschaffenen preußischen Provinz Sachsen aufgreifen. Legitimer Herrschaftsanspruch verbindet sich mit einer Referenz an die historischen Wurzeln der verschiedenen Landschaften: Preußen, Naumburg und Brandenburg im nördlichen MARIENFENSTER

[33], Sachsen, Naumburg und Thüringen im südlichen JUNGFRAUENFENSTER [34].

Von einer Abstellkammer zum »Deutschen Denkmal« – Wiederentdeckung und Verklärung des Westchors

Die nach wie vor ungeklärte originäre liturgische Sonderstellung des Westchors war wahrscheinlich schon im Spätmittelalter nur noch von untergeordneter Bedeutung. Eine erneute Aufwertung erfuhr er durch die Bemühungen des Naumburger Bischofs Johannes III. von Schönberg (1492–1517), der hier nach 1511 den Ausbau einer Grabkapelle plante. Im verheerenden Brand von 1532 gingen ein großer Teil der mittelalterlichen Ausstattung und wohl auch sämtliche Liturgica verloren. Zu letzten intensiveren Renovierungsarbeiten scheint es noch einmal Ende des 16. Jahrhunderts gekommen zu sein. Danach erscheint der Westchor kaum noch in der Überlieferung. Mit der Umgestaltung des Naumburger Doms zu einer lutherischen Gemeindekirche seit Ende des 17. Jahrhunderts nahmen beide Chöre in der

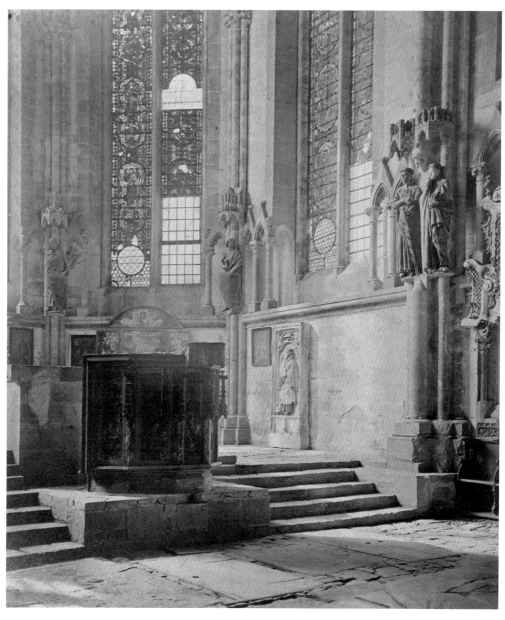

Naumburger Westchor (Aufnahme vor 1874)

Folge eine Randstellung ein. Repräsentatives Zentrum der Kirche war fortan das Langhaus mit dem Gemeindealtar St. Crucis. Während dem Ostchor im Hinblick auf die Abhaltung der Horen und als Ort der feierlichen Einsetzung der Domherren noch eine gewisse institutio-nelle Bedeutung zukam, geriet der Westchor völlig ins Abseits der Wahrnehmung. Für geist-liche Handlungen war er von untergeordneter Bedeutung und er war traditionell auch kein Ort des Domkapitels. So nimmt es nicht wun-der, dass er in den Beschreibungen des 18. Jahr-

hunderts ganz selbstverständlich als Aufbewahrungsort für nicht verwendete Ausstattungsstücke erscheint. Altarretabel, Epitaphe, Gemälde und die Reste der mittelalterlichen Kanzel, Objekte also, die im Zuge der Barockisierung des Langhauses als störende Relikte entfernt worden waren, fristeten hier, in einer beliebigen Anordnung verteilt, ihr Dasein. Seine isolierte Stellung zeigt sich auch in dem Umstand, dass Besucher des Doms den Raum gar nicht zur Kenntnis genommen haben. Die flüchtige Tagebuchnotiz Gottfried Schadows (1764–1850) aus dem Jahr 1802 blieb eine Ausnahme: *Die großen Statuen sind durch Natürlichkeit und den einfachen Faltenwurf merkwürdig, ganz abweichend von dem papiernen Brüchenstyl jener Zeit, was die Frage erweckt wie, wann und wo und wer jener Meister.* In einem Brief vom 17. April 1813 beschrieb Johann Wolfgang von Goethe seine Eindrücke vom Naumburger Dom. In diesem »vermodernden Gebäude« zeigte er sich sehr beeindruckt von verschiedenen Kunstwerken, von denen er einige gern *durch Kauf, Tausch oder Plünderung* an sich gebracht hätte. Den Westchor mit den Stifterfiguren hingegen erwähnt er nicht. Erst in der Mitte des 19. Jahrhunderts wurde die herausragende Bedeutung des Raumes und seiner Kunstwerke erkannt und von verschiedenen Seiten kommuniziert. Doch blieb die Beschäftigung mit den Naumburger Kunstwerken zunächst noch auf wissenschaftliche Kreise beschränkt. Zwar gab es im 19. Jahrhundert bereits geführte Rundgänge durch den Dom, die aber noch recht unregelmäßig stattfanden und der Eigenregie der Schließkirchner überlassen wurden. Von einer touristischen Erschließung des Doms kann vor der Mitte des 20. Jahrhunderts nicht die Rede sein. So war der Westchor in der 1874 nach langen Verhandlungen endlich in Angriff genommenen Restaurierungskampagne nur einer von mehreren Schwerpunkten in der Gesamtkonzeption der Domrestaurierung, deren Ausrichtung mit dem Lemma »Purifizierung« wiedergegeben werden kann. Diese »Bereinigung« zielte auf die Wiederherstellung eines vermeintlichen originalen Idealzustandes ab, der im Naumburger Falle mit einer romanischen bzw. gotischen Bild- und Formensprache hinterlegt wurde. »Purifizierung« impliziert in diesem Zusammenhang nicht nur die Eliminierung stilistisch jüngerer Bestandteile, sondern auch die Komplettierung in Gestalt idealisierender Ergänzungen. Entsprechend standen auch in Naumburg keine konservatorischen Gesichtspunkte im Vordergrund, vielmehr folgte man einem vorgezeichneten Bild eines konstruierten Idealzustandes. Dass dabei Befunde vor Ort dennoch eine gewichtige Rolle spielen konnten, zeigt das Beispiel der Restaurierung der Westchorfenster. Mehr noch als im gegenüberliegenden Ostchor haben sich im Westchor große Teile der originalen mittelalterlichen Glasmalerei erhalten, die sich auf drei der fünf Fenster verteilen. Das zentrale Scheitelfenster im Westen und das sich unmittelbar südlich anschließende Polygonfenster hingegen waren im Wesentlichen leer, wie frühe Fotografien aus der Zeit vor der Renovierung der 1870er Jahre bestätigen. Unter der Leitung des für die gesamte Domrenovierung verantwortlichen Kreisbauinspektors Johann Gottfried Werner und nach den Maßgaben des Architekten Karl Memminger wurden beide Fenster neu verglast. Die Ausführung lag bei dem renommierten Naumburger Glasmaler Wilhelm Franke. Die Frage der inhaltlichen Gestaltung erwies sich im Westchor einfacher als im Ostchor. Ausgehend vom noch erhaltenen Zyklus im NORDWESTLICHEN POLYGONFENSTER [23] entwarf Memminger als Ergänzung zu diesem ein Programm mit vier Aposteln für jedes Fenster, denen jeweils Personifizierungen eines Tugend/Laster-Paares gegenübergestellt wurden [21, 22]. Die untere Reihe wurde entsprechend den mittelalterlichen Vorgaben mit Naumburger Bischofsmedaillons versehen.

Auch bei der Restaurierung der Stifterfiguren und der Westlettnerreliefs orientierte man sich an vermeintlich originalen Befunden. Die Übermalungen der Barockzeit wurden entfernt und die darunterliegenden Fassungen unter der Maßgabe *…einen thunlichst einheitlichen Eindruck zu erzielen* großflächig ergänzt. Als besonders gravierende und später heftiger Kritik ausgesetzte Eingriffe erwiesen sich die zusätz-

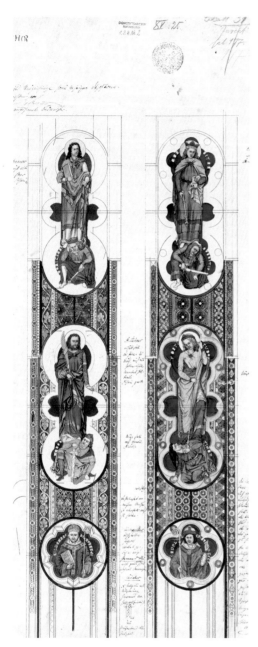

Entwürfe für die Ersetzung der fehlenden Glasmalereien im Westchor, Karl Memminger (1877)

Gerhardt-Ladegast-Orgel im Westchor, Manuale auf dem Westlettner

liche Aufstellung der von Werner entworfenen Figuren »David« und »Salomo« und der Einbau einer neuen Orgel im Westchor, deren Manuale auf dem Westlettner installiert wurden.

Die im Brand von 1532 größtenteils zerstörte Baldachinzone über dem Chorgestühl wurde auf Grundlage wiederentdeckter Fragmente nach Entwürfen von Werner und Memminger neu geschaffen, allerdings so hoch angesetzt, dass ihre Oberkante im Fußbereich der Figurenzone verlief.

Bis zur feierlichen Übergabe der Domkirche im Jahr 1878 waren auch die Arbeiten an Westlettner und Westchor abgeschlossen. Inzwischen war es zu einer größeren öffentlichen Wahrnehmung des Westchors und seiner Stifterfiguren gekommen, die in den ersten Jahrzehnten des 20. Jahrhunderts einen ersten Höhepunkt erreichte. Eine nicht unwesentliche Rolle spielte dabei das noch junge Medium der Fotografie. Bildbände, Privataufnahmen und bald kaum noch zu zählende Postkartenmotive bescherten vor allem den Stifterfiguren eine enorme Popularität als *Denkmäler von höchs-*

ter nationaler Bedeutung. Außerhalb des wissenschaftlichen Diskurses steigerte sich die Wertschätzung der Naumburger Arbeiten bis zur Verklärung. Vor allem die Figur der Uta wurde zum Gegenstand einer weite gesellschaftliche Kreise erfassenden Verehrung, die ihren Niederschlag in einer ungeahnten Rezeptionsdichte fand. Literarische Bearbeitungen, zahlreiche Theaterinszenierungen, die Aufnahme in den Kanon schulischer Lehrpläne und ein vielfältiges Devotionaliensortiment trugen zur weiteren Popularisierung der Marke »Uta« bei. Die über biografische Fakten kaum fassbare Markgräfin des 11. Jahrhunderts avancierte schließlich zur *deutschen Ikone.*

Die »Vollendung« des Naumburger Doms

Nachdem zwischen 1874 und 1878 die Arbeiten im Dominnern im Wesentlichen realisiert worden waren, trat eine längere Pause in der Restaurierungstätigkeit ein. Nach den Plänen des verantwortlichen Bauinspektors Werner sollte sich die Restaurierung der Außenbauten und der teilweise stark baufälligen drei Türme nahtlos anschließen. Ebenso sollte der im 13. Jahrhundert nur bis in die Höhe des Dachansatzes ausgeführte vierte (Südwest-)Turm fertiggestellt werden.

Die Arbeiten setzten 1884 am Nordwestturm ein. Werner orientierte sich in seinen Entwürfen zur Gotisierung an dem Vorbild der Bamberger Domtürme. Der durch den Rückbau der vier Ecktürme verschlankte Turm erhielt einen neuen Abschluss mit einem hochaufstrebenden Zeltdach. Unmittelbar unter der neuen kupferbedeckten Haube wurde ein neues Halbgeschoss mit vorgestellten Türmchen, Giebeln und Wasserspeiern eingefügt. Noch vor Beendigung der Arbeiten, die mit der Aufsetzung der Kreuzblume auf dem Zeltdach am 31. Mai 1886 zum Abschluss kamen, wurden die drei Glocken aus dem stark baufälligen Nordostturm hierher verlegt, wo sie dauerhaft verblieben. Parallel zur Gotisierung des Nordwestturms fanden Sicherungsarbeiten an der äußeren Architektur der Domkirche und der beiden Osttürme statt. Ab 1889 wurden auch die Nebengebäude des Doms in die Restaurierung einbezogen. Bis 1892 erfolgten Arbeiten am Chor der 1532 zu großen Teilen zerstörten Marienkirche südlich des Doms, am Kreuzgang und der Dreikönigskapelle. Schließlich wurde das Syndikatshaus im Ostflügel der Klausur abgerissen, so dass der Kreuzhof zum Domplatz hin geöffnet wurde – ein Zustand, der erst mit dem Bau des heutigen Torhauses im Jahr 1940 wieder korrigiert worden ist. Das ehrgeizigste Ziel stand indes noch aus: Die Fertigstellung des mehr als 600 Jahre zuvor begonnenen Südwestturms. Die umfänglichen Arbeiten der vorangehenden Jahre, die beinahe jeden Bereich des Doms und seiner Klausur berührt hatten, führten die Naumburger Stiftsverwaltung an die Grenzen der finanziellen Belastbarkeit. Schon jetzt hatte sich durch die Restaurierungsmaßnahmen ein Schuldenberg angehäuft, dessen Tilgung bis zum Jahr 1926 eingeplant war. Das Domkapitel wandte sich daher an den neuen Kaiser Wilhelm II. indem es ihn an eine Zusage von Geldmitteln durch seinen Großvater Wilhelm I. aus dem Jahr 1885 erinnerte. Am 7. Januar 1891 erneuerte der junge Kaiser diese Zusage: *Ich betrachte die von Meinem in Gott ruhenden Herrn Grossvater durch die Allerhöchste Ordre vom 30.9.1885 zur stilgerecht und würdevoll in nicht zu langer Zeit zur Ausführung zu bringende Restauration des Domes in Naumburg … in Aussicht gestellte … Zuwendung bis zum Betrage von 200.000 Mark als ein Vermächtnis, welches Ich auszuführen gewillt bin.*

Noch im Oktober 1891 begannen die Arbeiten am viereckigen mittelalterlichen Unterbau, der für das Aufsetzen der neuen achteckigen Geschosse vorbereitet wurde. Eine Überprüfung ergab, dass die Unterkonstruktion das für die Aufbauten veranschlagte Gewicht von 3.600 Tonnen problemlos tragen könne. Mit dem Bau des ersten neuen Geschosses wurde im Frühjahr 1892 begonnen. Bereits im November des folgenden Jahres konnte Richtfest gefeiert werden und nach weiteren 11 Monaten fanden die Arbeiten am 8. Oktober 1894 mit dem Aufsetzen der Kreuzblume auf dem Dach ihren Abschluss.

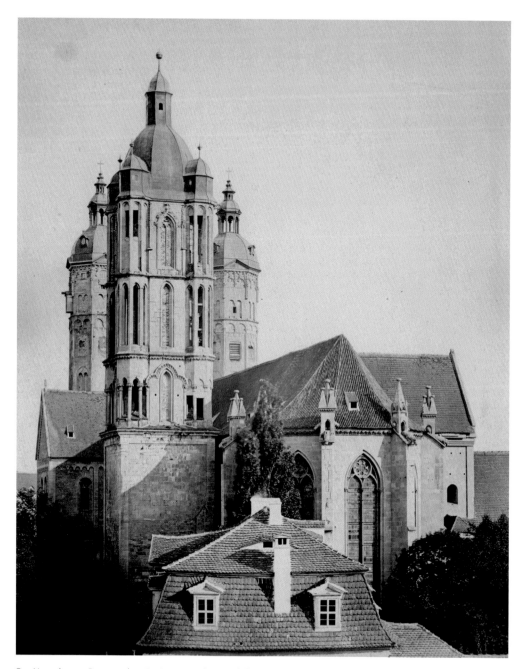

Der Naumburger Dom vor der »Gotisierung« des 19. Jahrhunderts

Nachdem schon im Zuge der Restaurierung des gegenüberliegenden Nordwestturms auf die Erschöpfung des alten Balgstädter Steinbruchs, der bereits im 13. Jahrhundert das Material für den Dombau lieferte, hingewiesen worden war, mussten für den neuen Turm teilweise neue Brüche angelegt werden. Der für die Säulchen und Ecktürmchen verwendete helle Sandstein stammt hingegen aus den Seeberger Brüchen in der Nähe von Gotha. Während die Arbeiten zum Bau des Turms noch im Gange waren, reifte die Idee zum Guss einer monumentalen Glocke als Reminiszenz an die drei Kaiser Wilhelm I., Friedrich III. und Wilhelm II., die den Neubau des Turms unterstützt hatten. Der vorgeschlagene Name »Dreikaiserglocke« fand den Beifall Wilhelms II. Allerdings lehnte er die Reliefentwürfe des Weimarer Künstlers Richard Starcke, die Porträts aller drei Kaiser vorsahen, rundweg ab, …*da es nicht üblich sei, Glocken mit Porträts zu schmücken, und daß auch die im Renaissance-Styl gehaltene Ausführung der Medaillon-Bildnisse wie der zu ihrer Verbindung gewählten Verzierungen nicht zu dem sonst gothischen Charakter der Glocke passe.* Im Gegenzug präsentierte Wilhelm II. eigene Vorstellungen zur Gestaltung der Glocke: *Seine Majestät wünschen daher, daß die Vorderseite der Glocke das kaiserliche Wappen mit der Kaiserkrone über dem Schilde erhalte und dieses von einem Bande umgeben werde, in welchem die Namen der drei Kaiser eingetragen sind, wie dies von seiner Majestät auf der ganz ergebenst beigefügten Allerhöchsteigenhändigen Skizze angedeutet worden ist. Der Einreichung eines hiernach zu fertigenden anderweiten Entwurfes wollen seine Majestät demnächst entgegensehen.* Das Domkapitel hat dem Wunsch des Kaisers erwartungsgemäß entsprochen und unterließ es nicht, sich nachträglich um die Signierung der wenig schmeichelhaften Handskizze seiner Majestät zu bemühen, die Wilhelm II. auch tatsächlich nachholte.

Die endgültigen Entwürfe besorgte schließlich der königliche Hofwappenmaler Nahde. Der Auftrag zum Guss ging an die renommierte Glockengießerei Ulrich in Laucha. Die benötig-

Signierte Handskizze des Deutschen Kaisers Wilhelm II. zur Gestaltung der Naumburger »Dreikaiserglocke« (1894)

ten 5750 Kilogramm Bronze lieferte das preußische Militär in Gestalt von 14 Kanonenrohren, die zu diesem Zweck eingeschmolzen wurden. Am 29. Mai 1895 fand der feierliche Aufzug der »Dreikaiserglocke« auf den neuen Südwestturm statt. 120 Soldaten eines Naumburger Füsilierbataillons waren nötig um die über fünf Tonnen schwere Glocke zu bewegen. Ein langer Bestand war der prominenten Glocke indes nicht vergönnt. Ein geradezu ironisches Schicksal führte sie 1917 wieder ihrer ursprünglichen Bestimmung zu. Einer allgemeinen Anordnung für das Kaiserreich folgend wurde die Glocke zerschlagen und ihr Material für Kriegszwecke eingeschmolzen.

Der neue Domherr

Von Generälen und Admirälen

Die langwierige Umwandlung des alten Naumburger Domstifts in eine preußische Stiftung hatte zur Folge, dass sich auch das Profil des typischen Domherrn veränderte. Die Einflussmöglichkeiten des preußischen Königs (seit 1871 zugleich Deutscher Kaiser) auf die Besetzung von frei werdenden Kanonikaten führten vor allem seit der zweiten Hälfte des 19. Jahrhunderts zu einer deutlich stärkeren Präsenz von Persönlichkeiten, die in den höheren politischen und vor allem militärischen Kreisen des preußischen Staates bzw. des Kaiserreichs agierten. Auf diesem Weg konnte verdienten Militärs in Anerkennung ihrer Leistungen eine mit gewissem Prestige verbundene Auszeichnung zuteilwerden. So wurde im Jahr 1911 der maßgeblich am Aufbau der kaiserlichen Kriegsflotte beteiligte Großadmiral Hans von Köster (1844–1928) zum Naumburger Domherrn ernannt. Noch prominenter war 1935 die Ernennung Augusts von Mackensen (1849–1945) zum Dechanten der nunmehr »Vereinigten Domstifter zu Merseburg und Naumburg und des Kollegiatstifts Zeitz«. Mackensen, während des Ersten Weltkrieges als der militärisch vielleicht erfolgreichste deutsche Feldmarschall zur Symbolfigur des deutschen Unbesiegbarkeitskultes aufgestiegen und in Anlehnung an Blücher als *neuer Marschall Vorwärts* heroisiert, steht stellvertretend für eine geistige Haltung im Kapitel, die stark deutsch-national und militaristisch geprägt war.

Auch die »Politiker-Domherren« des späten 19. und frühen 20. Jahrhunderts sind erwar-

August von Mackensen als Dechant der Vereinigten Domstifter in Naumburg

Porträt des Dechanten Arthur Graf von Posadowsky-Wehner, Fritz Amann (1919)

Gedenktafel für Carl Heinrich von Boetticher, nördliches Seitenschiff

ner Pensionierung wirkte er bis zu seinem Tod 1932 als Dechant in Naumburg. Während seiner Naumburger Zeit blieb er jedoch politisch aktiv und wurde 1919 als Gegenkandidat Friedrich Eberts in der Wahl zum Reichspräsidenten aufgestellt.

Die Domherrenfenster

Mit dem Einbau der Emporen zwischen die Pfeiler im Zuge der barocken Umgestaltung des Langhauses in der Mitte des 18. Jahrhunderts war eine deutliche Abwertung der Seitenschiffe verbunden, die hinter den Einbauten regelrecht verschwanden. Der ursprüngliche basilikale Charakter der Domkirche trat erst wieder nach der Entfernung der barocken Ausstattung in der 1874 einsetzenden »Purifizierungskampagne« in Erscheinung. Damit verbunden waren auch Überlegungen zu einer Neuverglasung der insgesamt 22 Fenster im nördlichen und südlichen Seitenschiff, die allerdings erst in den Jahren nach 1900 umgesetzt wurde. Das Kapitel suchte nach Möglichkeiten der Realisierung, die einerseits zu einem ansprechenden Ergebnis führen sollten, ohne aber die Kasse des Domstifts über Gebühr zu belasten. Die originelle Lösung bestand in der Vergabe der Fenster an Stifterfamilien, denen als Gegenleistung für die Finanzierung der Scheiben großer Einfluss auf deren Gestaltung zugebilligt wurde. Unter den Geldgebern befanden sich Familien, die entweder in langer Tradition schon seit dem Mittelalter Naumburger Domherren gestellt hatten, wie Einsiedel, Feilitzsch, Mannsbach, Planitz und Werthern, oder aber zur jüngeren preußischen Generation mit Vertretern der Politik und des Militärs gehörten. Zu Letzteren zählen u. a. die Namen Boetticher, Gneisenau, Koester, Puttkamer oder Posadowsky-Wehner.

Aufgrund des ständischen Hintergrundes legten die Familien großen Wert auf heraldische Gestaltungselemente in Bezug auf Größe, Farben und Formen der jeweiligen Wappen. Die Vorgaben, die an die ausführenden Künstler gerichtet waren, ließen oftmals wenig Spielraum

tungsgemäß dem rechtskonservativen Lager zuzurechnen. Zu den prominentesten Vertretern des Domkapitels gehören die ehemaligen Vizekanzler des deutschen Kaiserreichs Carl Heinrich von Boetticher (1833–1907) und Graf Arthur von Posadowsky-Wehner (1845–1932). Boetticher, der seit 1881 Stellvertreter Otto von Bismarcks war und zugleich einer seiner engsten Vertrauten, stellte sich in den Auseinandersetzungen des alten Reichskanzlers mit Wilhelm II. auf die Seite des Kaisers. Bismarck revanchierte sich später, indem er Boetticher ein wenig schmeichelhaftes Kapitel in seinen Memoiren widmete. Posadowsky-Wehner, der einer alten schlesischen Adelsfamilie entstammte, bekleidete von 1897 bis 1907 ebenfalls das Amt des deutschen Vizekanzlers. Nach sei-

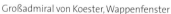

Großadmiral von Koester, Wappenfenster

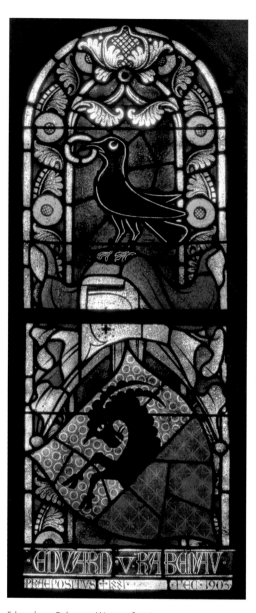

Eduard von Rabenau, Wappenfenster

für konzeptionelle Freiheiten, was schließlich zu komplizierten und mitunter langwierigen Kompromissverhandlungen führte. Die zentralen Bestandteile der meisten älteren Vollwappen sollten, quasi als ikonographische Personifizierung, die größtenteils ritterliche Abkunft

der Wappenträger dokumentieren. Dies sind Schild, Helm und Helmzier, wobei dem Schild die prominenteste Rolle zukommt. Nicht zuletzt die schwierige Ausgangskonstellation führte bei der Wahl der ausführenden Künstler zu einer historisierenden Ausrichtung. Als he-

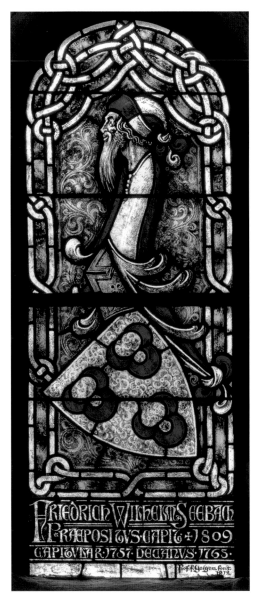

Friedrich Wilhelm von Seebach, Wappenfenster

rausragende Vertreter dieser Orientierung konnten der Freiburger Fritz Geiges (1853–1935) sowie Rudolf (1874–1916) und Otto Linnemann (1876–1961) aus Frankfurt/Main gewonnen werden. Der Einbau der Scheiben erfolgte schrittweise in den Jahren von 1903 bis 1912.

Graf Neidhardt von Gneisenau, Wappenfenster

Der Weg in die moderne Denkmalpflege (bis 1945)

Die Ergebnisse der zwischen 1874 und 1895 durchgeführten Restaurierungsarbeiten gelten trotz veränderter methodischer und definitorischer Voraussetzungen in der Denkmalpflege auch heute noch als bemerkenswerte Leistung. Deutlich strenger fiel das Urteil der unmittelbar auf Johann Gottfried Werner und Karl Memminger folgenden Generation von Restauratoren und Kunstwissenschaftlern aus. Die Kritik richtete sich vor allem gegen die radikale Eliminierung der barocken Ausstattung und die inzwischen als übertrieben aufgefassten stilpuristischen Ergänzungen (Kanzel, Langhausgestühl, Westchordorsale). Entsprechend zielten die in den 1930er Jahren neuerlich einsetzenden Restaurierungsarbeiten in der Domkirche in erster Linie auf eine Revision der »Purifizierung« des 19. Jahrhunderts ab. Eine der ersten Maßnahmen war die Erneuerung der von Werner ergänzten Baldachinzone über dem Ge-

Josef Oberberger im Naumburger Westchor

stühl des Westchors, die immer mehr als ein Fremdkörper in der *herrlichen Umgebung* der Stifterfiguren empfunden wurden. Durch ihre gleichzeitige Absenkung unter die Ebene des Laufgangs konnte zudem der bisher verborgene untere Bereich der Figurenzone freigestellt werden. Auch die beiden von Werner entworfenen (zusätzlichen) Figuren »Salomo« und »David«, *deren Minderwertigkeit man neben den herrlichen Stiftergestalten besonders peinlich empfindet*, wurden entfernt. Das gleiche Schicksal erfuhr die 1876 eingebaute monumentale pseudoromanische Kanzel, an deren Stelle wieder die inzwischen restaurierte mittelalterliche Kanzel von 1466 trat. Auch das äußere Erscheinungsbild der Domkirche wurde in die Revisionspläne einbezogen. Das vor allem aus Kostengründen mit Schiefer belegte Domdach wurde wieder aufwendig mit handgestrichenen Mönch-Nonne-Ziegeln gedeckt. Der im 19. Jahrhundert stark abgesenkte Kreuzhof wurde aufgeschüttet und 1940 mit dem Neubau des Torhauses zum östlichen Domplatz hin wieder abgeschlossen.

Zwei Projekte kamen vor Ausbruch des Zweiten Weltkriegs nicht mehr zum Abschluss: Die bereits von den Verantwortlichen im 19. Jahrhundert als problematisch angesehene Gerhardt-Ladegast-Orgel im Westchor sollte zugunsten eines neuen Orgelwerks im Ostchor aufgegeben werden, das jedoch nicht über das Entwurfsstadium hinaus gekommen ist, während die alte Westchororgel noch bis 1963 in den beiden nördlichen und südlichen Nischen verblieb.

Der Kriegsausbruch verhinderte auch die Entfernung der von Wilhelm Franke geschaffenen Glasmalereien, die im 19. Jahrhundert den verlorengegangenen Bestand mittelalterlicher Scheiben im Scheitel- und im südwestlichen Polygonfenster des Westchors ersetzt hatten. Unter der Leitung des bedeutenden Malers und

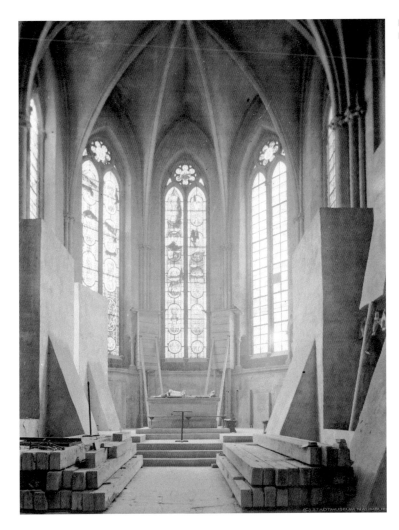

Luftschutzmaßnahmen im Naumburger Westchor

Glasmalers Josef Oberberger (1905–1994) wurde 1939 zunächst mit der Restaurierung des mittelalterlichen Bestandes begonnen. Zur geplanten anschließenden Neugestaltung der beiden Frankefenster kam es nicht mehr. Nach Ausbruch des Krieges wurde der mittelalterliche Bestand der Ost- und Westchorfenster ausgebaut und im Keller des Nordwestturms eingelagert. Die von Franke geschaffenen Glasmalereien blieben hingegen in den Fenstern, wo sie bewusst einem unsicheren Schicksal überlassen wurden. Die Hoffnungen des Domkapitels, die Arbeiten an einer neuen Verglasung nach 1945 wieder aufzunehmen, zerschlugen sich an der *Unmöglichkeit des Verkehrs über die Zonen-* *grenze.* Die Glasmalereien des 19. Jahrhunderts blieben vom Krieg unberührt und befinden sich noch immer am ursprünglichen Platz. Die mittelalterlichen Scheiben konnten erst 1966 in den Westchor zurückkehren. Weitaus schwieriger gestalteten sich die Luftschutzmaßnahmen für die Stifterfiguren, die nicht ausgebaut werden konnten. Ebenso wie für den Westlettner wurden für die Figuren aufwendige hölzerne Rahmenkonstruktionen gebaut, die in mehreren Schalen mit Sandsäcken ausgefüllt wurden. Zu einer echten Bewährungsprobe kam es glücklicherweise nie, da die Naumburger Altstadt weitgehend von Kriegsschäden verschont geblieben ist.

Ausstellung zum Naumburger Meister

Vom 29. Juni bis zum 2. November 2011 fand in Naumburg die international beachtete und von der Presse enthusiastisch besprochene Ausstellung »Der Naumburger Meister. Bildhauer und Architekt im Europa der Kathedralen« statt, die innerhalb von vier Monaten 200.000 Besucher in die Saalestadt gelockt hat. Im Zusammenhang mit der als Landesausstellung des Bundeslandes Sachsen-Anhalt ausgewiesenen Schau konnten auch mehrere ambitionierte Bau- und Sanierungsmaßnahmen an der Domklausur und in der Stadt realisiert werden, wozu am Dom die Wiederherstellung der Marienkirche, die Anlage des Domgartens und die Sanierung des Westflügels der Klausur mit Archiv, Bibliothek und Ausstellungsräumen zählen. Zu den rund 500 Exponaten der Landesausstellung gehörten zahlreiche internationale Leihgaben aus ganz Europa. Da ein Schwerpunkt auf der Kathedralarchitektur lag, bemühten sich die Ausstellungsmacher darum, neben herausra-

genden originalen Objekten auch mehrere aufwendig hergestellte Repliken von gotischen Skulpturen und Architekturteilen aus verschiedenen bedeutenden Kirchen zu präsentieren, die so in Naumburg erstmals gegenübergestellt werden konnten. Diese einzigartige Sammlung hochwertiger Abgüsse und Nachbildungen war der Grundstock für eine Dauerausstellung in der Klausur des Naumburger Doms, die dem Besucher Wege und Werke eines der bedeutendsten Künstler und Architekten des Hochmittelalters vermitteln will. Naumburger Originale, wie ein Wasserspeier vom Westchor, Dauerleihgaben aus Mainz und Repliken (u. a. Bamberger Reiter) sind im Zusammenspiel mit modernen Medienstationen und wissenschaftlichen Modellen zu einem Ausstellungskonzept vereint, das in sieben Räumen im Obergeschoss des Westflügels der Domklausur das Wirken des Naumburger Meisters in der Gotik des 13. Jahrhunderts illustriert.

Blick in die Ausstellung zum Naumburger Meister

Blick in die Ausstellung zum Naumburger Meister

Die Domgärten

Im Zusammenhang mit den Welterbebemü-
hungen der Saale-Unstrut-Region und der Lan-
desausstellung »Der Naumburger Meister –
Bildhauer und Architekt im Europa der Ka-
thedralen« im Jahr 2011 ist auch das große
Gartenareal westlich des Naumburger Doms
der Öffentlichkeit zugänglich gemacht worden.
Vorausgegangen war eine mit hohem Aufwand
durchgeführte denkmalgerechte Wiederher-
stellung der einzelnen Gartenbereiche, in
denen sich nicht nur wertvolle alte Pflanzenbe-
stände erhalten haben, sondern auch beacht-
liche Überreste mittelalterlicher Bebauung und
Kunstgewässer. Die Bezeichnung »Domgarten«
bezieht sich auf die moderne Umgestaltung des
etwa einen Hektar großen Areals seit dem spä-
ten 19. Jahrhundert; ein historischer Domgar-
ten bestand in dieser Form nie. Ursprünglich
gehörte das Gelände größtenteils zum Grund-
besitz zweier Domherrenhöfe, die hier seit dem
Hochmittelalter existierten. Unmittelbar west-
lich an die Domkirche schloss sich die ehema-
lige *Curia retro novum chorum* (Kurie hinter
dem neuen Chor) an, deren Name auf ihre
Nähe zum Westchor zurückgeht, der bis zur go-
tischen Erweiterung des gegenüberliegenden
Ostchors auch »neuer Chor« genannt wurde.
Haupthaus und Hofanlagen der Kurie wurden
Ende des 19. Jahrhunderts abgerissen. Noch
weiter westlich steht noch heute die *Curia Le-
vini* (Domplatz 14), die ihren Namen von einer
heute nicht mehr erhaltenen Kurienkapelle
unter dem gleichnamigen Patrozinium hat.
Beide Kurien verfügten nicht nur über Wohn-
und Wirtschaftsbauten, sondern auch über
großzügige Gartenparzellen, die sich – quer zur
Domachse – nach Süden ausdehnten, wo sie
von der Befestigung der Domimmunität bzw.
später von der südlich davon fließenden (heute
kanalisierten) Mausa begrenzt wurden. Wäh-
rend über die mittelalterliche Nutzung der Gär-
ten kaum etwas bekannt ist, zeigt sich vor allem

seit der Mitte des 18. Jahrhunderts ein deutli-
cher architektonischer Gestaltungswille im Be-
reich der Garten- und Parkanlagen der Naum-
burger Kurien. Neben die schon früher überlie-
ferte Nutzung als Obst- und Gemüsegärten
treten nun auch ästhetische Gesichtspunkte
hinzu, die ihren Niederschlag nicht nur in sym-
metrischen Wegführungen und Bepflanzungs-
plänen gefunden haben, sondern auch in der
Einbeziehung neuer architektonischer Ele-
mente. Ein besonders eindrucksvolles Beispiel
dafür hat sich in der erstmals 1755 erwähnten
Tuffsteingrotte im »Küchengarten« der *Curia
Levini* erhalten. Der Abriss der hinter dem
Westchor gelegenen Kurie geschah vor dem
Hintergrund der »Purifizierungskampagne« der
zweiten Hälfte des 19. Jahrhunderts, in deren
Rahmen der Nordwestturm »gotisiert« und der
im Mittelalter nie über den quadratischen
Stumpf hinaus errichtete Südwestturm voll-
endet wurde. Der Naumburger Dom sollte nun
auch von Westen her freigestellt werden. Da-
rüber hinaus erzwang die Etablierung eines
neuen Zugangs zum Dom und zum Domgym-
nasium von Südwesten her die radikale Durch-
brechung der mittelalterlichen Befestigungs-
mauer wie sie noch heute erkennbar ist. Wäh-
rend der größte Teil des Gartens der *Curia retro
novum chorum* zu einem Turn- und Pausen-
platz umfunktioniert wurde, verkümmerten
die übrigen Areale künftig zu voneinander ab-
getrennten Privat- und Pachtgärten. Die bereits
im Spätmittelalter zur Fischzucht genutzten
künstlichen Gewässer, dienten fortan als Feu-
erlöschteiche. Die 2010/11 realisierte großzügige
Umgestaltung der ehemaligen Einzelareale er-
folgte über einen einheitlichen Gesamtplan,
der im Wesentlichen drei Gestaltungseinheiten
vorsah, die auf jeweils unterschiedliche histori-
sche Zeitschnitte und Funktionen verweisen
sollten: 1. Der mit bemerkenswerten Baumbe-
stand des 19. und frühen 20. Jahrhundert verse-

Blick in die »Domgärten« mit mittelalterlicher Befestigung

hene Park der *Curia Levini* im Westen, der als »Wandelgarten« auch den Bereich südlich der Befestigung mit den sanierten Teichanlagen und den ehemaligen Wirtschaftshof und »Küchengarten« der Kurie einschließt; 2. Der sogenannte »Zwingergarten« auf der mittleren Terrasse, der die spätmittelalterliche Doppelmauer mit ihren Wehranlagen erlebbar machen soll; 3. Die obere Terrasse mit der Neugestaltung des »Gartens des Meisters« soll als innovatives Ausstellungselement eine Verknüpfung zu den Arbeiten des bedeutenden Naumburger Meisters in der Domkirche herstellen. Den zahlreichen, bemerkenswert naturnah gestalteten Pflanzenkapitellen am West-

lettner und im Westchor, werden hier ihre natürlichen Vorbilder gegenübergestellt. Kernstück ist das Arrangement von acht gebrochenen Steinblöcken aus unterschiedlichen Materialien, die als Träger von Pflanzen fungieren, denen jeweils eine Stele mit einer grafischen Realisierung des entsprechenden Kapitells zugeordnet ist.

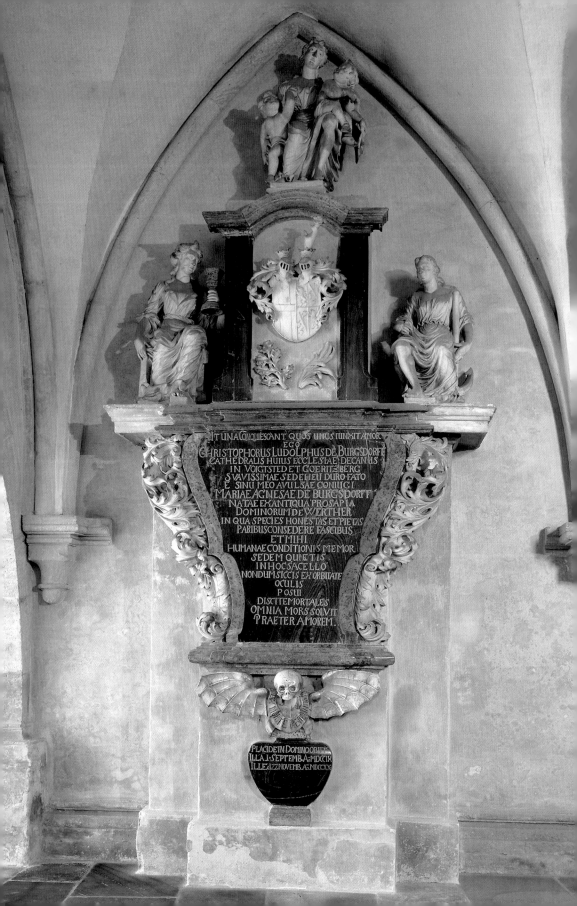

Rundgang durch die Domkirche

Die farbigen Ziffern und Buchstaben verweisen auf den Grundriss in der hinteren Umschlagklappe

A VORHALLE

1 Grabmal der Maria Agnes von Burgsdorf († 1709)

Schwarzer, roter und weißer Marmor, um 1709

Das monumentale und bemerkenswert qualitätsvolle Epitaph befand sich bis zur Restaurierung von 1874 im Westchor. Das zentrale Schriftfeld ist in Form einer von reicher Akanthusornamentik eingerahmten Urne gestaltet, unter der ein Totenkopf mit weit ausgestreckten Fledermausflügeln angebracht ist. Der Aufsatz über der Urne trägt das gemeinsame Wappen der Maria Agnes von Burgsdorf und ihres Gatten Christoph Ludolf. Die beiden flankierenden Gestalten sind Allegorien des Glaubens (links mit dem Kelch) und Hoffnung (rechts mit dem Anker). Bekrönt wird die Gruppe von der Allegorie der Liebe, die als Frauengestalt mit zwei Kindern erscheint.

Literatur: Bergner 1903, S. 191–192

▶ Abb. S. 120

2. Mittelalterlicher Opferstock

15. Jahrhundert

Der schlichte, grob aus einem Eichenstamm gefertigte, Opferstock hat eine Höhe von 150 und einen Durchmesser von 28 cm und ist heute etwa einen halben Meter tief in den Boden der Vorhalle eingelassen. Im oberen Teil ist eine Kassette mit einem Einwurfschlitz eingearbeitet. Erstmals wird der Opferstock in einer Rechnung des Jahrgangs 1518/19 erwähnt, als er sich noch vor dem *aldenn chore*, also dem Westchor befunden hat. Hier stand er vielleicht im Zusammenhang mit einem im Westchor verehrten Marienbild. Der Opferstock wurde während der Restaurierung der Jahre 1874–1878 entfernt und blieb bis zu seiner Wiederentdeckung Ende des 20. Jahrhunderts verschollen.

3 Spätromanisches Tympanon

Um 1210/20

Das Tympanon über dem Hauptportal zeigt in einem Flachrelief das Motiv der Himmelfahrt: Christus, in einer Mandorla stehend, wird von zwei Engeln in die Höhe getragen. Sein Haupt ist von einem Kreuznimbus umgeben, seine rechte Hand ist zum Segensgruß erhoben, während er in der Linken die Gesetzestafeln hält. Sein Gewand ist wie das der Engel überreich gefältet. Die ebenfalls mit Heiligenscheinen dargestellten Engel wirken durch ihre Körperstellung wesentlich dynamischer. Bemerkenswert ist ihre vierflügelige Gestalt.

Literatur: Bergner 1903, S. 96–97 | Schubert 2008, S. 50

▶ S. 13, Abb. S. 14

B SÜDQUERHAUS

4 Grabgitter

Um 1684

Das aufwendig geschmiedete Gitter gehört zur Grabanlage der Familie von Berbisdorf und ist um das Jahr 1684 entstanden, als der Naumburger Domdechant Friedrich v. Berbisdorf und seine bereits 1680 verstorbene Ehefrau Rosine hier beigesetzt wurden. Berbisdorf, der im Alter von 76 Jahren starb, war über 50 Jahre lang Domherr und 32 Jahre Domdechant gewesen. Er wurde 1608 als Sohn des Merseburger Dompropstes Sebastian von Berbisdorf in Merseburg geboren. Nach dem Besuch der Merseburger Domschule studierte er in Straßburg. Noch als Student wurde er während des Dreißigjährigen Krieges Freiwilliger in der Armee Tillys und nahm an der Schlacht bei Mantua und an der Zerstörung Magdeburgs im Jahr 1631 teil. Als Kommandant eines Fähnleins kämpfte er in der Schlacht bei Lützen. Bis 1635 avancierte

Berbisdorf zum Hauptmann im Regiment des Kurfürstlich Sächsischen Obristen Hans von der Pforta. Im Jahr 1636 geriet er nach einer Verwundung in der Schlacht bei Wittstock in schwedische Gefangenschaft, die er in Stralsund verbrachte. Nach seiner Freilassung kehrte er in die Heimat zurück. Bereits seit dem Jahr 1634 war er Domherr in Naumburg und stieg 1652 zum Dechanten auf.

Die Grabanlage besteht aus einer gemauerten Gruft, einer originalen Pflasterung mit einem darin eingelassenen Gedenkstein mit der Inschrift »F. V. B. D. 1608 1684« sowie dem Grabgitter. Nicht mehr erhalten sich eine großflächige schwarz gefasste Inschrift an der Westwand hinter dem Gitter, die aus dem Propheten Jesaia stammte. Das Grabgitter besteht aus zwei Flügeln und einer eingelassenen Tür und weist teils filigran gestaltete Figuren und zahlreiches Blattwerk auf. Einzelne Bleche zeigen die Reste von Malereien zum Thema der Kreuzigung und der Auferstehung. Auf mehreren Bändern und Schildchen haben sich noch Inschriften erhalten, bei denen es sich größtenteils um Verse der Psalmen und der neutestamentlichen Briefe zum Thema des Todes handelt.

C Krypta

5 Romanisches Kruzifix

Holz, Corpus um 1160/70

Ursprünglicher Standort und Funktion des hochromanischen Kruzifixus ist unbekannt. Die Aufstellung auf dem Gothardaltar der Ostkrypta ist neuzeitlich. Das Kreuz ist zu einem späteren Zeitpunkt ergänzt worden. Der Gekreuzigte erscheint als blockhafte Figur mit beinahe waagerecht ausgestreckten Armen und paralleler Beinstellung und entspricht somit dem sogenannten Viernageltyp. Das aufrechte Haupt ist frontal ausgerichtet, die großen Augen sind weit geöffnet. Ein langer Lendenschurz fällt steif fast bis auf die Knie herab.

Literatur: Bergner 1903, S. 97

▶ S. 10, Abb. S. 11

6 Zwei Fenster in der Apsis

Entwurf: Thomas Kuzio (geb. 1959), 2012;
Ausführung: Thomas Kuzio mit Glasstudio Derix
Taunusstein 2012

Die beiden Fenster konnten 2012 im Zuge des Ausstellungsprojekts zur Glasmalerei der Gegenwart in Chartres und Naumburg neu gestaltet werden. Sie wurden aus Echtantikglas, teils mit Opalüberfang, in Strukturdruck mit Schwarzlot aufgebrachten grafischen Elementen sowie mit schwarzer Kontur- und farbiger Schmelzfarbenmalerei ausgeführt und verbleit. Sie setzen einen eigenen Akzent in der romanischen Krypta und lenken den Blick des Besuchers nach Osten zum Gekreuzigten.

▶ Abb. S. 123

D Langhaus

7 Bronzeteile vom Grabmal des Domherrn Andreas von Könneritz († 1496)

Bronze, um 1496

Die Reste des Grabmals bestehen aus zwei Teilen: 1. Bildnisplatte, 2. Rahmenleisten mit Inschrift. Beide gehörten zu einem Grabstein, der ursprünglich im Boden des Langhauses eingelassen war und im Zuge der Barockisierung 1747 aufgegeben wurde. Die etwa 100 Kilogramm schwere Bildnisplatte war mehrfach gesprungen und ist geflickt worden. Ein Riss in der Mitte zeigt an, dass sie in zwei Teile zerbrochen war. Der Verstorbene steht rahmenlos auf einer Konsole. Er erscheint im Ornat mit Albe, Chorhemd und einer geöffneten gefransten Mozetta. Sein Haupt ist mit einer großen Kappe bedeckt, unter der langes gelocktes Haar herabfällt. Das füllige Gesicht hat ausdrucksstarke Züge. Mit zwei Fingern seiner rechten Hand hält er einen Kelch, während die Linke darüber auf der Brust liegt. Neben seinem rechten Fuß steht ein Wappenschild, der über den Rand der Bildnisplatte hinausragt. Der qualitätsvolle Guss zeigt deutliche Parallelen zur wenige Jahre zuvor entstandenen Bildnisplatte vom Grabmal des Bischofs Dietrich von Schönberg (1481–1492) [10]. An-

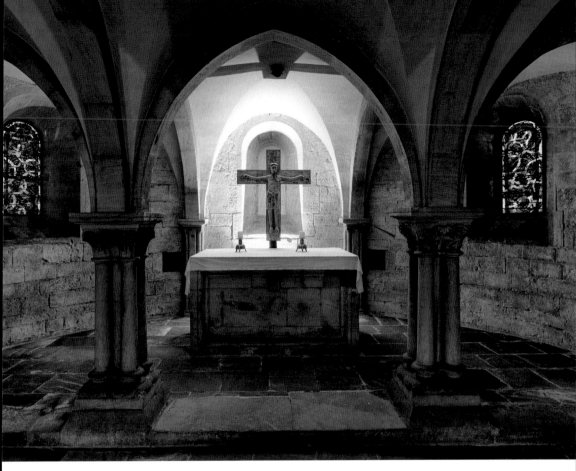

Blick in die Krypta mit den Fenstern von Thomas Kuzio

dreas von Könneritz ist seit 1468 als Domherr in Naumburg nachweisbar, wo er bis zu seinem Tode blieb und ein Haus am Steinweg bewohnte. Seit 1479 war er Senior des Kapitels.

Literatur: Bergner 1903, S. 185 | Schubert/Görlitz 1959, Nr. 44

8 Bronzeteile vom Grabmal des Domherrn Rudolf von Bünau († 1505)

Gravierte Bronze, um 1505

Die Reste des Grabmals bestehen aus zwei Teilen: 1. Bildnisplatte, 2. Platte mit vierzeiliger Inschrift. Beide gehörten mit großer Wahrscheinlichkeit zu einem Grabmal, das ursprünglich im Boden des nördlichen Seitenschiffs, und zwar vor dem heute verschwundenen Elogiusaltar im vierten Joch von Osten, eingelassen war. Erst im Zuge der Barockisierung sind die Platten an ihren heutigen Standort versetzt worden. Die qualitätsvolle Arbeit in Gravurtechnik zeigt, eingerahmt von einer in Ast- und Distelwerk auslaufenden Architektur, vor einem Teppichgrund einen stehenden Leichnam, dem die Eingeweide aus dem Leib hängen. Hintergrund ist die Sage vom »schönen Bünau«, wonach der Domherr als besonders gutaussehender Mann galt. Auf seinem Totenbett hat Rudolf von Bünau bestimmt, dass man sein Grab nach einer gewissen Zeit öffnen sollte um ihn schließlich so darzustellen, wie man ihn darin vorfinden würde. Rudolf von Bünau entstammte einer alten Ministerialfamilie, die im Mittelalter immer wieder Naumburger Domherren stellte. Er selbst ist seit 1477 als Zeitzer Stiftsherr und seit 1490 als Naumburger Domherr nachweisbar.

Literatur: Bergner 1903, S. 188–189 | Schubert/Görlitz 1959, Nr. 53

► Abb. S. 124

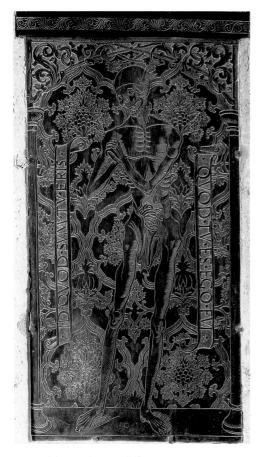

Grabmal des Domherrn Rudolf von Bünau

9 Mittelalterliche Kanzel

Eiche, Mitteldeutschland, 1466, Ergänzungen
20. Jahrhundert

Zur originalen Ausstattung der Mitte des
20. Jahrhunderts umfänglich restaurierten Kanzel gehören noch der Kanzelkorb sowie die drei
linken Reliefs, während die beiden rechten Felder sowie sämtliche Figuren zwischen 1938 und
1941 ergänzt wurden. Aufgrund einer Inschrift
im mittleren Bildfeld lässt sich die Kanzel
genau auf das Jahr 1466 datieren. Zu ihrem ursprünglichen Standort gibt es keine Hinweise.
Die vermutlich auf den Brand von 1532 zurückzuführenden Schäden machen jedoch
eine Aufstellung am heutigen Platz möglich. Im

Zuge der Barockisierung des Langhauses
wurde die Kanzel in den Westchor verbracht,
wo ihre Fragmente bis 1874 lagerten. Erst nach
dem Ausbau der pseudoromanischen Kanzel
Ende der 1930er Jahre wurde sie nach ihrer Restaurierung wieder am wahrscheinlich ursprünglichen Ort platziert. Die originalen Relieffelder zeigen von links: 1. Papst Gregor der
Große mit der dreireifigen Tiara, 2. Augustinus
von Hippo als schreibender Bischof mit dem Jesuskind unter dem Pult, 3. Jesus als Zwölfjähriger im Tempel von Jerusalem. Die ergänzten
Felder zeigen: 4. Hieronymus als Kardinal mit
der Vulgata und dem Löwen, 5. Ambrosius mit
dem Bienenkorb. Bei den fünf ergänzten Figuren handelt sich um die vier Evangelisten und
Martin Luther (ganz rechts).

Literatur: Bergner 1903, S. 170 | Schubert/Görlitz 1959,
Nr. 34

► S. 82, 105, 114, Abb. S. 16/17, 83

10 Bronzeteile vom Grabmal des Bischofs Dietrich von Schönberg († 1492)

Bronze, um 1492

Die Reste des Grabmals bestehen aus zwei Teilen: 1. Bildnisplatte, 2. Rahmenleisten mit Inschrift. Beide gehörten zu einem Grabstein, der
an unbekannter Position in der Domkirche lag
und im Zuge der Barockisierung 1747 aufgegeben wurde. In diesem Zusammenhang ist auch
das untere Inschriftenfeld verlorengegangen,
das heute ergänzt ist. Den Rahmen der Bildnisplatte bilden zwei schlanke Stabsäulen, die in
einem Bogen aus Ranken- und Astwerk auslaufen. Der Verstorbene erscheint im faltenreichen
bischöflichen Ornat mit Mitra und Stab, dessen
Krümme bis in das linke Zwickelfeld hineinragt. Die Kurvatur der Krümme formt einen Pelikan, der seine Jungen säugt – eine beliebte
Darstellung zur Symbolisierung Christi. In der
linken Hand hält er ein mit Buckeln beschlagenes Buch. Zu Füßen des Verstorbenen hält ein
Löwe einen gevierten Wappenschild. Die Inschrift nennt den Neffen des Verstorbenen, Johannes von Schönberg, der zugleich sein Nachfolger im bischöflichen Amt wurde, als Stifter
des Grabmals. Die qualitätsvolle Arbeit zeigt

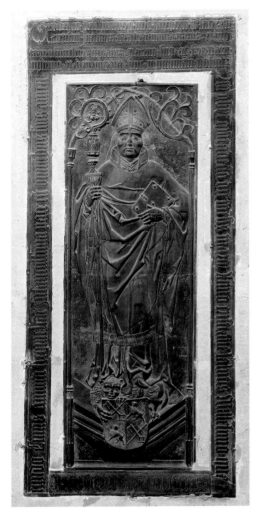

Grabmal des Naumburger Bischofs Dietrich (IV.) von Schönberg

deutliche Parallelen zur fast zeitgleich entstandenen Bildnisplatte vom Grabmal des Domherren ANDREAS VON KÖNNERITZ [7], die wahrscheinlich vom selben Meister stammt. Dietrich von Schönberg regierte von 1481 bis 1492 als Naumburger Bischof. Bereits seit 1483 beteiligte er mit päpstlicher Zustimmung seinen Neffen, den späteren Bischof Johannes III. (1492–1517) an den Amtsgeschäften.

Literatur: Bergner 1903, S. 185–186 | Schubert/Görlitz 1959, Nr. 39

▶ Abb. oben

11 Bronzeteile vom Grabmal des Bischofs Dietrich von Bocksdorf († 1466)

Bronze, um 1466

Die Reste des Grabmals bestehen aus drei Teilen: 1. Bildnisplatte, 2. Rahmenleisten mit Inschrift und den vier Evangelistensymbolen, 3. Wappentafel mit Inschrift. Alle drei Teile waren ursprünglich im Boden des Langhauses unmittelbar vor dem Pfeiler eingelassen und wurden erst im Zuge der Barockisierung 1747 hierher versetzt. Beim Herausheben ist auch die Bildnisplatte in der Mitte gesprungen, deren beiden Hälften heute nicht exakt aufeinanderliegen. Ebenso ist 1747 die obere Hälfte des Schriftrahmens verschwunden, der mit den entsprechenden Evangelistensymbolen in den Ecken ergänzt wurde. Die Bildnisplatte zeigt als Rahmen eine spätgotische Maßwerkarchitektur mit flachem Kielbogen, der von zwei schlanken Säulen getragen wird. Den Hintergrund bildet ein herabhängender Teppich mit floraler Ornamentik. Der Verstorbene ist im bischöflichen Ornat mit Mitra und Stab dargestellt. Über einer weit herabfallenden Albe trägt er eine reich verzierte Dalmatik, darüber ein langes Pluviale, das von einer kostbaren Agraffe zusammengehalten wird. Über die linke Hand, die ein Buch trägt, fällt der in Fransen auslaufende Manipel herab. Über der linken Schulter des Bischofs befindet sich ein Wappenschild. Während die umlaufende Inschrift Amt und Todesdatum nennt, hebt die obere Inschriftenplatte Bocksdorfs Bedeutung als Gelehrter hervor: *Als das 1466ste Jahr nach der Niederkunft der Jungfrau noch nicht erfüllt war, zahlte der hervorragende und ausgezeichnete Mann, der Doktor beider Rechte Dietrich von Boxdorf, der kurze Zeit Bischof dieser Kirche war, sieben Tage vor den Iden des März hier (in Naumburg) den schuldigen Tribut des Fleisches. Er war ein Mann, dem man Verehrung zollen mus, und ein Spiegel des Rechts. Vereinige du, Christus, ihn der tüchtigen Schar der Gelehrten!* Über der Inschrift befindet sich ein weiterer Wappenschild mit einer Darstellung des Widderkopfes. Dietrich von Bocksdorf stammte aus Zeunitz in der Niederlausitz, wo er wahrscheinlich um 1410

Grabmal des Naumburger Bischofs Dietrich (III.) von Bocksdorf

geboren wurde. Nach einem Rechtsstudium in Perugia, das er mit der Promotion zum Doktor abschloss, wirkte er als kurfürstlicher Ratgeber und bedeutender Rechtslehrer an der Universität in Leipzig, deren Rektor er zeitweise war.

Daneben war er Inhaber verschiedener Kanonikate im mitteldeutschen Raum, seit 1445 auch in Naumburg. Von 1463 bis 1466 war er Bischof der Naumburger Diözese.

Literatur: Bergner 1903, S. 187–188 | Schubert/Görlitz 1959, Nr. 33

► Abb. links

12 Vierpass mit Majestas Domini

Werkstatt des Naumburger Meisters ?, um 1250

Das Fresko im vorgeblendeten Vierpass des Westlettners korrespondiert mit der darunter liegenden Kreuzigungsgruppe und gehört zum Typus der *Majestas Domini*. Christus erscheint hier als thronender Weltenrichter, der von zwei Engeln flankiert wird, die in ihren Händen die *arma Christi* tragen. Einzelne Elemente wie Heiligenscheine, Thron und Gewänder sind mit vergoldetem Stuck appliziert. Der Vierpass ist vollständig von einer Inschrift umgeben, deren lateinischer Text in Form von zwei leoninischen Hexametern komponiert wurde. Die Übersetzung lautet: »Der Richter hier auf dem Throne scheidet die Lämmer von den Böcken. Mag es hart sein oder gnädig, endgültig ist das hier gefällte Urteil.«

Literatur: Bergner 1903, S. 127–128 | Schubert 2008, S. 77–78

► S. 35f., 51, Abb. S. 36

E SÜDLICHES SEITENSCHIFF

13 Grabmal des Merseburger Bischofs Vinzenz von Schleinitz († 1535)

Um 1535

Den Rahmen des bemerkenswert qualitätsvollen Epitaphs bildet eine reiche Kielbogenarchitektur, deren filigran gezähnte Säulchen die Gestalt von zarten Stämmen haben, die mit üppigem Rankwerk versehen sind. Der flache, mit einer geteilten Kreuzblume abschließende Kielbogen wird auf beiden Seiten von Ästen durchbrochen, die in den Zwickelfeldern in Ranken auslaufen. Der jugendlich dargestellte Verstorbene erscheint in einem faltenreichen, mit Quasten besetzten Gewand. Unter der

roten Kappe ist ein gelockter Haaransatz zu erkennen. Mit beiden Händen hält er ein auf dem Rücken liegendes Buch. Zu seinen Füßen lehnen zwei Schildwappen mit den Schleinitzrosen. Vinzenz von Schleinitz entstammte einer alten meißnischen Adelsfamilie, die regelmäßig Naumburger Domherren stellte. Er selbst ist seit dem späten 15. Jahrhundert als Kanoniker in Naumburg nachweisbar, wo er die Kurie am Domplatz 1 bewohnte. 1526 zum Bischof von Merseburg gewählt, starb er 1535 und wurde in der Merseburger Domkirche beigesetzt.

Literatur: Bergner 1903, S. 179–180 | Schubert/Görlitz 1959, Nr. 123

►Abb. rechts

14 Grabmal des Domherrn Günther von Bünau († 1591)

Matthes Steiner, um 1591

Das Epitaph aus gelbem Sandstein formt eine schlichte Renaissancearchitektur, die auf einem großen Sockel mit Wappentafel steht. Das zentrale Bildfeld wird von flach reliefierten Pilastern eingerahmt, die in einer doppelten Konsolreihe mit Engeln und Voluten auslaufen, die den Architrav mit Inschriftenfeld tragen. Auf dem Giebel befinden sich drei Putti, von denen die beiden liegenden, mit Sanduhr und Schädel dargestellt, das Motiv der *Vanitas* aufnehmen, während der Dritte Flöte spielend den Giebel bekrönt. Der kahlköpfig und bärtig dargestellte Verstorbene kniet im Ornat betend nach links gerichtet, wo in einer Wolke Christus mit Kreuzfahne erscheint. Im Hintergrund zeigt sich eine Landschaft mit einer Stadt. Günther von Bünau gehörte einer Familie an, die über Jahrhunderte immer wieder Naumburger Domherren stellte. Er selbst ist vor 1550 als Kanoniker in Naumburg nachzuweisen und stieg schließlich zum Scholastikus und Senior des Kapitels auf. Er starb am 5. Juli 1591 im Alter von 67 Jahren. Ein unter dem Wappen angebrachtes Meisterzeichen MS verweist auf den Erfurter Bildhauer Matthes Steiner. Entsprechend zeigt das Epitaph deutliche Parallelen zum benachbarten Neumark-Epitaph [15] und dem Altarwerk des

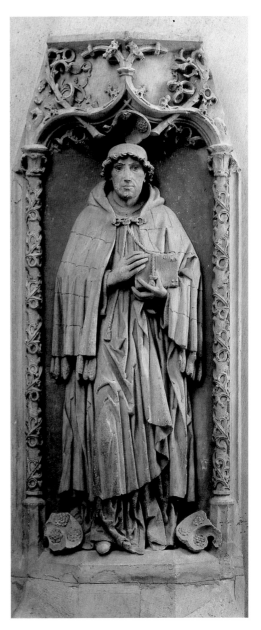

Grabmal des Merseburger Bischofs Vinzenz von Schleinitz

Ostchors, an denen Steiner ebenfalls gearbeitet hat.

Literatur: Bergner 1903, S. 178–179 | Schubert/Görlitz 1959, Nr. 116

► S. 93

15 Grabmal des Dekans Peter von Neumark († 1576)

Matthes Steiner, um 1576

Das Epitaph besteht aus gelbem Sandstein. Die zentrale bildliche Szene wird von einer gefälligen Renaissancearchitektur eingefasst, deren mit einer Wappentafel versehener Sockel auf zwei gerollten Konsolen aufliegt. Zwei seitliche Pilaster tragen einen Architrav, dessen Giebel ursprünglich drei auf Konsolen stehende Engel bekrönten, von denen noch zwei erhalten sind. Sie halten die *arma Christi* in ihren Händen. In der Mitte kniet der Verstorbene als Kanoniker mit langer dunkler Dalmatik und weißer Kasel betend vor dem Gekreuzigten, hinter dem sich eine Gebirgslandschaft mit einer Ruine erstreckt. Darüber erscheint Gottvater in einer Wolke und der heilige Geist als Taube. Formensprache und figurale Gestaltung lassen eine deutliche Nähe zum Altarwerk des Ostchors erkennen, dessen Auftraggeber Peter von Neumark gewesen ist. Das Meisterzeichen MS verweist auf den Erfurter Bildhauer Matthes Steiner, der ebenfalls das Epitaph für den Domherrn Günther von Bünau [14] und wahrscheinlich auch das für Georg von Molau [28] geschaffen hat. Peter von Neumark wurde um 1514 geboren, erwarb in Bologna den Doktortitel beider Rechte und gelangte 1547 in eine Naumburger Pfründe. Er war seit 1551 der letzte katholische Dekan des Naumburger Domkapitels.

Literatur: Bergner 1903, S. 178 | Schubert/Görlitz 1959, Nr. 101

► S. 93, 127f., 135, Abb. S. 93

16 Grabmal des Dekans Johann von Krakau († 1606)

Holz, um 1606

Das große hölzerne Epitaph zeigt Spätrenaissanceelemente mit manieristischen Zügen. Der aus verkröpftem Gebälk bestehende Rahmen liegt auf Konsolen mit Löwenköpfen auf. Anstelle von Pilastern erscheinen rechts und links Frauengestalten, neben denen sich ausladendes Rollwerk mit Fruchtbehang erstreckt.

Grabmal des Dekans Johann von Krakau

Die Konsolen des oberen Gebälks, in dessen Zentrum ein geflügelter Engel dargestellt ist, werden von Sphinxmasken gebildet. Bekrönt wird das Epitaph von einer großen Wappentafel mit Helmzier, die in langgestreckten Voluten ausläuft. Das Bild in der Mitte zeigt die Szene der Auferstehung, die nur fragmentarisch erhalten geblieben ist. Christus ist am auffälligen Strahlennimbus zu erkennen. Darunter befinden sich vier Soldaten, von denen einer flieht. Am rechten Bildrand ist das Höhlengrab angedeutet, aus dem ein Engel herausblickt. Johann von Krakau war seit 1575 Domherr und seit 1596 Dekan in Naumburg. Sein Grab befand sich auf dem Gottesacker der Domfreiheit, wo es nicht mehr vorhanden ist. Das Epitaph in der Domkirche befand sich ursprünglich an einem der Südpfeiler und ist erst im Zuge der Barockisierung 1747 hierher versetzt worden.

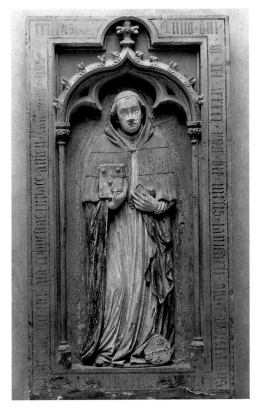

Grabmal des Propstes Burkard von Bruchterde

Literatur: Bergner 1903, S. 177 | Schubert/Görlitz 1959, Nr. 134

▶ Abb. 128

17 Grabmal des Propstes Burkard von Bruchterde († 1391)

Um 1391

Das qualitätsvolle Sandsteinepitaph hat einen rechteckigen Rahmen mit vertiefter Inschrift, die ursprünglich mit roter Farbe ausgefüllt war. Im Zentrum steht in einer Nische zurückgesetzt der Verstorbene in einer Kielbogenarchitektur, die von schlanken Säulen mit schlichten Basen und Blattkapitellen getragen wird. Die den Kielbogen bekrönende Kreuzblume ragt in einer runden Ausbuchtung in das obere Umschriftfeld hinein. Der Verstorbene erscheint im Ornat des Kanonikers, bekleidet mit Albe,

Obergewand und Pluviale. Sein leicht zur Seite geneigtes Haupt ist mit einer Kappe bedeckt. In seiner rechten Hand trägt er ein mit kräftigen Buckeln beschlagenes Buch, das mit zwei Schließen verschlossen ist. An seinem linken Fuß lehnt ein Wappenschild. Das ursprünglich in kräftigen Farben gefasste Epitaph wurde mehrfach überarbeitet. Die Arbeit eines unbekannten Künstlers erreicht ein hohes Niveau und lehnt sich trotz stilistischer Modifizierung an das 150 Jahre ältere Werk des Naumburger Meisters an, den er motivisch teilweise nachahmt. Das Epitaph diente selbst wiederum als Vorlage für das wenige Jahre später entstandene Grabmal des Propstes Johannes von Eckartsberga [29] im nördlichen Querhaus. Burkard von Bruchterde ist seit der Mitte des 14. Jahrhunderts als Kanoniker in Naumburg nachweisbar. Von 1358 bis zu seinem Tod hatte er das höchste Kapitelsamt des Propstes inne.

Literatur: Bergner 1903, S. 176 | Schubert/Görlitz 1959, Nr. 18

▶ Abb. links

18 Grabmal des Bischofs Gerhard von Goch († 1422)

Um 1422

Das große Sandsteinepitaph besitzt einen rechteckigen Rahmen, der auf drei Seiten eine vertiefte Inschrift aufnimmt, die ursprünglich schwarz und rot (Anfangsbuchstaben) gefüllt war. Die seitlichen Inschriftenfelder werden vom Naumburger Stiftswappen (links) und dem der Familie Goch (rechts) bekrönt. Der Verstorbene steht in einer spätgotischen Maßwerkarchitektur mit einem flachen Kielbogen, der auf zwei extrem schlanken Säulen ruht und sich scheinbar an den Grabmälern der Pröpste Burkard von Bruchterde [17] und Johannes von Eckartsberga [29] orientiert. Eine den Kielbogen bekrönende Kreuzblume trennt die Zwickelfelder voneinander ab, in denen jeweils ein geflügelter Engel mit gelocktem Haar aus einem Buch vorträgt. Der Verstorbene erscheint im bischöflichen Ornat mit Mitra und Stab in der Rechten. In der linken Hand hält er ein mit Buckeln beschlagenes Buch, das mit

Glasfenster von Joachim Poensgen in der
Evangelistenkapelle

zwei Schließen verschlossen ist. Die Qualität der Arbeit zeigt sich bei genauer Betrachtung nicht einheitlich. Während die oberen Teile, vor allem die Engel in den Zwickeln, der Stab und auch die Gesichtszüge des Bischofs fein und naturalistisch herausgearbeitet wurden, fallen die unteren Bereiche mit Gewand und Händen deutlich zurück. Der ausführende Meister ist wohl im Erfurter Umfeld zu suchen, was auch die Verwendung von Seeberger Sandstein erklären könnte. Gerhard von Goch entstammt einer rheinländischen Familie aus dem gleichnamigen Ort. Ausgehend von Erfurt gelang es Ende des 14. Jahrhunderts mehreren Mitgliedern der Familie im mitteldeutschen Gebiet Fuß zu fassen, wo sie immer wieder als Inhaber bedeutender Kanonikate in Erfurt, Meißen und Naumburg erscheinen. Höhepunkt war 1409 die Besetzung des Naumburger Bischofstuhls durch Gerhard von Goch. Er stiftete die Naumburger Dreikönigskapelle, deren ALTARRETABEL [51] noch erhalten geblieben ist.

Literatur: Bergner 1903, S. 184 | Schubert/Görlitz 1959, Nr. 23

F Evangelistenkapelle

19 Zwei Fenster an der Westwand und östliches Apsisfenster über dem Altar der Evangelistenkapelle

Entwurf: Jochem Poensgen (geb. 1931) 2013; Ausführung: Glaswerkstatt F. Schneemelcher/ Quedlinburg 2013

Die Fenster wurden in Vorbereitung der 2014 gezeigten Naumburger Ausstellung »Glanzlichter. Meisterwerke zeitgenössischer Glasmalerei« geschaffen. Die aus opak überfangenem Echtantikglas bestehenden und mit Schwarzlotüberzug versehenen verbleiten Fenster verleihen der Architektur des Kapellenraumes im Südwestturm eine besondere Lichtstimmung und laden zur Meditation ein. Literatur.

► Abb. links

G Westchor

20 Glasmalerei

Priesterfenster, Werkstatt unter dem Einfluss des Naumburger Meisters, 13. Jahrhundert

Das Priesterfenster ist eines von drei Westchorfenstern, in denen der Originalbestand des 13. Jahrhunderts noch zu großen Teilen erhalten geblieben ist. Die rechte Bahn zeigt von oben nach unten fünf bedeutende Kirchenväter und Bischöfe: Gregor der Große, Nikolaus von Myra, Martin von Tours, Augustinus von Hippo und Ambrosius von Mailand. Die Reihe korrespondiert mit Rittermärtyrern im nördlichen Laienfenster [24]. In der linken Bahn gruppieren sich die fünf heiligen Diakone: Stephanus, Cyriakus, Vincentius, Laurentius und Eleutherius, die ihre Entsprechung in den ebenfalls im Laienfenster dargestellten heiligen Diakonissen finden. Die unteren Felder beider Bahnen zeigen wie die übrigen Fenster Naumburger Bischöfe, hier Richwin und Udo.

Literatur: Bergner 1903, S. 135–136 | Schubert 2008, S. 122–127 | Siebert / Ludwig 2009, S. 83–86

▸ S. 49, Abb. S. 48

21 Glasmalerei

Südwestliches Apostel- und Tugendenfenster, Karl Memminger (Entwurf) / Wilhelm Franke (Glasmaler), Naumburg 1877

Das südwestliche Polygonfenster wurde gemeinsam mit dem sich rechts anschließenden Scheitelfenster im 19. Jahrhundert mit neuen Glasmalereien ausgestattet, die sich programmatisch an dem noch vorhandenen Bestand des 13. Jahrhunderts in den übrigen drei Westchorfenstern orientierten. Ausgehend vom mittelalterlichen nordwestlichen Apostel- und Tugendenfenster [23] wurden die fehlenden acht Apostel und ihre jeweiligen Widersacher, auf denen sie stehen, in den beiden neuen Fenstern ergänzt. Entsprechend treten hier in der rechten Bahn von oben nach unten die Apostel Paulus, Simon, Thaddäus und Jakobus der Jüngere sowie ihre Widersacher auf, während in der linken Bahn jeweils vier Tugen-

den und die entsprechenden Laster erscheinen. Die unteren Felder beider Bahnen zeigen wie die übrigen Fenster Naumburger Bischöfe, hier Walram und Dietrich I.

Literatur: Bergner 1903, S. 134 | Schubert 2008, S. 122–127 | Siebert / Ludwig 2009, S. 82–83

▸ S. 48, Abb. S. 48, 49

22 Glasmalerei

Mittleres Apostel- und Tugendenfenster, Karl Memminger (Entwurf) / Wilhelm Franke (Glasmaler), Naumburg 1877

Das Scheitelfenster des Westchors wurde gemeinsam mit dem sich links anschließenden südwestlichen Polygonfenster im 19. Jahrhundert mit neuen Glasmalereien ausgestattet, die sich programmatisch an dem noch vorhandenen Bestand des 13. Jahrhunderts in den übrigen drei Westchorfenstern orientierten. Ausgehend vom mittelalterlichen nordwestlichen Apostel- und Tugendenfenster [23] wurden die fehlenden acht Apostel und ihre jeweiligen Widersacher, auf denen sie stehen, in den beiden neuen Fenstern ergänzt. Entsprechend treten hier in der linken Bahn von oben nach unten die Apostel Petrus, Jakobus der Ältere, Johannes und Andreas sowie ihre Widersacher auf, während in der rechten Bahn jeweils vier Tugenden und die entsprechenden Laster erscheinen. Die unteren Felder beider Bahnen zeigen wie die übrigen Fenster Naumburger Bischöfe, hier Hildeward und Kadalus.

Literatur: Bergner 1903, S. 134 | Schubert 2008, S. 122–127 | Siebert / Ludwig 2009, S. 82–83

▸ S. 48, Abb. S. 48, 49

23 Glasmalerei

Nordwestliches Apostel- und Tugendenfenster, Werkstatt unter dem Einfluss des Naumburger Meisters, 13. Jahrhundert

Das nordwestliche Polygonfenster ist eines von drei Westchorfenstern, in denen der Originalbestand des 13. Jahrhunderts noch zu großen Teilen erhalten geblieben ist. Das Fenster stand in einem programmatischen Zusammenhang mit den nicht mehr erhaltenen und erst im

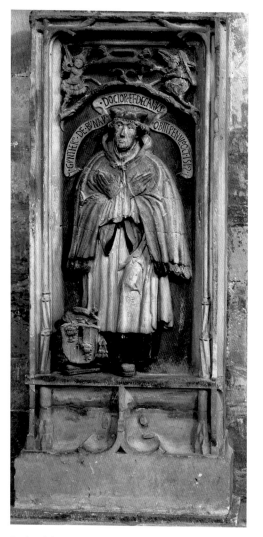

Grabmal des Dekans Günther von Bünau

19. Jahrhundert ergänzten Glasmalereien. Ursprünglich waren in den drei mittleren Fenster Darstellungen der zwölf Apostel untergebracht, die auf ihren jeweiligen Widersachern standen, während auf der zweiten Bahn jeweils Paare von Tugenden und Lastern zu sehen waren. Entsprechend zeigt hier die linke Bahn von oben nach unten die Apostel Philippus, Bartholomäus, Matthäus und Thomas sowie ihre Widersacher, während in der rechten Bahn jeweils vier Tugenden und die entsprechenden Laster erscheinen. Die unteren Felder beider Bahnen

zeigen wie die übrigen Fenster Naumburger Bischöfe, hier Eberhard und Günther.
Literatur: Bergner 1903, S. 137–139 | Schubert 2008, S. 122–127 | Siebert/Ludwig 2009, S. 82–83
► S. 49, Abb. S. 48, 49

24 Glasmalerei

Laienfenster, Werkstatt unter dem Einfluss des Naumburger Meisters, 13. Jahrhundert

Das Laienfenster ist eines von drei Westchorfenstern, in denen der Originalbestand des 13. Jahrhunderts noch zu großen Teilen erhalten geblieben ist. Die rechte Bahn zeigt von oben nach unten fünf heilige Diakonissen und Märtyrerinnen: Katharina, Agnes, Margaretha, Maria-Magdalena und Elisabeth. Die Reihe korrespondiert mit den Diakonen im gegenüberliegenden südlichen PRIESTERFENSTER [20]. In der linken Bahn gruppieren sich fünf Ritterheilige: Mauritius, Georg, Demetrius, Sebastian und Pankratius, die ihre Entsprechung in den ebenfalls im Priesterfenster dargestellten heiligen Kirchenvätern und Bischöfen finden. Die unteren Felder beider Bahnen zeigen wie die übrigen Fenster Naumburger Bischöfe, hier Wichmann und Berthold.
Literatur: Bergner 1903, S. 139–141 | Schubert 2008, S. 122–127 | Siebert/Ludwig 2009, S. 83–86
► Abb. S. 48, 50, 51

25 Grabmal des Dekans Günther von Bünau († 1519)

Um 1519

Das Epitaph aus gelbem Sandstein besitzt einen rechteckigen Rahmen mit zwei schlanken Säulchen, die in spärlichem Astwerk auslaufen. Der Verstorbene steht in einer zurückgesetzten Nische. Anstelle eines Kielbogens überspannt ein geschwungener Ast die Szene. Aus dem darüberliegenden Astwerk treten zwei Engel, die als Kleinod einen Kardinalshut tragen, der auf die ehemalige Stellung des Verstorbenen als päpstlicher Protonotar verweist. Der Verstorbene, dessen Haupt mit einem Barett bedeckt ist, erscheint im Ornat mit langem Untergewand, langärmeligem Chorhemd und

Pluviale, seine Hände über der Brust gekreuzt. Über Haupt und Schultern verläuft ein Spruchband, dessen Inschrift den Verstorbenen als *decanus et doctor* ausweist. Auf dem zur Seite gewandten rechten Fuß ruht ein Wappenschild. Das Epitaph steht noch am ursprünglichen Standort. Von der ehemals kräftigen Farbigkeit ist nur wenig erhalten. Der aus Schkölen stammende Günther von Bünau gehörte einer alten und verzweigten Ministerialfamilie an, die im Laufe des Mittelalters immer wieder Naumburger Kanoniker stellte. Ein Studium des Dekretalenrechts schloss er mit der Promotion zum Doktor ab. Kurz nach 1470 ist er in Naumburg als Domherr nachweisbar. Hier stieg er 1494 in das zweithöchste Amt des Dekans auf. Daneben war er auch Inhaber von Kanonikaten in Erfurt, Magdeburg, Meißen und Merseburg. Bünau war über 40 Jahre lang regelmäßig für die römische Kurie tätig, u. a. als Ablasskommissar und apostolischer Protonotar.

Literatur: Bergner 1903, S. 189 | Schubert/Görlitz 1959, Nr. 63

► Abb. S. 132

H Elisabethkapelle

26 Skulptur der heiligen Elisabeth

Muschelkalk, Mitteldeutschland, nach 1235

Die 1207 als ungarische Königstochter geborene Elisabeth kam bereits im Alter von vier Jahren an den Thüringischen Landgrafenhof, wo sie gemeinsam mit ihrem Verlobten, dem späteren Landgrafen Ludwig IV., erzogen wurde. Nach dem frühen Tod ihres Gatten 1227 gründete sie in Marburg ein Hospital, wo sie selbst in strenger Askese lebte und arbeitete. Bereits wenige Jahre nach ihrem Tod (1231) wurde sie 1235 durch Papst Gregor IX. kanonisiert. Sie gehörte seitdem zu den populärsten Heiligen des Mittelalters. Das unterlebensgroße blockhafte Standbild der Heiligen befindet sich heute möglicherweise nicht mehr am ursprünglichen Standort. Die Figur bildet mit der Konsole, deren obere Platte die Inschrift *ELIZABEHT* trägt, und dem Baldachin ein En-

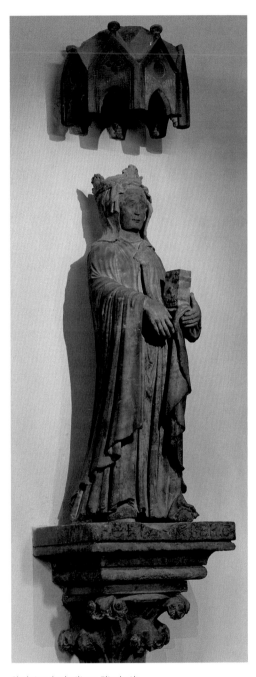

Skulptur der heiligen Elisabeth

semble. Die sowohl spätromanisch als auch frühgotische Elemente vereinende Skulptur datiert in die Jahre kurz nach der 1235 erfolgten Heiligsprechung der ehemaligen Thüringi-

133

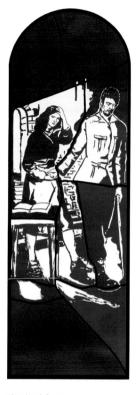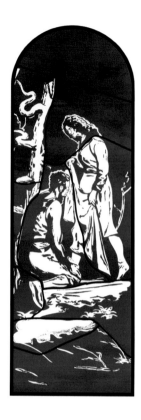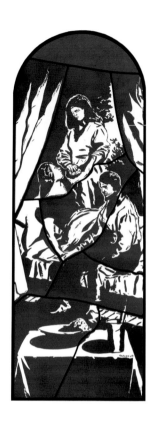

Elisabethfenster

schen Landgräfin und zählt damit zu den frühesten steinernen Statuen der Heiligen. Die bekrönte Heilige trägt in der linken Hand ein mit zwei Schließen verschlossenes Buch. Die rechte Hand hält leicht verborgen ein rundes Objekt in der Form eines Apfels. Über einem langen, bis auf die Füße herabfallenden Kleid, dessen Säume ursprünglich vergoldet waren, trägt die Heilige einen derben offenen Mantel, der im Brustbereich durch eine große Brosche zusammengehalten wird. Ihr Haupt ist von einem bis auf die Schultern fallenden Kopftuch bedeckt, unter dem das glatte Haar kaum durchschimmert. Das bemerkenswerte Attribut der großen vierzackigen Reifkrone könnte ein Reflex auf das von Kaiser Friedrich II. im Zusammenhang mit der Erhebung der Gebeine der Heiligen 1236 in Marburg gestiftete Kronenreliquiar gedeutet werden. Tatsächlich befindet sich im Haupt der Naumburger Elisabethfigur

ein *Sepulcrum*, das für die Aufnahme von Reliquien bestimmt war.

Literatur: Bergner 1903, S. 97–99 | Schubert 2008, S. 185–188 | Schenkluhn 2008, S. 25–44

► S. 19, Abb. S. 19, 133

27 Elisabethfenster

Mundgeblasenes Echtantikglas, Ätztechnik, gefasst in Bleiverglasung mit Messingrahmen, Entwurf: Neo Rauch 2007

Im Rahmen der erstmaligen Präsentation der Elisabethkapelle anlässlich des 800. Geburtstages der heiligen Landgräfin kam es auch zur Neuverglasung der insgesamt vier romanischen Fenster des Raumes. Für die Gestaltung der Entwürfe zu den drei größeren Fenstern konnte der bekannte Leipziger Maler Neo Rauch gewonnen werden. In Anlehnung an die Vita der populären Heiligen, wie sie u. a. in der

legenda aurea des Jacobus de Voragine oder der Biografie des Dominikaners Dietrich von Apolda tradiert wird, erarbeitete Rauch drei Szenen: 1. (links) Der Abschied von ihrem Gemahl, Landgraf Ludwig IV. († 1227), der sich auf den Kreuzzug begibt, von dem er nicht zurückkehren sollte; 2. (Mitte) Die Kleiderspende, die in Analogie zur bekannten Geschichte des heiligen Martin von Tours für die Abkehr von allem irdischen Besitz steht; 3. (rechts) Die Krankenpflege als weiterer karitativer Topos, der zugleich auf Elisabeths Wirken in dem von ihr 1228 begründeten Hospital in Marburg verweist. Marburg, wo sie ihre Vorstellungen von aufopferungsvoller Caritas und strenger persönlicher Askese in radikaler Weise umsetzte, beschließt zugleich den Lebenskreis der 1231 verstorbenen Landgräfin.

Literatur: Kunde Harald 2008, S. 49–55

▶ Abb. S. 19, 134

I Nördliches Seitenschiff

28 Grabmal des Domherrn Georg von Molau († 1580)

Der rahmenlose Grabstein zeigt den Naumburger Domherrn stehend als Mann in mittleren Jahren mit kurzgeschnittenem Vollbart und hoch ansetzendem kurzen Haar. Er trägt einen schwarzen Talar mit langen Ärmeln und Längsborten. In seiner rechten Hand hält er ein Paar Handschuhe. In der linken Hand, deren Zeigefinger einen Ring trägt, hält er ein kleines Buch. Über dem Haupt befinden sich zwei Wappen. Als ausführender Meister wurde gelegentlich Matthes Steiner vorgeschlagen, der auch für die Grabmäler des Dekans Peter von Neumark [15] und des Domherren Günther von Bünau [14] verantwortlich zeichnete. Georg von Molau war seit 1556 Domherr und später Kantor in Naumburg. Die Darstellung auf seinem Grabstein korrespondiert mit einem Gemälde, das um 1570 entstanden ist, und das Molau laut Inschrift als 33-jährigen Mann zeigt.

Literatur: Bergner 1903, S. 181 | Führ 2006, S. 148

▶ S. 93, 128

K Nordquerhaus

29 Grabmal des Propstes Johannes von Eckartsberga († 1406)

Das Epitaph aus gelbem Sandstein hat einen rechteckigen Rahmen mit vertiefter Inschrift, die ursprünglich mit schwarzer Farbe ausgefüllt war. Sie ist im oberen rechten und im unteren zentralen Feld zerstört. Im Zentrum steht in einer Nische zurückgesetzt der Verstorbene in einer Kielbogenarchitektur, die von schlanken Säulen mit schlichten Basen und Blattkapitellen getragen wird. Die den Kielbogen bekrönende Kreuzblume ragt in einer runden Ausbuchtung in das obere Umschriftfeld hinein. Der Verstorbene erscheint im Ornat des Kanonikers, bekleidet mit Albe, Obergewand und Pluviale. Sein kräftiges Haupt ist mit einer Kappe bedeckt. In seiner rechten Hand trägt er ein mit Buckeln beschlagenes Buch, das mit zwei Schließen verschlossen ist. Das Epitaph wurde mehrfach übermalt. Die Arbeit kopiert in großen Teilen das Grabmal des Propstes Burkard von Bruchterde [17] im südlichen Seitenschiff, ohne jedoch an dessen hoher Qualität anknüpfen zu können. Ursprünglich standen beide Epitaphe nebeneinander im südlichen Seitenschiff. Das des Johannes von Eckartsberga wurde erst im Zuge der Barockisierung hierher versetzt. Johannes von Eckartsberga erscheint seit 1374 als Naumburger Dekan, 1391 trat er als Nachfolger Burkards von Bruchterde das höchste Kapitelsamt des Propstes an, das er bis zu seinem Tod behielt.

Literatur: Bergner 1903, S. 184 | Schubert/Görlitz 1959, Nr. 20

▶ Abb. S. 63

30 Retabel Bekehrung des Paulus

Georg Lemberger ?, um 1520

Das ursprünglich vielleicht zum Barbaraaltar im nördlichen Seitenschiff gehörende Retabel befindet sich heute auf dem Johannesaltar im nördlichen Querhaus. Während Mittelteil, Flügel und Predella wohl im Zusammenhang stehen, wurde der Aufsatz neuzeitlich erheblich

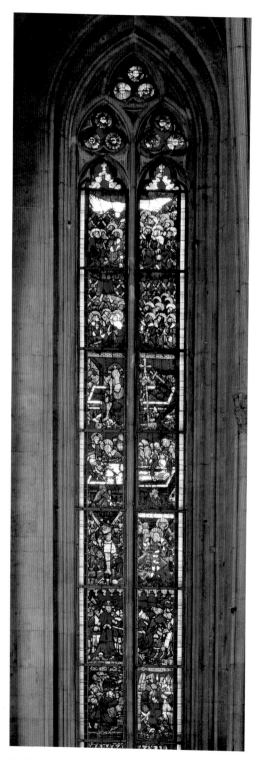

Passionsfenster

verändert. Im Mittelbild ist die Bekehrung des Apostels Paulus dargestellt – das sogenannte »Damaskuserlebnis«. Die Szene zeigt den Moment, in dem Paulus vom göttlichen Strahl getroffen wird. Paulus erscheint als Reiter in prächtiger roter orientalischer Kleidung. Ebenso wie seine gerüsteten Begleiter wird Paulus von der Epiphanie aufgeschreckt und gerät ins Straucheln. Über ihm droht ein bewaffneter Engel. Die voralpine Landschaft verweist auf Einflüsse des Donaustils. Im Bildvordergrund steht ein mit geschlossenem Mantel und Barett dargestellter Mann, der ein geöffnetes Buch in seinen Händen hält – vielleicht ein Kanoniker, der als Stifter auftritt. Die geöffneten Flügel zeigen die Dompatrone, links Petrus und rechts Paulus. Im geschlossenen Zustand erscheinen die heilige Barbara (links) und die heilige Hedwig (rechts). Die geschwungene Predella enthält eine Darstellung der vier bekannten lateinischen Kirchenväter. Von links nach rechts: Papst Gregor der Große, Hieronymus als Kardinal mit der Vulgata und dem Löwen, Augustinus als schreibender Bischof und der Mailänder Bischof Ambrosius mit dem von einem Pfeil durchbohrten Herz. Der im 20. Jahrhundert vor allem um die Inschrift erweiterte Aufsatz zeigt das Schweißtuch (*sudarium*) mit dem Antlitz Christi, das von zwei Engeln getragen wird. Die Szene wird auf beiden Seiten vom Naumburger Stiftswappen flankiert.

Literatur: Bergner 1903, S. 165–166 | Schubert 2008, S. 193

L OSTCHOR

31 Glasmalerei

Passionsfenster, Naumburg-Erfurter Werkstatt ?, um 1420/30

Die Glasmalereien des zweibahnigen Fensters, die ursprünglich für kleinere Bahnen geschaffen wurden, sind größtenteils erst im 19. Jahrhundert an ihren heutigen Platz gelangt. Der programmatische Zusammenhang lässt sich nur noch teilweise herstellen. Das Programm beginnt mit der Darstellung zweier Könige neben Maria und Joseph und setzt sich mit den

bekannten Stationen der Passion fort (Ölberg, Gefangennahme, Christus vor Pilatus und Kreuzigung). Schließlich folgen Grablegung, Auferstehung und Pfingstwunder. Die fragmentarische Überlieferung lässt nur noch erahnen, dass das ursprüngliche Programm neben der eigentlichen Passion auch das Marienleben thematisierte. Die keiner konkreten Werkstatt zuzuweisenden Arbeiten verweisen stilistisch nach Erfurt. Ein Zusammenhang mit der Stiftungstätigkeit des Naumburger Bischofs Gerhard II. von Goch (1409–1422), der enge Beziehungen zu Erfurt pflegte, ist nicht unwahrscheinlich.

Literatur: Bergner 1903, S. 143–148 | Siebert/Ludwig 2009, S. 70–71

▶ S. 56, Abb. S. 56/57

32 Glasmalerei

Paulusfenster, Ferdinand von Quast (Entwurf)/ Ferdinand Ulrich, Berlin 1856

Das Fenster wurde 1856 vom preußischen König Friedrich Wilhelm IV. gestiftet, der bereits während eines Besuchs des Naumburger Doms drei Jahre zuvor die Ergänzung der verlorenen mittelalterlichen Scheiben angeregt hatte. Nach einem Konzept des damaligen preußischen Staatskonservators Ferdinand von Quast (1807–1877) wurden die neuen Scheiben am kurz zuvor gegründeten Königlichen Glasmalerei-Institut Berlin-Charlottenburg gefertigt. Ausführender Glasmaler war Ferdinand Ulrich. Programmatisch orientierte man sich ebenso wie im gegenüberliegenden Petrus-Fenster [35] an den Legenden der beiden Dompatrone Petrus und Paulus.

Literatur: Siebert/Ludwig 2009, S. 67–70

▶ S. 103, Abb. S. 56/57, 103

33 Glasmalerei

Marienfenster, Naumburg-Erfurter Werkstatt, erste Hälfte 14. Jahrhundert

Der mittelalterliche Bestand ist noch größtenteils erhalten und wird einer Werkstatt zugeschrieben, die u. a. für das Augustinerfenster der Erfurter Augustinerkirche verantwortlich

zeichnete. Die durch die Hochaltarrückwand weitestgehend verdeckten Ergänzungen des 19. Jahrhunderts setzen erst unter der Figurengruppe ein. Unter der prächtigen, wahrscheinlich auf oberrheinische Einflüsse zurückgehenden Architektur, die in kräftigen Gold-, Rot- und Blautönen gearbeitet ist, erstreckt sich über alle drei Bahnen das zentrale Motiv des Fensters: Maria mit dem Kinde wird von den beiden Dompatronen Petrus und Paulus flankiert, wobei Petrus aufgrund der anerkannten Hierarchie unter den Aposteln die prominentere Position auf der rechten Seite Marias zukommt. Beide Apostel tragen jeweils in der linken Hand die sie ausweisenden Insignien Schlüssel (Petrus) und Schwert (Paulus). In der Rechten halten beide jeweils einen geschlossenen Codex. Die verloren gegangenen Felder darunter sind nach der erhaltenen Inschrift 1858 durch Wappenbilder ergänzt worden. Das zentrale Feld mit dem Naumburger Stiftswappen (Schlüssel und Schwert) wird zu seiner Rechten flankiert vom preußischen (schwarzer Adler auf weißem Grund), zu seiner Linken vom brandenburgischen (roter Adler auf weißem Grund) Wappen. Der preußische Adler trägt auf seiner Brust die Inschrift »FR« für *Fridericus Rex*, die auf den preußischen König Friedrich Wilhelm IV. als Stifter und Landesherrn verweist.

Literatur: Bergner 1903, S. 143 | Siebert/Ludwig 2009, S. 60–63

▶ S. 55, 103, Abb. S. 56/57

34 Glasmalerei

Jungfrauenfenster, Naumburg-Erfurter Werkstatt, erste Hälfte 14. Jahrhundert

Der mittelalterliche Bestand setzt mit dem fünften Feld von unten ein und wird einer Werkstatt zugeschrieben, die u. a. für das Augustinerfenster der Erfurter Augustinerkirche verantwortlich zeichnete. Die darunter liegenden Felder sind Ergänzungen des 19. Jahrhunderts. Das dreibahnige Fenster enthält als Programm die Geschichte der törichten und klugen Jungfrauen nach dem Matthäusevangelium (Mt 25,1–13). Auf einem blau-roten Teppichgrund sind in der linken (heraldisch

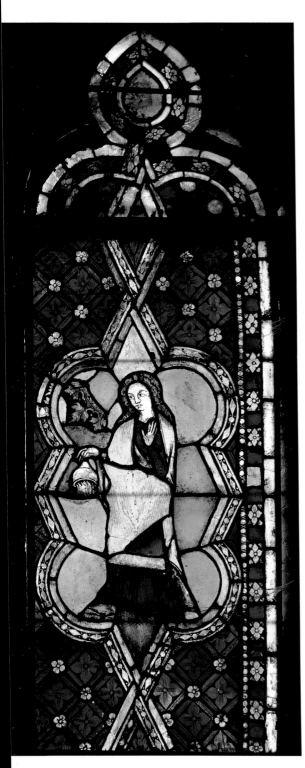

Jungfrauenfenster

rechts) Bahn die fünf klugen, in der rechten (heraldisch links) Bahn die törichten Jungfrauen aufgeführt. Die Jungfrauen tragen Lampen. Die der Klugen sind mit Öl gefüllt, während die Törichten ihr Öl verschwendet haben. Als die Zeit gekommen war, fanden allein die klugen Jungfrauen den Weg durch das Dunkel und wurden von Christus in das Paradies geführt, während die törichten Jungfrauen hilflos umherirrten. Das Gleichnis von den Jungfrauen war im Mittelalter eine beliebte Allegorie für die Seligen und Verdammten.

Literatur: Bergner 1903, S. 141–143 | Siebert/Ludwig 2009, S. 63–66

► S. 55, Abb. S. 56/57 und links

35 Glasmalerei

Petrusfenster, Ferdinand von Quast (Entwurf)/ Ferdinand Ulrich, Berlin 1856

Das Fenster wurde 1856 vom preußischen König Friedrich Wilhelm IV. gestiftet, der bereits während eines Besuchs des Naumburger Doms drei Jahre zuvor die Ergänzung der verlorenen mittelalterlichen Scheiben angeregt hatte. Nach einem Konzept des damaligen preußischen Staatskonservators Ferdinand von Quast (1807–1877) wurden die neuen Scheiben am kurz zuvor gegründeten Königlichen Glasmalerei-Institut Berlin-Charlottenburg gefertigt. Ausführender Glasmaler war Ferdinand Ulrich. Programmatisch orientierte man sich ebenso wie im gegenüberliegenden PAULUS-FENSTER [32] an den Legenden der beiden Dompatrone Petrus und Paulus.

Literatur: Siebert/Ludwig 2009, S. 67–70

► S. 102, Abb. S. 102

36 Glasmalerei

Symbolfenster, Naumburg-Erfurter Werkstatt ?, um 1420/30

Die Glasmalereien des zweibahnigen Fensters, die ursprünglich für kleinere Bahnen geschaffen wurden, sind größtenteils erst im 19. Jahrhundert an ihren heutigen Platz gelangt. Der programmatische Zusammenhang lässt sich nur noch teilweise herstellen. Christus thront

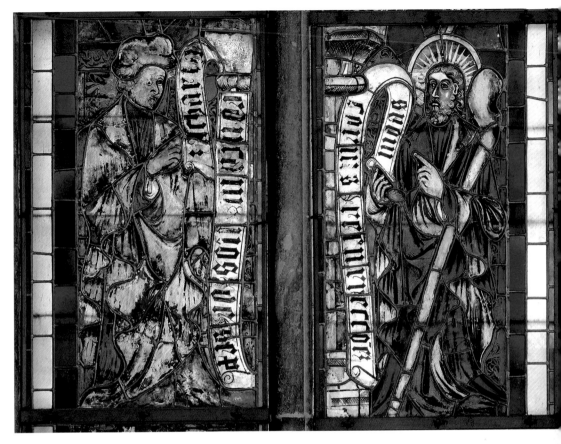

Symbolfenster

mit Maria, die laut einer apokryphen Legende zur Königin des Himmels gekrönt wurde, unter einem großzügigen Baldachin. Die unteren Felder mit Propheten und Aposteln gehören augenscheinlich in einen anderen Zusammenhang, und könnten sich ursprünglich in den beiden heute einfach verglasten Fenstern auf der Süd- und Nordseite befunden haben. Die keiner konkreten Werkstatt zuzuweisenden Arbeiten verweisen stilistisch nach Erfurt. Ein Zusammenhang mit der Stiftungstätigkeit des Naumburger Bischofs Gerhard II. von Goch (1409–1422), der enge Beziehungen zu Erfurt pflegte, ist nicht unwahrscheinlich.

Literatur: Bergner 1903, S. 148–151 | Siebert/Ludwig 2009, S. 70–71

▶ S. 56, Abb. S. 56/57

37 Diakon

Kalkstein, Naumburger Meister, um 1249

Die Darstellung eines lebensgroßen Geistlichen im Naumburger Ostchor gehört neben einem weiteren Stück aus Straßburg zu den ältesten Vertretern der sogenannten Atzmänner, eines Skulpturentyps in Gestalt eines Geistlichen, meist eines Diakons, der als Lesepult für den liturgischen Gebrauch in Klerikerkirchen genutzt worden ist, und vor allem von der Mitte des 13. bis zum 16. Jahrhundert verbreitet war.

Die Ursprünge des Atzmanns führen nach Mainz, wo ein heute nicht mehr erhaltenes Stück wahrscheinlich vor 1239 vom Naumburger Meister geschaffen worden war. Derselbe

Meister hat etwa 10 Jahre später auch für die Naumburger Domkirche einen Atzmann geschaffen, der heute als Diakon bekannt ist. Die Aufstellung des Naumburger Diakons im Ostchor ist zwar erst für das 18. Jahrhundert sicher nachzuweisen, dürfte aber aufgrund seiner liturgischen Funktion ursprünglich sein.

Die bemerkenswert wirklichkeitsnahe Erscheinung des Geistlichen und die starken dynamischen Elemente in der Gewandung stehen kaum hinter den Skulpturen des Westchorzyklus zurück. Der Ornat ist voll ausgebildet: Über einer weißen Albe, die nur im Fußbereich und als knapper Streifen über den Handgelenken durchschimmert, trägt der niedere Geistliche eine rote, mit Goldborten versehene langärmelige Dalmatik. Der in Fransen auslaufende Manipel liegt korrekt über dem linken Unterarm. Hals und Schulter sind mit einem weißen Humerale bedeckt. Das teilweise gelockte, kräftige Haar des Geistlichen ist über der Stirn gekürzt und am Hinterkopf von einer Tonsur unterbrochen. In Anlehnung an einen realen Vorgang, bei dem der das Buch haltende Diakon zum zelebrierenden Priester aufschaut, ist der Blick der Skulptur leicht zur Seite und nach oben geneigt. Nase und Lippen sind wahrscheinlich im 19. Jahrhundert in Gips ergänzt worden.

In den detailreich und natürlich gestalteten Händen hält der Diakon ein großes Lesepult, das auf einem in Ast- und Blattwerk auslaufenden Eichenstämmchen ruht, an dem sich Efeu nach oben rankt.
Literatur: Bergner 1903, S. 116–117 | Schubert 2008, S. 177–178
► S. 53, Abb. S. 53, 141

38 Marienretabel

Mitteldeutschland, frühes 16. Jahrhundert

Das Retabel gehörte ursprünglich nicht zum Hauptaltar des Domes, auf dem es heute steht. Mittelschrein und Flügel des reich mit Goldgrund hinterlegten Altarbildes füllen geschnitzte Figuren unter vergoldeten Baldachinen aus dichtem Distelwerk, das im Mittelschrein auf gezogenen Säulen ruht. Die vier Register der beiden Flügel enthalten die figür-

lichen Darstellungen der zwölf Apostel. Deutlich größer sind die Figuren des Mittelschreins gearbeitet. Im Zentrum steht die bekrönte Maria auf einer Mondsichel, das Jesuskind in den Armen haltend. Sie wird flankiert von den ebenfalls bekrönten Jungfrauen Katharina, deren Insignien nicht mehr erhalten sind und Barbara (mit dem Kelch). Aufgrund der ikonographischen Hierarchie – Katharina steht rechts von Maria (vom Betrachter links) – kann das Retabel einem ehemaligen Katharinenaltar zugewiesen werden.
Literatur: Bergner 1903, S. 163 (Nr. 4)
► Abb. S. 64

39 Piscina

14. Jahrhundert

Das mit einer qualitätsvollen Ornamentik ausgestattete Wasserbecken auf der Südseite des Chors gehört zum Bestand der gotischen Erweiterung des Polygons. Es diente zum Ausguss des während der Liturgie genutzten Wassers. Der vorgeblendete Rahmen des Beckens besteht aus einer steil aufragenden Giebelarchitektur, die seitlich von Fialen und an der Spitze von einer Kreuzblume bekrönt wird. Im Giebelfeld befindet sich die Darstellung eines heranfliegenden Habichts, der zwei kleinere Vögel greift. An der seitlichen Architektur sind zwei stilisierte Wasserspeier angebracht: links ein Löwe, rechts ein Geige spielender Affe ohne Kopf.
Literatur: Bergner 1903, S. 93
► S. 62, Abb. S. 56/57

40 Frühgotischer Viersitz

Naumburg, 13. Jahrhundert

Der frühgotische Viersitz ist als Bischofsstuhl überliefert und erscheint bereits in den frühesten Beschreibungen des Ostchors an seiner heutigen Position an der Chorsüdwand. Ob er ursprünglich für einen anderen Zweck bestimmt war, etwa zur Aufstellung im Westchor, lässt sich bislang nicht nachweisen. Das qualitätsvoll ausgeführte Gestühl ist an allen drei geschlossenen Seiten zweigeschossig aufgebaut. Die Rückwand wird durch eine spitzbogige Ar-

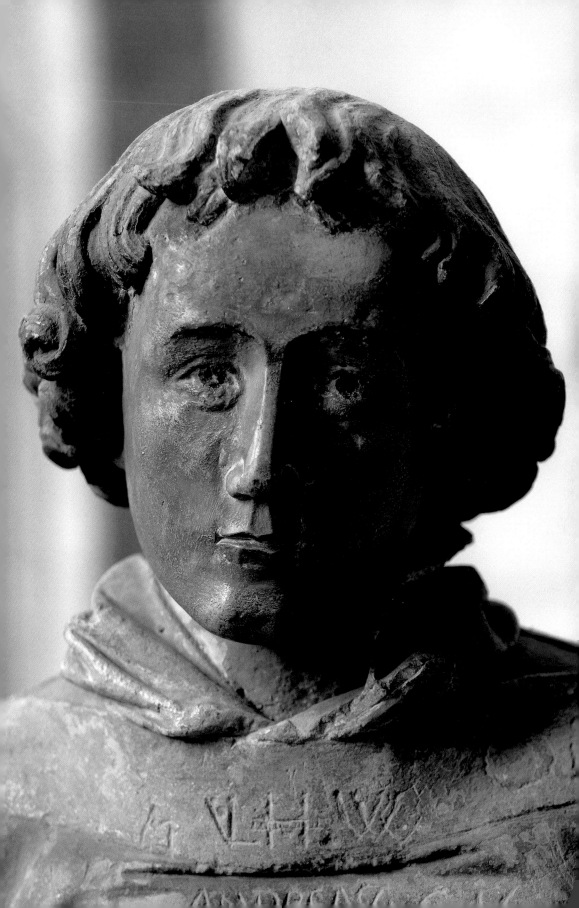

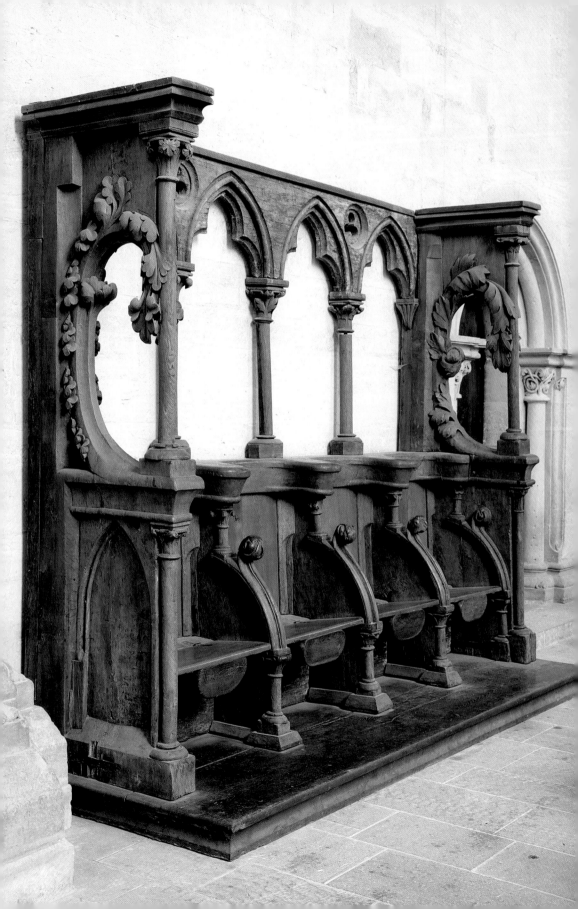

katur aufgebrochen, deren Säulen mit Pflanzenkapitellen dekoriert sind. In den Zwickelfeldern zwischen dem ersten und zweiten sowie dem dritten und vierten Bogen ist jeweils ein Dreipass eingelassen. Die durchbrochenen Obergeschosse der beiden Wangen sind mit üppigem Blattwerk aus Akelei (links) und Lattich (rechts) gefüllt, das bemerkenswert naturnah erscheint. Die auf kleinen Säulen ruhenden Abtrennungen der Sitze laufen in geschwungenen, jeweils von einem Blattknauf bekrönten Armlehnen aus.

Literatur: Bergner 1903, S. 153–154 | Schubert 2008, S. 68–69

▶ S. 61f., Abb. S. 59, 142

41 Spätgotisches Kruzifix

Naumburg ?, 15. Jahrhundert

Der heute von einem barocken Grabgitter geschützte spätgotische Kruzifixus stand ursprünglich vor dem Bischofsgrabmal [42] im Ostchor, vielleicht als Ersatz für ein noch älteres Stück. Entstehungszeit und Ursprung des Stückes sind bislang unbekannt. Im Zuge von Renovierungsarbeiten in der Mitte des 19. Jahrhunderts sind Kruzifix und Sockelstein an den jetzigen Platz im Nordquerhaus gelangt. Die noch erkennbare Unregelmäßigkeit in der Brust des Gekreuzigten verweist auf eine verschlossene Öffnung, die früher mit einem Kristall besetzt war, hinter dem sich Reliquien befanden. Das Haupt des mit einem gezackten Nimbus bekrönten Gekreuzigten ist deutlich nach unten geneigt. Unter der Dornenkrone ist reichlich Blut angedeutet ebenso wie an der weit klaffenden Seitenwunde. Eine eingehende wissenschaftliche Untersuchung des Kruzifix steht noch aus.

Literatur: Bergner 1903, S. 171

42 Bischofsgrabmal

Naumburger Meister, Mitte 13. Jahrhundert

Das vom Naumburger Meister um die Mitte des 13. Jahrhunderts geschaffene Bischofsgrabmal auf den Stufen des Ostchors gehört zu den bedeutendsten mittelalterlichen Bildnisgrabplatten Deutschlands. Die Hintergründe einer

möglichen Bestattung, deren Alter und Zuweisung in der Forschung umstritten ist, sind bisher ungeklärt. Möglicherweise wird mit dem auf der Platte dargestellten Bischof Hildeward memoriert, unter dessen Episkopat (1003–1030) der Bischofssitz von Zeitz nach Naumburg verlegt worden war. Das Grabmal könnte somit Teil eines Gesamtprogramms in beiden Naumburger Chören gewesen sein, das vor dem Hintergrund des Streites zwischen dem Zeitzer Stiftskapitel und dem Naumburger Domkapitel um die Rechte der Mutterkirche der Diözese, in der Mitte des 13. Jahrhunderts komponiert wurde. Bis in das 19. Jahrhundert existierte noch eine hölzerne Abdeckung, auf deren Flügeln Malereien an Papst Johannes XIX. und Kaiser Konrad II. erinnerten, die als höchste Instanzen der Verlegung zugestimmt hatten. Der Bischof erscheint im vollen Ornat als lebensgroßes Standbild. In seiner linken Hand hält er, von zwei Fingern umschlungen, den Bischofsstab, dessen Krümme in einer mit Blattwerk verzierten Kurvatur ausläuft. In der rechten Hand trägt er ein Buch, das er mit seinen Fingern leicht geöffnet hält. Unter der auf beiden Seiten deutlich hoch gezogenen Kasel schimmert ein langes Unterkleid hervor. Über der Kasel trägt der Bischof ein rot gefasstes Pallium, während der Hals von einem Humerale verdeckt wird. Über den linken Arm fällt ein in Fransen auslaufender Manipel. Das Haupt mit den rundlichen und freundlichen Gesichtszügen wird von einer einfachen Mitra bedeckt.

Literatur: Lüttich 1898, S. 33–42 | Bergner 1903, S. 117–118 | Schubert 2008, S. 178–183

▶ S. 24, 143, 154, Abb. S. 52

43 Spätgotischer Viersitz

Um 1500

Die einstige Funktion und ursprüngliche Aufstellung des wohl kurz nach 1500 entstandenen spätgotischen Viersitzes ist unbekannt. Das Gestühl ist an allen drei geschlossenen Seiten eingeschossig. Die Rückwand wird von einem Zinnenfries bekrönt, der auf einem Band von Ast- und Distelwerk ruht, das auch die geschlossenen Wangen schmückt. Das Relief auf der rech-

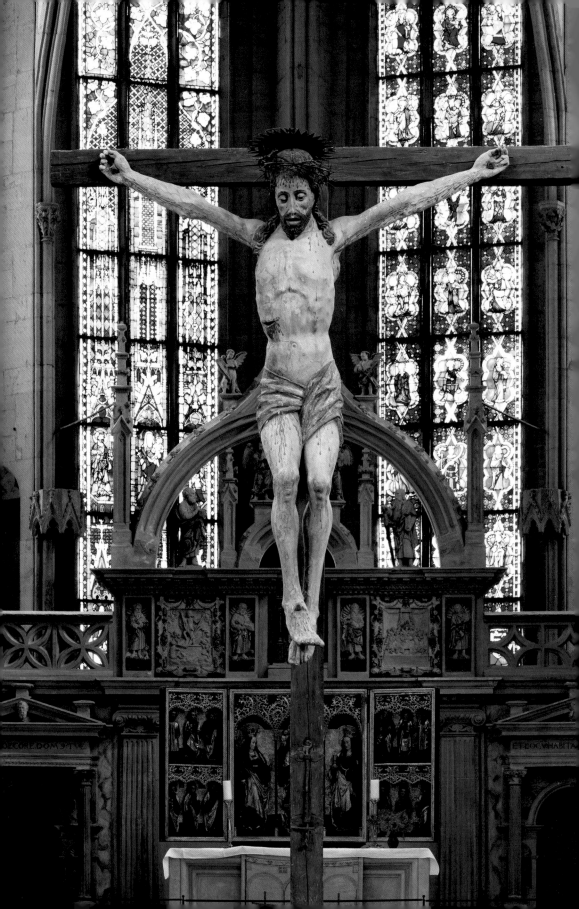

ten Wange zeigt den Evangelisten Johannes bei der Segnung des Kelches, das auf der linken Wange die Heiligen Stephanus und Laurentius mit ihren Attributen (Steine, Rost). Während die rechte Wange von zwei Fabeltieren bekrönt wird, erscheinen auf der linken ein Scholar und ein Mönch, der in seinen Händen ein leeres Spruchband trägt.

Literatur: Bergner 1903, S. 154 | Schubert 2008, S. 71

▶ S. 61f., Abb. S. 58/59

44 Chorgestühl

Naumburg, Sitze 13. Jahrhundert, Wangen und Baldachine frühes 14. Jahrhundert, Fialen um 1500

Das beeindruckende Gestühl besteht aus insgesamt 42 Sitzen. In den erhöhten hinteren Reihen befinden sich jeweils 11 Sitze für die 22 Domherren des Kapitels (*stallus in choro*). Die vorderen, jeweils durch einen Mittelgang unterbrochenen Reihen enthalten jeweils zehn Sitze, die für die am Chordienst beteiligten Vikare bestimmt gewesen sein dürften. Unter den zahlreichen Vikaren und Altaristen der Domkirche nahmen die sogenannten *vicarii chori* eine herausragende Stellung ein. In ihnen darf man die eigentlichen Leistungsträger der Liturgie während der Horen im Ostchor sehen. Die teilweise ergänzten Sitze gehen wohl noch auf die zweite Hälfte des 13. Jahrhunderts zurück, während die übrigen Teile hoch- und spätgotische Erweiterungen sind. Beide Gestühlreihen besitzen jeweils eine hohe Rückwand mit einer monumentalen Baldachinzone. Die hochaufstrebenden Fialen dürften im Episkopat Johannes III. von Schönberg entstanden sein und bilden den Abschluss des über drei Jahrhunderte gewachsenen Gestühls. Die aufwendig ausgeführten hochgotischen Wangen laufen in jeweils unterschiedlich gestalteter Kreis- und Kreuzornamentik aus mit einer großen Varietät an geometrischen Formen. Die große südliche Wange ist als halber Okulus ausgebrochen, der reiches Weinlaubdekor besitzt und in dem das Motiv des hasenjagenden Hundes eingebettet ist. Die mittlere südliche Wange läuft in einem mit Ahornblättern gefüllten Vierpass aus, wäh-

Chorgestühl

rend die kreisförmig bekrönte kleine Wange mit sternförmig angeordnetem Blatt- und Rankenwerk gefüllt ist.

Literatur: Bergner 1903, S. 154–155 | Schubert 2008, S. 66

▶ S. 61, 85, Abb. S. 58/59

45 Dreisitz

2. Hälfte 14. Jahrhundert

Das qualitätsvolle spätgotische Gestühl wurde wahrscheinlich in der zweiten Hälfte des 14. Jahrhunderts geschaffen und lässt böhmische Einflüsse erkennen. Es befand sich wahrscheinlich immer an der heutigen Stelle an der Rückwand des Ostlettners. Eine in der jüngeren Literatur vorgeschlagene Funktion als Bischofsstuhl ist auszuschließen. Letzterer ist nicht im Bereich des Domherrengestühls zu erwarten,

Spätgotisches Kruzifix

wo der Diözesan keine liturgische Aufgabe wahrnahm, sondern im Chor in unmittelbarer Nähe zum *altare summum*, wo sich im Naumburger Fall tatsächlich noch ein als »Bischofsstuhl« überlieferter VIERSITZ [40] befindet. Der Naumburger Dreisitz ist vielmehr als Ehrenplatz für die beiden höchsten Kapitelsämter anzusehen, wobei die Ikonographie der Reliefs auf die liturgische Praxis verweist, wonach Petrus als ranghöchster Apostel für die Seite des Propstes (*chorus praepositi*) und Paulus für die Seite des Dekans (*chorus decani*) steht. Das Gestühl ist an allen drei geschlossenen Seiten zweigeschossig aufgebaut, wobei die Rückwand von einem Dorsale aus Kielbögen abgeschlossen wird, die wiederum die als Muscheln ausgeführten Bedeckungen der Sitze bekrönen. Die Untergeschosse der Wangen besitzen gedrehte Stirnsäulen, während die Obergeschosse oval durchbrochen sind. An das aufstrebende Rankenwerk schmiegt sich jeweils ein reich kostümierter Edelknabe an. Über den Sitzen befinden sich drei aufwendige Flachreliefs, in der Mitte der segnende Christus mit Weltkugel, rechts und links von ihm die Apostelfürsten Petrus (Schlüssel) und Paulus (Schwert). Die Figuren werden von einer reichen Kielbogenarchitektur umrahmt.

Literatur: Bergner 1903, S. 155–156 | Schubert 2008, S. 66–67

▶ S. 60, Abb. S. 61

46 Pulte

Naumburg, 15. Jahrhundert ? und 1580/81

Das hoch aufstrebende gotische Pult vor dem DREISITZ [45], mit dem es wahrscheinlich von Anfang an funktional verbunden war, lässt sich stilistisch nicht näher datieren. Es handelt sich um einen schlichten Eichenkasten mit Beschlägen aus Eisen. Die verschließbare Klappe aus Nadelholz ist nachträglich eingesetzt worden. Die beiden vorderen, ebenfalls aus Eiche gefertigten, taubenhausähnlichen Pulte wurden für die 1580 vom Domkapitel erworbenen ehemaligen Meißner Chorbücher angefertigt und sind auf Größe und Gewicht der monumentalen Handschriften ausgerichtet. Beide Pulte sind in ihren Aufsätzen drehbar und verfügen über Ausstanzungen in der Auflage, in denen spezielle, an den Einbänden der Bücher befestigte, Eisenzapfen arretieren konnten, um eine größere Stabilität zu gewährleisten. Die nachträglich eingebauten verschließbaren Klappen aus Nadelholz hatten bereits Vorgänger. Jede Chorseite nutzte einen der beiden Pulte, wobei die doppelte Auflage jeweils in einer Ost-West-Achse ausgerichtet war. Auf jedem Pult lagen ständig zwei Chorbücher, von denen ein jedes bis zu 45 Kilogramm wog und einen anderen liturgischen Abschnitt präsentierte. Chorbücher und Pulte blieben bis zur Abschaffung der lateinischen Horen in der Mitte des 19. Jahrhunderts in Benutzung. Während jeweils ein Band der kostbaren Handschriftengruppe im DOMSCHATZGEWÖLBE [M] ausgestellt wird, vermittelt im Ostchor ein Faksimile einen Eindruck von der ehemaligen Nutzung der Bücher.

Literatur: Bergner 1903, S. 156 | Schubert 2008, S. 71

▶ S. 61, 85, Abb. S. 58/59, 62, 85

47 Spätgotisches Kruzifix

Holzkreuz, Corpus mit bemalter Leinwand überzogen, 15. Jahrhundert?

Entstehungszeit und Herkunft des qualitätsvollen Stückes sind bislang unbekannt. Nachdem er seit der Mitte des 18. Jahrhunderts über 250 Jahre hinter dem barocken Grabgitter im Südquerhaus aufgestellt war, konnte der Gekreuzigte 2014 wieder am ursprünglichen Standort auf der Ostlettnerbrüstung aufgestellt werden. An dieser Stelle könnte er im Spätmittelalter einen älteren Vorgänger ersetzt haben. Der wohlproportionierte Körper zeigt Wundermerkmale und Blut als Reste der originalen Fassung. Das von einem gezackten Nimbus bekrönte Haupt ist deutlich nach unten geneigt. Auf der Stirnpartie unterhalb der Dornenkrone sind zahlreiche Bluttropfen angedeutet, ebenso entlang der langen Nase und auf der Brust. Von der einstigen Haarperücke ist nichts mehr erhalten geblieben. Eine eingehende wissenschaftliche Untersuchung des Kruzifixes steht noch aus.

Literatur: Bergner 1903, S. 171

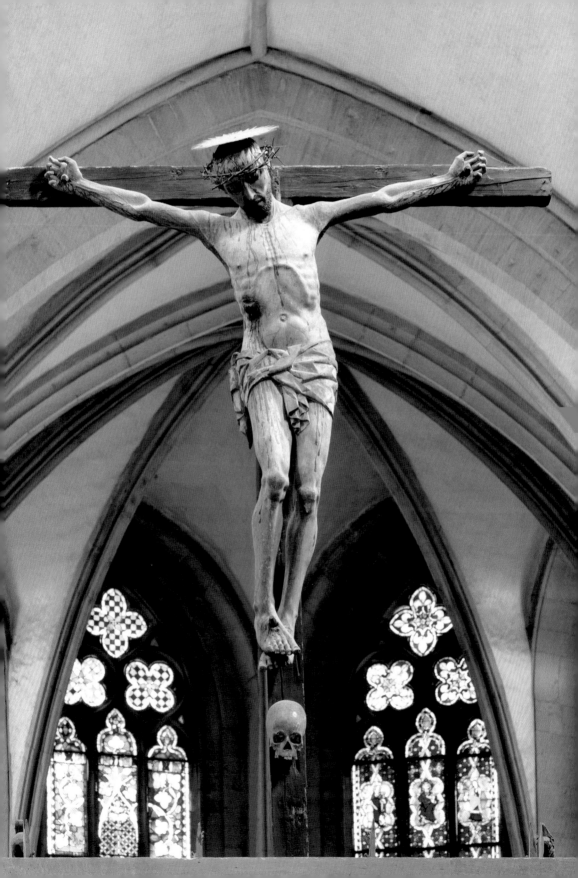

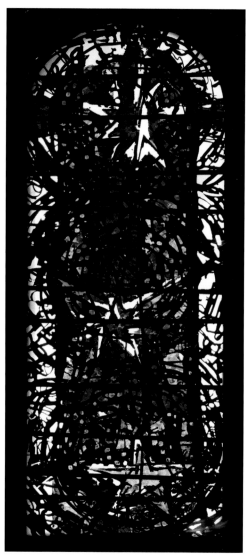

Zwei Fenster in der Südwand der Stephanuskapelle von Thomas Kuzio

M Stephanuskapelle

48 Glasmalerei

Meißen, Naumburg, 1938, Josef Oberberger

Das aus mittelalterlichen Fragmenten zusammengesetzte Mosaikfenster ist eine Neuschöpfung des 20. Jahrhunderts und geht auf eine Stiftung des preußischen Politikers und Naumburger Domherrn Tilo Freiherr von Wilmowsky

(1878–1966) zurück, wie auch aus der Inschrift hervorgeht: *Gefügt aus Meißner altem Glas bin ich gewidmet Naumburgs Dom durch Tilo Frh. von Wilmowsky Anno Domini 1938.* Die aus dem Privatbesitz des Domherrn stammenden Meißner Fragmente konnten bislang keinem konkreten Bestand zugewiesen werden. Mit der Gestaltung des Fensters wurde der renommierte Münchner Kunst- und Glasmaler Josef Oberberger (1905–1994) beauftragt. Der origi-

nelle Entwurf zeigt im Zentrum des weitgehend konturlos erscheinenden Mosaiks drei Kreuze, die in drei übereinander liegenden Feldern angeordnet sind. Im unteren linken Feld befindet sich die Inschrift, rechts das Familienwappen des Stifters.

Literatur: Siebert/Ludwig 2009, S. 32–33

49 Zwei Fenster in der Südwand der Stephanuskapelle

Entwurf: Thomas Kuzio (geb.1959) 2012; Ausführung: Thomas Kuzio und Derix Glasstudio/Taunusstein 2012

Die beiden Südfenster aus sandgestrahltem Echtantikglas und mit Schwarzlot in Strukturdruck aufgebrachten grafischen Elementen konnten 2012 im Zuge des Ausstellungsprojekts zur Glasmalerei der Gegenwart in Chartres und Naumburg neu gestaltet werden. Einfühlsam nehmen die neuen Fenster Bezug auf den architektonischen Raum und das Apsisfenster Oberbergers und setzen zugleich eigene Akzente. Das brillante Farbspiel in blau, grün, gelb und rot taucht die Kapelle vom späten Vormittag bis frühen Nachmittag in ein besonderes Licht.

► Abb. S. 148

Geburt Christi von Lukas Cranach d. Ä., Detail mit Maria

N Domschatzgewölbe

50 Gemälde Geburt Christi

Auf Holz gemalt, Lukas Cranach d. Ä., um 1510

Ob das kleine Gemälde ursprünglich zu einem der vielen Marienaltäre der Domkirche gehört hat, ist ungewiss. Im 18. Jahrhundert hing es an einem der südlichen Pfeiler im Ostchor. Cranach ließ sich von einem Holzschnitt Albrecht Dürers aus dessen »Kleiner Holzschnittpassion« inspirieren. Die insgesamt sehr gedrungene Szene zeigt den Stall in Bethlehem mit Maria, Joseph und dem Jesuskind, das – eher untypisch – von kindlichen Engeln in einem weißen Tuch getragen wird. Während die jugendliche Mutter ihre Hände zum Gebet gefaltet hat, erscheint der greisenhafte Joseph auf einem Stock gestützt

und ein Strohbündel tragend. Aus einer Öffnung im Hintergrund blicken Ochse und Esel auf die Szene, während eine geöffnete Luke rechts im Bild den Blick auf eine Stadt freigibt. Vom Dachboden schauen zwei Hirten herab, von denen der linke eine Kapuze mit Zaddelrand trägt. In der linken oberen Ecke ist eine Wolke angedeutet, in der sich vier singende Engel befinden, die in ihren Händen ein Notenblatt halten.

Literatur: Bergner 1903, S. 166–167, 319 | Schade 2006a, S. 125–128

► Abb. oben

51 Retabel der Dreikönigskapelle

Tempera auf Nadelholz, Frankoflämisch beeinflusster Maler, 1415/20

Das reich gestaltete Retabel gehörte zum Altar der DREIKÖNIGSKAPELLE [O], die 1416 vom Naumburger Bischof Gerhard II. von Goch (1409–1422) gestiftet wurde. Der namentlich

Retabel vom Altar der Dreikönigskapelle

nicht bekannte Künstler scheint aus mehreren Richtungen beeinflusst worden zu sein. Neben burgundisch-niederländischen Traditionen könnte der Prager »Schöne Stil« rezipiert worden sein. Ob der Auftrag im Zusammenhang mit dem Aufenthalt Bischof Gerhards auf dem Konstanzer Konzil steht, ist nach wie vor ungeklärt. Die mit reichem Goldgrund versehene Mittelszene des als Triptychon angelegten Altarbildes zeigt die Heiligen Drei Könige in einer gedrungenen Abfolge von Szenen ihres Reiseweges. Entsprechend der damit angedeuteten Dauer weist die Landschaft eine Fülle von Einzelmotiven auf. In der Bildmitte dehnt sich eine Stadt mit Markttreiben aus, während die links und rechts angedeuteten Hügel von Burgen beherrscht werden. Unterhalb der Burg auf der linken Seite erscheint eine durch ein Rad betriebene Mühle. Im Vordergrund haben die drei Könige die Krippe erreicht. Sie erscheinen ebenso in kostbaren zeitgenössischen Gewändern wie Maria, die hier nicht als Frau eines

armen Zimmermanns auftritt, sondern in Vorwegnahme ihrer späteren Himmelfahrt bereits als bekrönte himmlische Königin. Sie trägt das Jesuskind, das wiederum ein Geschenk aus den Händen des ersten knienden Königs entgegennimmt. Ochse und Esel als typische Gestalten der Stallszene erscheinen deutlich zurückgesetzt, ebenso wie der greisenhafte Joseph, der rechts hinter Maria gerade eine Mahlzeit unterbricht. Die beiden Innenflügel zeigen in ihrem oberen Bereich jeweils zwei Heilige unter einem Propheten, links die Dompatrone Petrus und Paulus, über denen sich der Prophet Jesaja mit einem Schriftband erhebt, rechts die Apostel Jakobus der Jüngere und Philippus, über ihnen wahrscheinlich der Prophet Jeremia. In den unteren Feldern sind kniende Stifterpersönlichkeiten dargestellt. Links Bischof Gerhard von Goch in einem kostbaren Pluviale vor seinem Bruder Dietrich, der am Naumburger Dom bepfründet war, rechts Lambert von Goch sowie ein nicht näher einzuordnender Mann namens Markus Beckemuschel.

Literatur: Bergner 1903, S. 163–164 | Schubert 2008, S. 189–194 | Hörsch 2006a, S. 102–107

▶ S. 66, 130, Abb. S. 67 und links

52 Dreikönigsretabel aus dem Zisterzienserkloster Pforte

Mitteldeutschland, Werkstatt des Malers Hans Topher, um 1510/20

Das Retabel stammt aus der Kirche des ehemaligen Zisterzienserklosters Pforte bei Naumburg. Ob die für das 18. Jahrhundert überlieferte Aufstellung auf dem Hochaltar der Klosterkirche ursprünglich ist, oder ob es sich um einen der größeren Nebenaltäre handelte, bleibt ungewiss. Eine Inschrift nennt Hans Topher als Urheber des Retabels. Wahrscheinlich handelt es sich dabei um einen aus Kunitz bei Jena stammenden Maler, der in Leipzig eine Werkstatt unterhielt, die für ein weiteres Retabel in der Pfarrkirche St. Veit auf dem Veitsberg bei Wünschendorf verantwortlich zeichnete. Das sogenannte Dreikönigsretabel gehörte ursprünglich wohl zu einem Marienaltar wie die Darstellungen auf den Flügeln nahelegen.

Während der linke Flügel mit dem Kindermord von Bethlehem und dem 12-jährigen Jesus im Tempel die Leiden der Maria darstellt, versinnbildlicht der gegenüberliegende Flügel die apokryphen Szenen der Himmelfahrt Mariens und ihre Krönung zur Königin des Himmels durch die Dreifaltigkeit von Gottvater, Christus und heiligen Geist (Taube). Die Außenflügel zeigen die Schmerzhafte Muttergottes im Gebet (links) und Christus als Schmerzensmann (rechts). Das Mittelbild ist als Schnitzarbeit aus Lindenholz ausgeführt und zeigt als weitere Marienszene das Motiv der Heiligen Drei Könige an der Krippe vor einer Hintergrundlandschaft, in der eine Stadt (links) und eine Burg (rechts) zu erkennen sind. Unter dem begabten Dach des mit einem gotischen Staffelgiebel versehenen Stalles sitzt Maria, das Jesuskind auf ihrem Schoß, während Joseph rechts von ihr deutlich zurückgesetzt erscheint. Einer der Könige übergibt kniend ein Geschenk, die beiden anderen blicken stehend dem Betrachter entgegen.

Literatur: Hörsch 2006b, S. 111–118

53 Retabel der Stephanuskapelle

Sächsische Werkstatt unter Einfluss des Meisters HW, um 1510

Das Retabel ist im Zuge des Ausbaus der meisten Altäre der Domkirche bereits Ende des 17. Jahrhunderts in die kleine Dorfkirche von Kistritz gelangt, weshalb es auch als »Kistritzer Altar« bekannt ist. Die hierarchisch prominentere Stellung des Heiligen rechts (vom Betrachter links) von Maria, der in seiner linken Hand Steine als Insignien seines Martyriums trägt, verweist auf ein Patrozinium des heiligen Stephanus. Somit erscheint eine Zuweisung zur STEPHANUSKAPELLE [L] unter dem Südostturm des Doms am wahrscheinlichsten. Stilistisch ergibt sich eine deutliche Nähe zu dem obersächsischen Meister mit den Initialen HW. Mittelbild und Innenflügel sind als Schnitzarbeit ausgeführt, während die Predella Malereien der vier Evangelisten mit Schriftbändern zeigt. Im Zentrum des Mittelschreins steht Maria mit dem Jesuskind als Mondsichelmadonna im

Strahlenkranz, neben ihr Stephanus (links) und Laurentius mit ersetzter Insignie (rechts). Über den Skulpturen erhebt sich ein teilweise ergänzter Baldachin aus Ast- und Distelwerk. Die vier Felder der beiden Flügel zeigen Gruppen von jeweils drei Heiligen, die ergänzt um Veit und Cyriakus, deren Skulpturen sich neben Christus über dem Mittelschrein befinden, das bekannte Ensemble der Vierzehn Nothelfer bilden. Links oben die Bischöfe Blasius, Dionysius und Nikolaus; darunter die Ritter Georg, Sebastian und Eustachius; rechts oben die Jungfrauen Barbara, Margaretha und Katharina; darunter die Märtyrer Pantaleon, Ägidius und Christophorus. Die geschlossenen Flügel zeigen als Malereien den heiligen Johannes den Täufer und den heiligen Nikolaus.

Literatur: Köhler 2006, S. 121–125

▶ S. 94, Abb. S. 95

54 Marienretabel

Mitteldeutschland um 1450

Das von einem unbekannten Künstler geschaffene Retabel gehört zu den qualitätsvollsten mitteldeutschen Arbeiten der Zeit und setzt sich aus einer Mitteltafel mit geschnitzten Heiligenstandbildern aus Nadelholz und zwei bemalten Flügeln zusammen. Als Hauptfigur erscheint im Zentrum eine Mondsichelmadonna. Rechts und links von ihr gruppieren sich in zwei Registern jeweils vier heilige Jungfrauen und Apostel. Eine sichere Zuweisung zu einem Patrozinium ist nicht möglich. Die Position der dargestellten Heiligen lassen mehrere Möglichkeiten zu. Als herausgehobene Figuren erscheinen rechts von Maria (vom Betrachter aus links) u.a. die heilige Dorothea und der heilige Andreas. Die Darstellung Dorotheas könnte auf einen 1333 vom Naumburger Domdekan Ulrich von Ostrau der heiligen Maria und heiligen Dorothea gestifteten Altar verweisen, die des heiligen Andreas auf eine bislang noch nicht sicher lokalisierte Andreaskapelle in einem der Domtürme. Die bemalten Innenflügel zeigen Szenen aus dem Marienleben. Die oberen Felder zeigen die Verkündigung durch den Erzengel Gabriel.

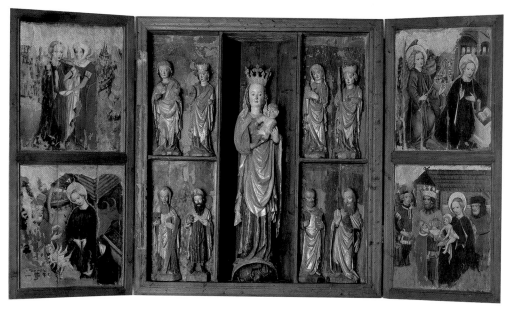

Marienretabel

Literatur: Bergner 1903, S. 163–165 | Hörsch 2006c, S. 107–111

► Abb. oben

55 Johannesschüssel

Haupt Lindenholz, Naumburg ?, 13. Jahrhundert, Schüssel 16. Jahrhundert

Das in einer wohl im frühen 16. Jahrhundert erneuerten Schüssel ruhende Haupt Johannes des Täufers hing ursprünglich über dem gleichnamigen Altar an der Ostwand des NÖRDLICHEN QUERHAUSES [K] im Naumburger Dom. Wie das im Scheitel des Hauptes eingelassene Sepulcrum erkennen lässt, wurde das Johanneshaupt als Reliquiar genutzt. Bei einer Öffnung des Sepulcrums im Jahr 1687 kamen über Authentiken identifizierbare Reliquien der Heiligen Johannes, Walpurga, Bartholomäus, Nikolaus, Margarethe, Hedwig und Gotthard zum Vorschein. Die verblasste Inschrift der Schüssel nimmt Bezug auf die Johanneslegende der Evangelien: MERET(RI)X SVADET . PVELLA SALTAT . REX IVBET . SANCTVS DECOLLATVR (»Die Dirne stiftet an, das Mädchen tanzt, der König befiehlt, der Heilige wird enthauptet.«)

Bei der Dirne handelt es sich um Herodias, die Schwägerin des Königs Herodes, mit der er ein Verhältnis hatte. Durch den betörenden Tanz der schönen Salome, der Tochter der Herodias, lässt sich König Herodes schließlich dazu bewegen, den populären Propheten hinzurichten, dessen Haupt in einer Silberschale präsentiert wurde. Diese Episode war die Grundlage für den weit verbreiteten Typus der Johannesschüssel, zu dessen frühesten deutschen Vertretern das Haupt der Naumburger Johannesschüssel gehört. Die qualitätsvolle Arbeit beeindruckt vor allem durch ihre große Naturnähe, die den Moment kurz nach der Hinrichtung in sehr drastischer Weise wiedergibt. Im geöffneten Mund des Täufers, aus dem die angesetzte Zunge herausgestreckt ist, scheinen die Zahnreihen des Toten durch. Am abgetrennten Hals treten Adern und Sehnen deutlich hervor. Unterstützt wurde die dramatische Szene von einer entsprechenden Farbfassung, die heute nur noch in Resten erhalten geblieben ist.

Literatur: Bergner 1903, S. 170–171 | Hörsch 2006e, S. 90–97

► S. 18, 65, Abb. S. 18

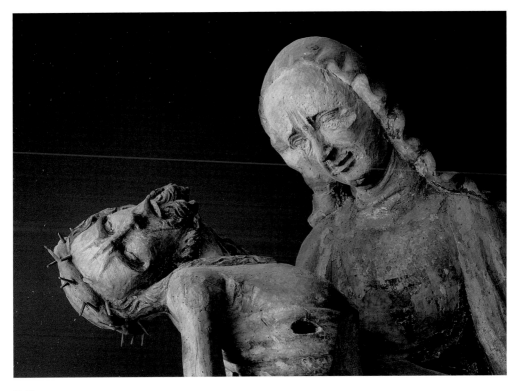

Pietà

56 Pietà

Pappelholz, Mitteldeutschland, um 1330/40

Die Naumburger Pietà gehört neben drei weiteren Stücken in Coburg, Erfurt und Freiburg zu den ältesten europäischen Vertretern dieses auch als »Vesperbild« bekannten Typus, der im Laufe des Spätmittelalters weite Verbreitung finden sollte. Als ursprünglicher Aufstellungsort der Pietà kann der ehemalige Vesperaltar im SÜDQUERHAUS [B] der Domkirche wahrscheinlich gemacht werden. Die sitzende Maria hält ihren gerade vom Kreuz abgenommenen Sohn im Schoß, dessen Körper besonders ausgemergelt erscheint. Aus den Wunden (Dornenkrone, Seitenwunde, Hände) strömt Blut. Das Hauptthema des Schmerzes und Mitleidens spiegelt sich auch in den Gesichtszügen Marias wider. Bei näherer Betrachtung zeigen sich jedoch Ansätze eines Lächelns, das als Antizipation der baldigen Auferstehung und Erlösung zu deuten

ist. Die Skulptur verfügt trotz erheblicher Schäden über einen bemerkenswerten Bestand der originalen Farbfassung.

Literatur: Hörsch 2006d, S. 97–101

▶ Abb. oben

57 Bischofskrümme 12. Jahrhundert

Holz, Mitteldeutschland, letztes Drittel 12. Jahrhundert

Die Krümme stammt wahrscheinlich aus dem BISCHOFSGRAB [42] im Ostchor des Naumburger Doms. Eine Zuweisung zu einem konkreten Bischof ist nach wie vor unsicher, da die Frage der Bestattung nicht geklärt ist. Somit bleibt auch offen, ob es sich bei der Krümme um eine Altarbeit handelt, die als Grabbeigabe für einen Bischof des 13. Jahrhunderts zweitverwendet wurde, oder eine zeitgenössische Arbeit für ein Bischofsgrab aus dem späten 12. Jahrhundert. Im letzteren Fall wäre an Bischof Udo II. († 1186)

153

Krümme 12. Jahrhundert

zu denken, der als Bauherr der unter dem Grabmal liegenden Mittelkrypta gilt. Die zweiteilige Krümme besteht aus einem schlichten dunkelbraunen Schaftansatz, einem längsgerippten bauchigen Nodus, der ursprünglich vielleicht grün gefasst war und einer sich stark verjüngenden spiralförmigen Kurvatur, die in feinen Palmetten ausläuft. Die altweiße Fassung sollte wahrscheinlich absichtlich den Eindruck einer kostbareren Elfenbeinarbeit erwecken.

Literatur: Losert 2006a, S. 88–89 | Schubert 2008, S. 182 | Schubert 2009, S. 47–53

► S. 52, Abb. oben

58 Bischofskrümme 13. Jahrhundert

Holz, Naumburg, 13. Jahrhundert

Die Krümme stammt aus einem 1731 in der Nähe des ehemaligen Altars der 11.000 Jungfrauen freigelegten Grab im SÜDLICHEN QUERHAUS [B] des Naumburger Doms. Als mögliche Bischöfe kommen Engelhard († 1242) oder Dietrich II. († 1272) in Betracht. Die hölzerne, mög-

licherweise speziell für die Bestattung angefertigte Krümme wurde aus einem Stück geschnitzt. Reste einer rotbraunen Fassung am Schaftansatz und einer grünen Fassung an Krümme und Knauf haben sich noch erhalten. Die insgesamt schlichte spiralförmige Kurvatur läuft in sechs stilisierten Blättern aus.

Literatur: Bergner 1903, S. 171 | Losert 2006b, S. 87–88 | Schubert 2009, S. 47–53

59 Gottesmutter im Strahlenkranz

Lindenholz, Mitteldeutschland, um 1500

Die von einem unbekannten Künstler geschaffene Skulptur gehört zum Typus der Mondsichelmadonna im Strahlenkranz. Sie stand bis zur Barockisierung der Domkirche in der Mitte des 18. Jahrhunderts auf dem Westlettner. Einer lokalen Legende zur Folge kam der schwere Brand im Jahr 1532 an ihr zum Stehen. Die Überlieferung eines wundertätigen Marienbildes, das bereits im Mittelalter auf dem Westlettner gestanden haben könnte, ist unsicher. Das Standbild ist schwer beschädigt. Von den etwa

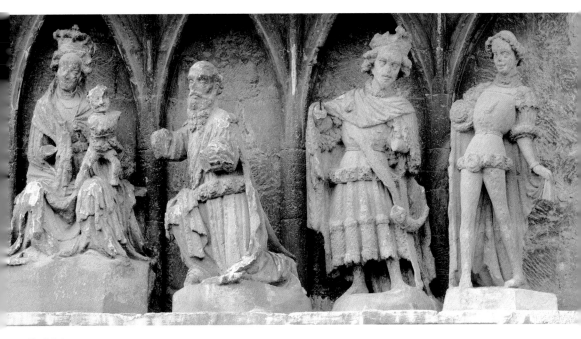

Dreikönigsgruppe

30 Strahlen, die aus dem Rücken der Skulptur hervortraten, sind lediglich die Ansätze erhalten geblieben. Von der Mondsichel, auf der die Füße der Madonna stehen, ist nur noch der mittlere Teil vorhanden. Ebenso fehlen Teile der Krone sowie der rechte Arm, mit dem sie ursprünglich ein Zepter gehalten haben dürfte.
Literatur: Schade 2006b, S. 129–130

▶ S. 86, Abb. S. 86

60 Zwei Flügel eines ehemaligen Marienretabels

Lukas Cranach d. Ä. und Werkstatt, 1518/19

Die beiden Flügel gehörten ursprünglich zum Hauptaltar des Westchors, der Maria geweiht war, und dessen Entstehung im Zusammenhang mit der Umgestaltung des Westchors zu einer Gedächtniskapelle für den Naumburger Bischof Johannes III. (1492–1517) ab 1511 steht. Die Autorenschaft Cranachs konnte neben stilistischen Merkmalen auch durch die Rechnungen der Naumburger Kirchenfabrik nachgewiesen werden. Wann Mittelbild, Predella

und ein möglicher Aufsatz verloren gegangen sind, lässt sich nicht mit letzter Gewissheit klären. Möglicherweise ist das Altarbild, in dessen Zentrum wohl eine Marienszene dargestellt war, Opfer eines vom Naumburger Reformator Nikolaus Medler 1542 provozierten Bildersturms geworden. Die beiden erhaltenen Flügel wurden in den folgenden Jahrhunderten zunächst im West- und später im Ostchor aufbewahrt. Die Präsentation der Flügel orientiert sich an dem geöffneten Zustand des Altars. Rechts steht unter Jakobus dem Älteren und Maria Magdalena in Halbfigur der 1517 verstorbene Naumburger Bischof Johannes III. im roten Gewand mit einem Barett in den Händen. Links neben ihm ist sein bischöfliches Wappen mit dem heraldischen Verweis auf die Familie von Schönberg, der er entstammte. Entsprechend erscheint auf dem linken Flügel unter den beiden Heiligen Philippus und Jakobus mit Philipp von Wittelsbach (1517–1541) der unmittelbar auf Johannes folgende Naumburger Bischof, in dem man den Verantwortlichen für die Vollendung der Arbeiten im Westchor

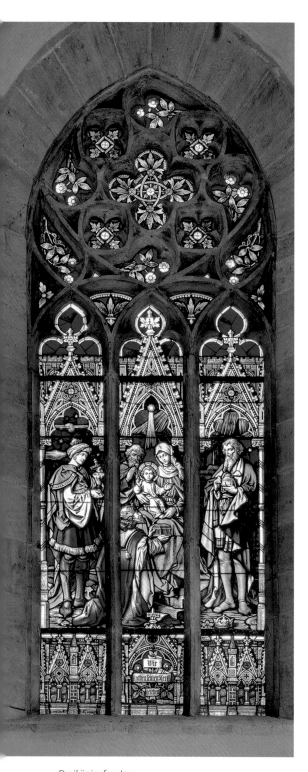

Dreikönigsfenster

sehen darf. Sein bischöfliches Wappen verweist mit den weiß-blauen Rauten auf seine familiäre Herkunft und dem berühmten Freisinger Mohr auf den Umstand, dass er zugleich Bischof der Diözese Freising war.

Literatur: Bergner 1903, S. 167–170 | Schade 2006c, S. 130–137

► S. 65, Abb. S. 65,82

O DREIKÖNIGSKAPELLE

61 Dreikönigsgruppe

Erfurter Einfluss ?, um 1416

Die bemerkenswerte Skulpturengruppe an der Außenseite der Kapelle verweist bereits von der Ferne auf ihr Patrozinium. Die Gruppe wird von einer aufwendig gestalteten gotischen Architektur gerahmt. Maria, deren Krone ein Vorgriff auf ihre Krönung zur himmlischen Königin ist, trägt das Jesuskind auf ihrem Schoß. Die einst vorhandene Figur des Joseph war bereits im 18. Jahrhundert verloren gegangen und stand ursprünglich hinter Maria. Von rechts treten die Heiligen Drei Könige heran, die entsprechend der drei Lebensalter als Jüngling, reifer Mann und Greis erscheinen. Letzterer kniet vor Maria und dem Jesuskind und überreicht ein Geschenk. Eine eingehende wissenschaft-liche Untersuchung der 2011 umfassend restaurierten Skulpturen steht noch aus. Da ihre Installation jedoch mit der Stiftung der Kapelle durch den Naumburger Bischof Gerhard II. von Goch (1409–1422) in Zusammenhang stehen dürfte, sind engere Beziehungen nach Erfurt nicht unwahrscheinlich.

Literatur: Bergner 1903, S. 202–203 | Schubert 2008, S. 205

► S. 66, Abb. S. 66, 155

62 Glasmalerei

Dreikönigsfenster, Wilhelm Franke, Naumburg, 1892

Die Scheiben befinden sich in dem dreibahnigen Maßwerkfenster in der Ostwand der Kapelle. Bekrönt wird das Fenster von acht kleinen Vierpässen und Fischblasen, die sich um

einen größeren Vierpass im Zentrum gruppieren. Das Bildprogramm orientiert sich am Patrozinium der Kapelle und zeigt die drei Könige an der Krippe in Bethlehem. Die Szene wird von einer gotisierenden Maßwerkarchitektur eingerahmt, deren steile Wimperge von Kreuzblumen bekrönt werden. Die obere Rahmenarchitektur wird in den unteren Feldern wieder aufgegriffen, von denen das mittlere eine Inschrift führt: »Wir haben seinen Stern gesehen«. Im Zentrum erscheint Maria mit dem von einem Nimbus umgebenen Christuskind auf dem Schoß. Zu ihrer Rechten steht, leicht zurückgesetzt, der bärtige Josef. Über ihnen strahlt der Stern von Bethlehem herab. Die Heiligen Drei Könige verteilen sich auf alle drei Fensterbahnen. Sie treten in farbenfrohen Gewändern auf und halten ihre jeweiligen Geschenke in den Händen. Die von der renommierten Naumburger Glasmalereifirma Wilhelm Franke hergestellten Scheiben wurden anlässlich der Neuweihe der Kapelle im Jahr 1892 eingesetzt.

Literatur: Siebert/Ludwig 2009, S. 36

▶ S. 66, Abb. S. 67, 156

63 Nazarenerbilder

Von den ursprünglich neun vom Naumburger Domherrn Christian Leberecht von Ampach (1772–1831) bei der römischen Künstlergruppe der »Nazarener« in Auftrag gegebenen Gemälden haben sich noch acht erhalten. Ein neuntes – »Christus, die Kinder segnend« von Julius Schnorr von Carolsfeld – ist während einer Ausstellung im Münchner Glaspalast 1931 verbrannt. Die Gemälde waren für die Ausschmückung eines privaten Andachtraumes in der Wohnung des wohlhabenden evangelischen Domherrn am Naumburger Marktplatz (Nr. 10) bestimmt. In seinem Testament verfügte er, dass die Gemälde dauerhaft im Ostchor der Domkirche ausgestellt werden sollten, wo sie sich jedoch nur für wenige Jahre in der Mitte des 19. Jahrhunderts befanden. Ihre heutige Präsentationsform in der Dreikönigskapelle besteht seit dem Jahr 2006. Der vollständige Gemäldezyklus setzte sich ursprünglich wie folgt zusammen aus: 1. »Christus, das Gesetz erklärend« (Friedrich Wilhelm von Schadow, 1824/25), 2. »Christus, in der Wüste versucht« (Theodor Rehbenitz/Julius Schnorr von Carolsfeld, 1820–1825), 3. »Christus, die Kinder segnend« (Julius Schnorr von Carolsfeld, 1820–1823) [1931 zerstört], 4. »Christus und der Zinsgroschen« (Friedrich Oliver, 1820/21), 5. »Christus, die Kanaanäerin heilend« (Adolf Senff, 1821–1824), 6. »Christus am Ölberg« (Philipp Veit, 1820–1825), 7. »Die Fußwaschung Christi« (Carl Eggers, nach 1822), 8. »Kreuzigung Christi« (Carl Christian Vogel von Vogelstein, nach 1820), 9. »Christus, den Jüngern das letzte Mal erscheinend« (Gustav Heinrich Naeke, 1824/25).

Literatur: Graul 2006, S. 163–185 | Schubert 2008, S. 194–197

▶ S. 66

P MARIENKIRCHE

64 Retabel des Altars Hll. Felix und Adauctus

Mitteldeutschland? 14. Jahrhundert

Das von einem unbekannten Künstler geschaffene Retabel aus Kalkstein gehörte ursprünglich zu einem der vielen Marienaltäre der Domkirche. Zum vollständigen Patrozinium gehörten neben der Gottesmutter Maria Johannes der Evangelist, Katharina, Agnes sowie die namensgebenden Felix und Adauctus. Der Altar stand ursprünglich im zweiten westlichen Joch des nördlichen Seitenschiffes und ist 1690 in das östlichste Joch verlegt worden. Die Ersterwähnung des Altars fällt in das Jahr 1408, das Stiftungsdatum ist unbekannt. Ob das Retabel aus der Mitte des 14. Jahrhunderts zur Erstausstattung des Altars gehört, ist ebenfalls unsicher. Die Figurengruppe wird von einer fein in Maßwerk gearbeiteten hochgotischen Architektur in Form einer spitzbogigen Blendarkatur eingerahmt. Die Bögen sind floral ornamentiert und laufen in hohen Fialen aus. In den Zwickeln der vier äußeren Felder sind kleine Fenster angedeutet: schmal und langgestreckt im ersten und dritten Feld, als kreisrund einge-

fasste Dreipässe im zweiten und fünften Feld. Der im mittleren Feld dargestellte Gekreuzigte wird flankiert von Maria (links) und Johannes (rechts), der seine rechte Hand an die Wange hält. Neben Maria steht die heilige Katharina mit Rad und Schwert, neben Johannes die heilige Agnes mit Lamm. Nach der Wiederherstellung der Marienkirche 2011 befindet sich das Retabel an der Stelle des ehemaligen Hauptaltares der Stiftskirche.

Literatur: Bergner 1903, S. 161-162 | Schubert 2008, S. 188–189

▶ S. 66, Abb. S. 65

65 Muttergottes aus Meißen

Meißen 1265/70, Kopie 2010

Die hochwertige Replik entstand im Zusammenhang mit der Ausstellung zum Naumburger Meister des Jahres 2011. Das Original befindet sich bis heute am ursprünglichen Ort in der Achteckkapelle des Meißner Doms, wo sie in einer Figurengruppe mit Johannes dem Täufer und einem Weihrauch schwenkenden Engel aufgestellt ist. Maria erscheint bekrönt als Königin des Himmels, in ihren Armen das Jesuskind haltend. Stilistisch steht die Figur in unmittelbarer Nachfolge der Arbeiten der Naumburger Werkstatt im Meißner Dom (um 1260). In der Forschung wird ihr gelegentlich eine Ähnlichkeit der Naumburger Stifterfigur der Berchta unterstellt.

Literatur: Magirius, in: Katalog Naumburger Meister 2011, S. 1322

66 »Italienische« Orgel

Firma Eule in Bautzen 2002

Die Orgel aus der Werkstatt der renommierten Firma Eule aus Bautzen fand zunächst in der Leipziger Thomaskirche Verwendung, wo sie vorrübergehend die dortige Ladegast-Orgel des 19. Jahrhunderts ersetzte. Nachdem sie danach mehrere Jahre in Langenwehe bei Aachen genutzt wurde, kam sie 2012 in die wiederhergestellte Marienkirche am Naumburger Dom, wo sie zu einer wesentlichen Säule der Konzertlandschaft geworden ist. Sowohl in der Intonation als auch in der Gestaltung des ca. fünf Meter hohen in venezianischem Rot gefassten Orgelprospekts geht die Naumburger Orgel auf italienische Instrumente des 18. Jahrhunderts zurück. Die Bedienung des Instruments erfolgt über zwei Manuale, ein Pedal und 18 Register. Die Kosten für den Orgelbau betrugen 230.000 Euro.

Literaturauswahl

Ampach 1828 | Ampach, Christian Leberecht von: Zur Erläuterung bei der Anschauung der neun Christus-Gemälde, Naumburg 1828.

Bergner 1903 | Bergner, Heinrich: Beschreibende Darstellung der älteren Bau- und Kunstdenkmäler der Stadt Naumburg (Beschreibung der älteren Bau- und Kunstdenkmäler der Provinz Sachsen 24), Halle 1903.

Cremer 1997 | Cremer, Folkhard: Das antistaufische Figurenprogramm des Naumburger Westchors. Ein Beitrag zur Erforschung des Gegenkönigtums Heinrich Raspes IV. und der Politik des Mainzer Erzbischofs Siegfried III. von Eppstein (k&k Studien zur Kunst und Kulturgeschichte 1), Alfeld 1997.

Cypionka 2001 | Cypionka, Ruth: Die Translozierung der Johanneskapelle. Ein Beispiel früher Denkmalpflege in Naumburg, in: Naumburg an der Saale. Beiträge zur Baugeschichte und Stadtsanierung, hrsg. von der Stadt Naumburg, Petersberg 2001, 227–238.

Domschatz 2006 | Der Naumburger Domschatz. Sakrale Kostbarkeiten im Domschatzgewölbe, hrsg. von Holger Kunde (Kleine Schriften der Vereinigten Domstifter zu Merseburg und Naumburg und des Kollegiatstifts Zeitz 3), Petersberg 2006.

Elisabethkapelle 2008 | Die Elisabethkapelle im Naumburger Dom. Mit den von Neo Rauch gestalteten Glasfenstern (Kleine Schriften der Vereinigten Domstifter zu Merseburg und Naumburg und des Kollegiatstifts Zeitz 5), Petersberg 2008.

Frankl 1934 | Frankl, Paul: Das Vesperbild im Naumburger Dom, in: Jahrbuch der preußischen Kunstsammlungen 55 (1934), S. 1–8.

Führ 2006 | Führ, Wieland: Der Naumburger Domherr Georg von Molau († 1580), in: Domschatz 2006, S. 148–149.

Graul 2006 | Graul, Ulrike: Immanuel Christian Leberecht v. Ampach (1772–1831), die Nazarener und seine Stiftung für den Naumburger Dom, in: Domschatz 2006, S. 163–185.

Hörsch 2006a–e | Hörsch, Markus: [a] Dreikönigsretabel (S. 102–107), [b] Dreikönigsaltar aus dem Zisterzienserkloster Pforte (S. 111–118), [c] Marienretabel (S. 107–111), [d] Pietà (S. 97–101), [e] Johannesschüssel (S. 90–97), alle in: Domschatz 2006.

Kaiser | Kaiser, Bruno: Baugeschichte der Naumburger Domkirche seit dem Brande vom Jahre 1532. Mit einem Abriß der mittelalterlichen Baugeschichte, maschinenschriftliches Ms. im Domstiftsarchiv Naumburg.

Karlson/Schmitt 1746 | Karlson, Olaf / Schmitt, Reinhard: Die beiden Klausuren des Naumburger Domes im 11. und 13. Jahrhundert, in: Denkmalpflege in Sachsen-Anhalt 19 (2011), S. 17–26.

Katalog Naumburger Meister 2011 | Der Naumburger Meister. Bildhauer und Architekt im Europa der Kathedralen, 2 Bde., hrsg. von Hartmut Krohm und Holger Kunde, Petersberg 2011 (Ergänzungsband 3, 2012)

Kayser 1746 | Kayser, Johann Georg: Antiquitates, Epitaphia et Monumenta ad Descriptionem Templi cathedralis Numburgensis collecta, 1746, Ms. in der Domstiftsbibliothek Naumburg.

Köhler 2006 | Köhler, Mathias: Der Kistritzer Altar, in: Domschatz 2006, S. 121–125.

Kunde 2007 | Kunde, Holger: Der Westchor des Naumburger Doms und die Marienstiftskirche. Kritische Überlegungen zur Forschung, in: Religiöse Bewegungen im Mittelalter, hrsg. von Enno Bünz, Stefan Tebruck und Helmuth G. Walther (Veröffentlichungen der Historischen Kommission für Thüringen. Kleine Reihe 24 = Schriftenreihe der Friedrich-Christian-Lesser-Stiftung 19), Köln u. a. 2007, S. 213–238.

Kunde Harald 2008 | Kunde, Harald: Anima trifft Caritas. Neo Rauch und die Glasfenster der Elisabethkapelle im Dom zu Naumburg, in: Elisabethkapelle 2008, S. 49–55.

Leopold/Schubert 1972 | Leopold, Gerhard / Schubert, Ernst: Die frühromanischen Vorgängerbauten des Naumburger Doms (Corpus der romanischen Kunst im sächsisch-thüringischen Gebiet, Reihe A, Bd. IV) Berlin 1972.

Lepsius 1846 | Lepsius, Carl Peter: Ueber das Alterthum und die Stifter des Domes zu Naumburg und deren Statuen im westlichen Chor desselben, in: Mittheilungen aus dem Gebiet historisch-antiquarischer Forschungen 1 (1822).

Losert 2006a–b | Losert, Hans: [a] Krümme aus dem Grab von Bischof Dietrich II. (1243–1272) (S. 88–89), [b] Krümme aus dem Grab von Bischof Engelhard (1207–1242) (S. 87–88), beide in: Domschatz 2006.

Lüttich 1898 | Lüttich, Selmar: Welchen Bischof stellt das Grabdenkmal im Ostchor dar?, in: Über den Naumburger Dom (Beilage zum Jahresbericht des Domgymnasiums zu Naumburg a. S.), Naumburg 1898, S. 33–42.

Lüttich 1902 | Lüttich, Selmar: Zur Baugeschichte des Naumburger Domes und der anliegenden Baulichkeiten (Beilage zum Jahresbericht des Domgymnasiums zu Naumburg a. S.), Naumburg 1902.

Rupp 1996 | Rupp, Gabriele: Die Ekkehardiner, Markgrafen von Meißen, und ihre Beziehungen zum Reich und zu den Piasten (Europäische Hochschulschriften, Reihe III: Geschichte und Hilfswissenschaften 691), Frankfurt 1996.

Sauerländer 1979 | Sauerländer, Willibald: Die Naumburger Stifterfiguren. Rückblick und Fragen, in: Die Zeit der Staufer. Geschichte – Kunst – Kultur, Katalog der Ausstellung anläßlich des 25-jährigen Bestehens des Landes Baden-Württemberg, hrsg. von Reiner Hausherr und Christian Väterlein, Stuttgart 1979, Bd. 5, S. 169–245.

Schade 2006a–c | Schade, Werner: [a] Geburt Christi (S. 125–128), [b] Gottesmutter im Strahlenkranz (S. 129–130), [c] Zwei Flügel des Altarwerks für den Westchor des Naumburger Doms (S. 130–137), alle in: Domschatz 2006.

Schenkluhn 2008 | Schenkluhn, Wolfgang: Die Statue der heiligen Elisabeth im Naumburger Dom, in: Elisabethkapelle 2008, S. 25–44.

Schlesinger 1952 | Schlesinger, Walter: Meißner Dom und Naumburger Westchor. Ihre Bildwerke in geschichtlicher Betrachtung (Beihefte zum Archiv für Kulturgeschichte, Heft 2), Münster, Köln 1952.

Schmarsow 1892 | Schmarsow, August: Die Bildwerke des Naumburger Domes, Magdeburg 1892.

Schmitt 2007 | Schmitt, Reinhard: Die Ägidienkurie in Naumburg. Neue bauhistorische Untersuchungen, in: Burgen und Schlösser in Sachsen-Anhalt 16 (2007), S. 139–244.

Schmitt 2011 | Schmitt, Reinhard: Die Kurien des Naumburger Domkapitels im Hochmittelalter, in: Denkmalpflegte in Sachsen-Anhalt 19 (2011), S. 6–16.

Schubert / Görlitz 1959 | Schubert, Ernst / Görlitz, Jürgen: Die Inschriften des Naumburger Doms und der Domfreiheit (Die Deutschen Inschriften 6, Berliner Reihe 1), Berlin, Stuttgart 1959.

Schubert 1964 | Schubert, Ernst: Der Westchor des Naumburger Doms. Ein Beitrag zur Datierung und zum Verständnis der Standbilder (Abhandlungen der Deutschen Akademie der Wissenschaften zu Berlin. Klasse für Sprachen, Literatur und Kunst, Jg. 1964, Nr. 1), Berlin 1964.

Schubert 1978 | Schubert, Ernst: Naumburg. Dom und Altstadt, Berlin 1978.

Schubert 2008 | Schubert, Ernst: Das Grab Bischof Engelhards in Naumburg, in: Mitteilungen des vereins für Geschichte und Altertumskunde Westfalen… 87 (2009), S. 47–53.

Schubert 2009 | Schubert, Ernst: Der Naumburger Dom. Mit Fotografien von Janos Stekovics, Halle 1997.

Siebert / Ludwig 2009 | Guido Siebert / Matthias Ludwig: Die Glasmalerei im Naumburger Dom, in: Glasmalerei im Naumburger Dom vom hohen Mittelalter bis in die Gegenwart. Mit Aufnahmen von Matthias Rutkowski (Kleine Schriften der Vereinigten Domstifter zu Merseburg und Naumburg und des Kollegiatstifts Zeitz 6), Petersberg 2009, S. 27–93.

Weiselowski 2011 | Weiselowski, Sarah: Der Ostchor des Naumburger Doms. Bauschmuck und Bauform im europäischen Vergleich und ein neuer Vorschlag zur Datierung, in: Saale-Unstrut-Jahrbuch 16 (2011), S. 43–58.

Wiessner 1997/98 | Wiessner, Heinz: Das Bistum Naumburg, 2 Bde.: Die Diözese (Germania Sacra, Neue Folge 35/1,2: Die Bistümer der Kirchenprovinz Magdeburg), Berlin, New York 1997, 1998.

Winterfeld 1994 | Winterfeld, Dethard von: Zur Baugeschichte des Naumburger Westchores. Fragen zum aktuellen Forschungsstand, in: Das Bauwerk als Quelle. Beiträge zur Bauforschung, in: Architectura 24 (1994), S. 289–318.

Wollasch 1991 | Wollasch, Joachim: Zu den Ursprüngen der Tradition in der Bischofskirche Naumburg, in: Frühmittelalterliche Studien 25 (1991), S. 171–187.